U0041600

廖金鳳　著

布洛斯基與夥伴們
中 國 早 期 電 影 的 跨 國 歷 史

Brodsky and Companies
A Transnational History of Chinese Early Cinema

給「鍾楚紅」和「張曼玉」……
　　　還有她們的「忻媽」

目錄

自序

A Simple Phase I'm Going Through

我從來沒遭遇過這樣的處境，接連幾個壞消息，有些我不知道怎麼回應。Paul Simon 是這麼說的 The problem is all inside your head she said to me, the answer is easy if you take it logically。

Yeh! sounds like good advice but there's no one at my side。

She comes out of the sun in a silk dress running Like a watercolor in the rain，小子心裡不知道在想什麼，能寫出這樣視覺化的文字，我在想如果拍成電影。

什麼叫 whiter shade of pale，有人暈船、有人嘔吐，還有 16 根蠟燭，一定和 LSD 有關。

沒有太久之前沒人能夠想像，Ann 和 Nancy 能夠超越這個經典，真的很難想像。Robert Plant 應該同意，他抹去他眼角的淚水，我也有一點。

我在看她的眼睛的時候，差不多不能思考，心裡防衛機制自動啓發似的……。I was blinded by the look in her eyes. You know the nearer your destination. The more you're slip slidin' away。打電話給 Inspector Mills ？即使 MY, MY, MY, MY Sharona! 或是 Talking Head 都不靈了。

Comfortably Numb

　　牌面有人頭、另一張小於 6，我一般不補牌，這跟旁邊坐誰沒關係，共產黨也一樣。不過第三個位置我一般也不坐，都坐在第 1、2、4 和第 5 個位置，而且盡可能不錯過。我的 Level 停留在 277。我不可能加碼，我不喜歡和機器打交道。不和機器打交道！不和機器打交道？

　　我就緊盯幾個數字，field goals、assists、points 或 3-pointers，然後換到另外一頁 How's trading crumbling? 九點到三點、一天、一個月，直到一年半之後，剩下的還是數字。

　　原來只是 a couple of packs，後來 a carton for a couple of days；如果誰說話，我通常以尤勃連納或約翰休斯頓為模範，也許只有約翰，我不確定。

Pick Up the Pieces

　　Deckard 是從她的背後開槍，而且是追殺。這是在電影的一半左右，我總覺得這是全片最令人不安的地方，Scott 可能也沒想那麼多。他持槍、她手無寸鐵，而且也只有四年的年限；還有，他是男的、她是女的。我們看著 Zhora 身著透明雨衣（她還沒換好衣服呢！），（慢動作的）撲倒在人行道上。You reach down and

flip the tortoise over on its back, Leon。You make these questions, Mr.
Holden, or they write 'em down for you?

　　我喜歡 Telly Savalas、Donald Sutherland，當然還有 Clint Eastwood。
它從軍樂進行曲的小鼓開始、結束也是一樣，所以說不清楚是感
傷、懊惱、怨悔或自責；應該都有一點，可以確定是輕快和雀躍的。
所以還是有時間，還有翻身的機會。

All the burning bridges that have fallen after me
All the lonely feelings and the burning memories
Everyone I left behind each time I closed the door
Burning bridges lost forevermore......

　　我原來以爲是給自己的，後來我也覺得適合田豐。我最近老
把它和石揮聯想在一起，1950 年代初的浙江沿岸，夜黑風高的晚
上，一艘擱淺的客輪，一個失蹤的演員／導演。可愛的時代、混帳
的時代，台灣和中國都一樣。*!@#$%^!
　　If I Could Only See That Familiar Sunrise through Sleepy Eyes How
Happy I'd Be.

廖金鳳 2014 年 12 月

緒論
　誰的故事、誰的歷史

布 洛 斯 基 與 夥 伴 們
中 國 早 期 電 影 的 跨 國 歷 史

Brodsky and Companies
A Transnational History of Chinese Early Cinema

一個人物與一部電影的開始

　　歷史、包括電影史，作為一門學問，或許因為談論的所有人物、事件和情境，都是發生在過去，有時候總讓人感到事不關己或不再相關，也因此缺乏興趣。電影史作為一個研究領域，事情開始就有趣多了，就像將電影作為研究對象，它可以是豐富、多樣且隨興的學術經驗；因為它可以是人文、藝術、科學、產業、社會、文化與歷史，你可以從任何你感興趣的角度，提出問題、深入探討。另一方面，對於研究歷史的人而言，也正是因為這些「所有發生在過去的人物、事件和情境」，你試著尋求事實、釐清脈絡、提出解釋，你也已經差不多是在扮演一個偵探的角色。你將歷經蒐集史料、參考文獻、走訪機構、研讀資料，接著參照、推敲、研判，直到最後作下可能的結論（通常也引發其他問題）。

　　這本專書的起源、或是這個有關中國早期電影研究計畫的最初構想，來自於一對陌生日本夫婦的來訪。西元 2000 年的夏天，經由台北電影資料館（今國家電影中心前身）的引介，我認識了來自日本的岡田一男與岡田正子夫婦，岡田先生是位紀錄片工作者、岡田太太是位民族誌電影專家。他們的來訪主要希望聽取我對中國早期電影的認識，也是在這次的會談中，我得知一位名為布洛斯基（Benjamin Brodsky）的美國人，以及他早年在中國拍攝的一部名為「中國」的影片（直到二零零八年我才確定正確片名應為《經巡中國》。時隔十五年之後，我也才有把握進行有關布

洛斯基的事蹟，以及他所拍攝影片《經巡中國》的專書撰寫。

　　從 2002 到 2004 的連續兩年，我經由國科會（今科技部前身）的「專題研究計畫」，初步探究了有關布洛斯基與《經巡中國》的議題，這個階段的涉獵大致希望獲得對於研究對象的歷史事實掌握，並能完成周全的深度描述。直到 2006 年我將未發表的研究成果，以「我講故事給你聽」的方式，講述了布洛斯基與他在中國拍攝了一部名為《經巡中國》的事蹟，給我的同事謝嘉錕老師。或許是我精彩描繪的技巧，或許是布洛斯基傳奇性的事蹟，我們決定將現有掌握的資料，轉化為一個具有說服力的電影製作企畫書。2006 年至 2009 年之間，我將近十年來累積的初步研究成果報告、動態與靜態影像史料、期刊文獻、報章資料到訪談紀錄，撰寫成一個拍片計畫；我身兼製片 / 策畫，並請謝嘉錕老師擔任導演，夥同台藝大電影系的畢業校友組成創作團隊，也順利申請獲得新聞局電影處（今文化部影視局前身）的「短片輔導金」幫助，並於 2009 年完成了紀錄長片《尋找布洛斯基》（*Searching for Brodsky*）。並於當年底也參加了香港電影資料館與香港大學合辦的「中國早期電影歷史再探研討會」，發表了〈軼事與電影史：中國早期電影與布洛斯基的再協議〉。這篇文章大致也成為日後發展為專書寫作計畫的基礎。

　　布洛斯基 1917 年七月搭乘 Shinyo Maru 由舊金山前往橫濱，他與妻子在甲板上悠閒地看向鏡頭的神情，他在日本的淺野財團所屬造船工廠調度拍攝的景象；● 尤其是《經巡中國》中香港太平山

頂、北京前門，兩個令人著迷「鬼魅漂浮鏡頭」的魔力招喚，我想我必須完成這本專書。

中國早期電影的特殊性

　　布洛斯基百年前中國事蹟的歷史事實、《經巡中國》影像資料的歷史文本，無疑不僅能引領我們探索國際早期電影的擴張狀況，尤其重要的是對於中國早期電影的啓發思考。

　　「電影」對我而言，是一個歷史發展的過程；大致可以那麼說，我一直將其視爲「動態影像」、一個十九世紀末（1895）開始於西方的一種表達（現）形式，與之前的聲音、圖像、語言、文字、繪畫到照相（靜態影像），對人類文明帶來巨大影響。我對電影歷史發展的認識，包括電影與其他表達形式、藝術創作、科技發展、社會制度、文化特色、政治體制到歷史情境的複雜關係；以及更重要的是我身爲一個「非西方」電影研究者的自覺省思，大致也奠定了我從事電影研究的基本立場。這樣的立場自然也成爲我專書寫作的論述假設，它們可以包括：

　　1. 動態影像開啓於西方十九世紀末視覺展現技術的發展，承襲繪畫、照相的傳統，逐漸成爲人類文明表達（現）的象徵形式之一。

　　2. 看電影（或動態影像）、談電影到拍電影（對非西方國家

而言的次序）的經驗，在電影出現的兩、三年之間，藉由幾個主導的西方國家推動，快速地在國際間散布、擴張。

3. 對於非西方國家而言，所有有關這些國家十九世紀至二十世紀轉變之際的影像呈現（包括靜態的照片），絕大部分出自西方國家的專業或業餘攝影師。

4. 我們現在所認識的「電影」，與其相關之美學、產銷、映演、觀賞到評論的相關制度，大致要到一次大戰結束之後才逐漸形成。

基於前述幾點的研究假設，布洛斯基與其所拍攝之《經巡中國》，顯然是一個絕佳的個案研究。現有的西方文獻，對於這批早期遊歷國際、穿梭大洋的單幫客；他們或是電影的放映師、攝影師，也都提到一些有跡可循的人物，而且也是一筆帶過、並未觸及他們的重要性。中國的文獻裡，也記載了一些西方來華巡迴放映師、攝影師，特別是一些在中國經營電影事業有成的戲院業者、買辦和掮客。布洛斯基這個人物，西方電影史的文獻裡，就我所知幾本重要的著述中都未曾提及過；中國的電影史裡，毛共時期的一九六零年代初的權威著述《中國電影發展史》，也僅以大約幾百字提及一位「布拉斯基」（Bradsky、Brodsky 之誤）的人物與其簡單事蹟。更是令人驚訝的是，我自認看過絕大部分現存早期電影拍攝有關中國的影片，然而《經巡中國》的影片長度、拍攝規模，是我之前未曾聽聞，當然也未曾見過的影像史料。因此，從一個歷史與文化的角度思考，特別是面對二十世紀初期的中華文明，西方人士是如何透過電影呈現中國人或中華文化？它

們的思想行為、日常生活、社會狀態，乃至整體文化特徵，又是如何透過動態影像展現一個特定的樣貌，成為我專書撰寫的主要關注議題之一。

　　我的專書著述計劃，明顯地可以被視為有關電影史的主題，特別是有關中國電影早期發展的論述。歷史的問題，最重要的是我們可以從那一特定角度處理過去人物或事件的問題，也就是研究觀點的問題。從研究計劃的開始，我就已經清楚知道，這個歷程將是極具挑戰性的。我在處理的是一個有關中國電影如何開始的問題，然而電影是從西方開始、傳入中國；另一方面，尤其令人感到困窘之處在於，身為一個以臺灣為基地的研究者，對於中國電影史的問題，面對中國學界同行的既有大量研究成果，如何能有所發揮之處？又如何能夠有所突破？就中國電影的開始而言，電影來自西方的歷史事實當然無法動搖，大部分非西方國家的電影史，也總以記載哪年、哪月、哪日來自美國、法國、英國或義大利的巡迴放映師，在耶路撒冷、大阪、孟買或布宜諾斯艾利斯放映電影，於是開啟了以色列、日本、印度或阿根廷的電影歷史。中國電影大致也是這樣的開始；然而布洛斯基的出現，或許可以藉著探究他的事蹟，讓我們能夠更具體地勾勒出像他一樣的西洋單幫客，為何、又如何能夠在二十世紀初穿梭於太平洋兩岸之間，不僅拓展自己的電影事業，同時直接或間接促成中國電影的開展。對我的研究計劃而言，如果能夠清楚、詳盡地描述出布洛斯基來到中國拓展電影事業，以及他如何完成《經巡中國》的拍攝經歷，

我們進而可以將他的事蹟，歸結為一個西方早期電影經驗擴散傳
布亞洲的模式，將是一個不同於西方電影開始的經驗，一個中國
電影，抑或華語電影的特有經驗。

重覆與演變

　　我對電影史研究或所有的歷史研究，總以為這些面對過去人
物或事件的探究工作，終究不僅是要提供對於過去的一個啟發性
見解，更重要的是在於提供我們觀察自己當下處境的嶄新視野，
一個能夠引發檢視當下狀況的積極對話動力。如前所述，布洛斯
基的來華與其拍攝《經巡中國》的事蹟，大致發生於一次大戰之
前；至此，對於這個歷史事實，我的研究假設的第四個論點：我
們現在所認識的「電影」，與其相關之美學、產銷、映演、觀賞
到評論等的相關制度，大致要到一次大戰結束之後才逐漸形成，
也促使我進一步思考這個歷史議題，如何能夠與當下情境相提並
論。大約在十年前，美國一本討論數位科技對於電影創作衝擊的
專書《我們所認識電影的終結》（*The End of Cinema As We Know it:
American Film in the Nineties*）；● 這個聽來有些聳動的書名，它所
指的「我們所認識的電影」，大致也就是一九一零年代末期，美
國好萊塢電影產業開創、發展至今的電影。因此，我們或許可以
那麼看：動態影像繼靜態的照相於十九世紀末出現，直到一次大

戰之前的發展，以及一九九零年代初期電影製作積極引進數位科技至今的發展，都可被視為「我們不太熟悉的電影」；更貼切地說，這是兩個動態影像或電影，充滿多重可能發展的時代；就學術探究而言，它們也推促使我們必須尋求「電影之外」的各個領域，包括國際情勢、社會狀態、歷史情境、科技創新到文藝思潮等複雜層面，一個脈絡更廣的解釋架構。

布洛斯基拍攝的《經巡中國》，以及他稍後幾年在日本完成的《美麗的日本》（*Beautiful Japan*，1917-1918），都可被視為在此動態影像發展充滿多重可能性時代的成就，兩部我們今天看來「不甚熟悉」的電影；這個現象的深入探究，相當程度也提供我們對於今日數位影像多重形式發展分析的可能的途徑。我將布洛斯基與其拍攝《經巡中國》的事蹟，置於一個國際電影早年發展的更廣脈絡裡探討；依循這樣的邏輯思考，布洛斯基來到中國開創電影事業的事蹟，我們同樣可以探究他為何選擇中國作為海外擴張的疆域，中國當時的情境又為何能夠吸引他前往冒險。我在十幾年的研究過程中，涉獵過一篇布洛斯基在 1912 年，接受美國早期電影專業期刊專訪的文章，文中他對這個才剛脫離帝制、邁向共和的新興國家，對她人口稠密、幅員遼闊、充滿商機的廣大市場，流露滿懷的憧憬。這篇百年以前的專訪，對於中國市場無限商機的描繪，幾乎完全可以用來形容張藝謀轉向大片製作，完成《英雄》（2002），中國電影市場自此逐漸開放、港台、歐美電影蜂湧進軍中國的發展趨勢。

　　歷史在重覆自身，歷史當然也在演變。布洛斯基的《經巡中國》，可以看成動態影像出現二十年左右，一個逐漸發展形成的特定電影形式；數位科技衝擊電影創作趨勢至今二十年的發展，「數位電影」會將我們所熟悉的電影，帶向什麼樣貌，我們也難以預知。布洛斯基百年之前來到中國，之於 Christian Bale 參與張藝謀的《金陵十三釵》（2011）演出，或是美國派拉蒙片廠結盟中國北京 DMG 娛樂公司，共同製作《鋼鐵人 3》（*Iron Man 3*，2013）超級大片，說明的是中國電影的歷史發展，不僅是在當下、可能在她最早的開始，或都應該嘗試將其置於更廣國際情勢的脈絡裡檢視、分析之。

　　至此，本書試圖闡述的幾個議題包括：

　　第一章「布洛斯基與中國早期電影的再協議」：我試著描述西方主要電影國家、臺灣、香港和中國，近二、三十年來，那些經由各國電影資料館、戲院倉庫、陳舊庫房或私人收藏尋獲、修復，或是完整、或是殘片的老電影，如何影響我們重新審視早期電影；進而提議布洛斯基與《經巡中國》如何可能為我們重新思考史料編撰的問題，特別是有關中國早期電影歷史論述或許需採取不同的思考策略。

　　第二章「中國電影『前史』：布洛斯基與夥伴們」：西方於一九八零年代中期，傳統傾向社會科學的電影史，逐漸受到來自文學理論的「電影研究」影響；電影史的理論假設、研究方法到議題選擇，亦趨多元而複雜。史料編撰的理念與實踐也因為資料

的易於取得，「修正的歷史」蔚爲流行。中國早期電影（1987-1922）多以外籍來華人士之相關活動爲主，它是個「未存中國電影」的時代，一個中國即將開啓電影產業化之前的時代。或許我們可以將其視爲一個中國電影的「前史」，嘗試思考一個中國早期電影「修正的歷史」的可能。

第三章「中國『看電影、談電影與拍電影』的開始」：中國早期電影、或中國在十九世紀末、二十世紀初如何與這個新興表達媒介或藝術形式、娛樂或媒體型態、社會制度或文化表徵，從接觸、回應、協商、納入到整合，無疑是一連串重要且複雜的議題。另一方面，這段時間裡中國正經歷列強入侵門戶大開，幾個西方電影發展核心國家，侵門踏戶來到中國；有關中國早期電影發展的思考，也勢必將其置於一個西方殖民主義掠奪與資本主義擴張的更廣國際脈絡之中檢視之。

第四章「國際主義者的中國凝視」：布洛斯基是一名從烏克蘭移民至美國的俄裔猶太人，在二十世紀初闖蕩亞洲十幾年。其重要性不在他來自一個更爲文明的社會、更優越的種族，或是更先進的國家；他的重要性在於他在一個跨越國界的領域裡，追求自己電影實踐的理想。《經巡中國》這部「旅遊影片」具有的美學特色與文化意涵，以及我們今天又該如何看待它。布洛斯基在中國電影經營事蹟，以及他直接或間接參與製作與拍攝的電影，對於中國早期電影而言，或也成爲它們最重要的歷史意義。

The Brodskyites：誰的故事、誰的歷史

　　我的專書處理的是一個冷僻的議題，而且持續長達十幾年之久；這令我想起，你問那些著迷於登山的朋友：「你爲什麼要爬山？」，他可能就是簡單的回答：「因爲山在那裡！」。作爲一個專研電影史的學者，布洛斯基和他的影片，對我來說同樣有其令人著迷之處。我在 2000 年與岡田夫婦會談之後，才知道他們是由香港轉抵台北找我。香港資深電影史家羅卡和澳洲籍的 Frank Bren 兩人，當年的十一月在香港電影資料館的《通訊》，共同發表了一篇〈布洛斯基之謎〉（*The Enigma of Benjamin Brodsky*）的短文，● 稍後擴增改寫編入兩人合著的香港電影史專書之中，進一步推動了有關布洛斯基的研究。2001 年至 2009 年之間，顯然華語電影研究圈沒幾個人覺得布洛斯基可能是一座「高山」。我從 2002 年的國科會專題研究開始，幾年之間跑遍香港、上海、北京和洛杉磯的電影資料館、市立圖書館、史料檔案室和個人收藏室。2006 年至 2009 年之間，我運用了台藝大的電影拍攝與後製器材設備，尤其仰賴師生人才，將這個階段的研究心得，初步以紀錄片的形式，表現了這個人物與他的影片的重要性。

　　《尋找布洛斯基》是我進行專題研究之初，未曾預期的另一種發表形式，最主要的目的總是希望引起更多的人，認識布洛斯基在華語電影史裡的重要性。這部影片在台北電影節正式公演之後，持續至今在臺灣、香港、大陸、日本與美國的電影資料館、

學術研討會、專題影展、小型讀書會到課堂教室等場合，累積可能百場以上的公開映演記錄。2009 年底，香港電影資料館與香港大學合辦的一個名爲「中國早期電影再探」的研討會，我發表了論文，同時也在資料館放映《尋找布洛斯基》並舉辦了映後座談。這次的研討會之後，我的華語電影史研究同行，都驚訝於在影像資料稀少的情況下，我居然能完成一部有關布洛斯基的紀錄片；更重要的是自此之後，不僅中、港、台的學者開始重視這個人物，我也結識美國洛杉磯電影特效 / 業餘電影史家 Eric Pascarelli、美國伊利諾大學（University of Illinois at Urbana-Champaign）英文系的教授 Romona Curry，以及瑞典斯德哥爾摩大學（Stockholms Universitet）電影學院（Filmvetenskapliga institutionen）的碩士生 Kim Fahlstedt。這些年間從美國方面提供我許多寶貴資料的 Curry 教授，將我們這批「登山的人」、包括岡田夫婦、羅卡與 Frank Bren、Eric Pascarelli、Kim Fahlstedt 等不到十人，稱之爲「布洛斯基研究迷」（Brodskyites）。❸

直到今天，岡田夫婦貢獻了最早的研究成果，特別是有關布洛斯基在日本的事蹟；羅卡與法蘭賓則深入探究布洛斯基在香港的電影製作與拍攝，以及對香港電影的影響；Fahlstedt 挖掘布洛斯基初到上海的開拓經歷，並且嘗試以上海都會文化詮釋布洛斯基的電影經歷；Curry 詳盡分析了布洛斯基拍攝《經巡中國》的背景，以及它在美國宣傳、映演的經過。我可能是最晚抵達山頂的人，我從開始就試圖把布洛斯基與《經巡中國》置於一個中國早

期電影的發展脈絡裡討論。我不確定我是否選擇了一條比較難走
的途徑；總之，我們都有自己的故事、也都想講出來。十幾年之後，
我們都各自擁有自己的故事，多樣而豐富的歷史。

－註釋－

- 台北國家電影資料館於一九九零年代初，由布洛斯基家屬購得影片、照片與文獻相關史料，其中一本相簿的內容，主要是 1917 至 1918 年間洛斯基基於日本拍攝《美麗的日本》的情景。

- Jon Lewis ed. *The End of Cinema As We Know it: American Film in the Nineties,* New York: New York University Press, Chap XIII, Chap IX, 2001, pp.287-366。

- Law Kar and Frank Bren, "The Enigma of Benjamin Brodsky," *Hong Kong Film Archive Newsletter*, no. 14, November 2000, pp.7-11。

- 大約在香港「中國早期電影再探」研討會之後，2010 至 2012 年之間，美國伊利諾大學英文系的教授 Romona Curry 透過 email 與各地鑽研 Brodsky 的學者進行線上討論，彼此交換研究心得。她以 Brodskyites 稱呼我們這批人。蘇聯建國初年的革命領袖之一、紅軍的建立者 Leon Trotsky 的擁護者人稱 Trotskyites。

第一章
布洛斯基與中國早期
電影的再協議

布 洛 斯 基 與 夥 伴 們
中 國 早 期 電 影 的 跨 國 歷 史

Brodsky and Companies
A Transnational History of Chinese Early Cinema

那些老電影！

美國電影史學者大衛・鮑威爾（David Bordwell）曾經提及，一部老電影對於電影史學者、專家或一般觀眾，至少應該與任何我們觀賞的當代電影同樣重要。● 它們都展現特定藝術實踐的經驗、提供對於特定時空人們生活的敏銳視野。它們有些可被視為日常生存狀態的記錄，有些則反映出持續影響當代生活的歷史事件。有些老電影現在看來就是怪異，它們似乎無法融入當下人們的觀影習慣，進而強烈地提醒我們電影曾經是那麼地不一樣。老電影有時也迫使我們適度地調正自己的觀影角度，嘗試迎合在那前一個世代看來理所當然的樣貌。

對於電影史學者而言，老電影也不僅只是電影本身。學者們可以藉由探究電影的生產與消費，獲知電影製作者與廣大觀眾，如何可能在此電影活動中，透露他們對於這個特定歷史時刻的回應。藉著分析電影對於社會與文化的影響，學者們也可對於生產與消費這些電影的社會，有著更為深入的瞭解。

電影史的研究或是那些老電影引人遐思之處，正是因為有關那些過去電影的相關議題，可以包括藝術、人文、社會、文化、政治、經濟與歷史。除此之外，對於那些發生在過去的事情，我們永遠無法得知它的真相。我們可以做的就是仰賴現存的相關史料或文獻，透過它們進一步說明與解釋，所有發生在過去的人物或事蹟。誠然，歷史探究的重點之一，正是在搜索「現存的相關史料或文

獻」。這些相關史料或文獻，有些我們信手拈來，有些需要費番
工夫搜尋，有些顯然我們可能疏忽遺漏，有些則是那些遺失不再
的更大部分。史料或文獻的無法周全與詳盡，導致我們也不可能
掌握過去發生事件的全貌。然而，隨著近三十年來電影史意識的
逐漸提升，相關史料或文獻的相繼出現，對於早期電影的發展狀
況，電影史學家也逐漸建構起更爲豐富與多元的歷史論述。

　　至少在一九七零年代以前，葛里菲斯（D. W. Griffith）被視
爲美國「電影之父」，「發明」了許多重要的電影技巧。他在幕
鏡拜奧公司（American Mutoscope & Biograph Company）的時期
（1908-1913），拍攝了超過四百部以上的短片，實驗、創新並「發
明」了特寫（close-up）、交叉剪接（cross-cutting）、移動鏡頭
（moving shot）、虹鏡（iris shot）、淡出鏡頭（fade out）、懸疑
剪接（suspense editing）等，成就了開創早年電影拍攝技巧的貢獻。
● 直到 1978 年國際電影資料館聯盟（FIAF, Federation Internationale
des Archives du Film/International Federation of Film Archives）在英
國的布萊頓（Brighton）召開年會，人們才得欣賞到英國「布萊頓
學派」（Brighton School）1907 年之前的精采成就，對於早期電影
有更深入的認識，對於葛里菲斯「電影之父」的見解，也採取較
爲開放的看法。●

　　一九八二年開始，每年一度在義大利波代諾內（Pordenone）
舉辦的默片影展，世界各國的電影資料館競相推出修復或是尋獲
的珍貴影片參展，人們也開始逐漸更深入地掌握早期電影發展的

狀況。● 這些年間特別是默片時代的遺失影片－或是完整、或是殘片的著名影片－相繼經由各國電影資料館、戲院倉庫、陳舊庫房或私人收藏尋獲、修復。其中包括可能是第一部恐怖片的《科學怪人》（*Frankenstein*，1910，Searle Dawley）、● 第一部改編自莎翁劇作的劇情長片《理查三世》（*Richard III*，1912，James Keane）、佛立茲‧朗（Fritz Lang）的科幻經典完整版《大都會》（*Metropolis*，1927）、德萊葉（Carl T. Dreyer）的《聖女貞德蒙難記》（*La passion de Jeanne d'Arc / The Passion of Joan of Arc*，1928），以及近年尋獲並且修復，法國「戲法影片」（trick film）導演梅禮葉（Georges Méliès）的巨作《月球之旅》（*Le voyage dans la lune / A Trip to the Moon*，1902）手繪彩色動畫的片尾等。● 這些影片的重新問世，無疑對於我們有關電影或動態影像，作為一種娛樂形式、藝術創作、社會實踐或文化表徵，在早期的發展有更深入的認識。

在華語電影的歷史裡，同樣出現幾件特別值得一提的案例。費穆於 1948 年國共內戰期間完成的《小城之春》，要不是香港於 1983 年舉辦的「二十至四十年代中國電影回顧展」再次公開映演，這部華語電影中最為著稱的「文藝片」，至今可能也不會成為公認的重要經典作品之一。● 費穆另外一部 1940 年作品《孔夫子》，在 1948 年上映之後不知去向，直到二零零一年底一位匿名人士，將該影片的硝酸底片捐給香港電影資料館，隨後資料館將底片送往義大利做精心修復，終於在 2009 年香港電影節期間得以重現，我們也才對於費穆的創作經歷與藝術理念，有了一番更深刻的理

解。● 上個世紀二零年代的上海，可說是中國電影正式進入產業化的重要時期，由於現存影片拷貝的缺乏，因此也難以進行奠基於影像文本的研究。侯曜 1927 年的作品《海角詩人》中的一些重要片段，不為人知地收藏於瑞士洛桑的電影檔案館，直到 1996 年才透過義大利博洛尼亞電影資料館（Cineteca Bologna）進行修復，2009 年底在香港電影資料館舉辦的「中國早期電影歷史再探」研討會中，始得再次公開映演，我們也看出侯曜至此嘗試脫離取材於西方小說或中國傳統文學，進而展現一種「純電影」的創作。● 尤其令人振奮的是，2014 年上海電影節的「經典修復影片」放映單元，放映的四部修復影片之一《盤絲洞》（1927），● 如同《海角詩人》的現世，這部電影不僅為我們又增添了一部珍貴一九二零年代上海影片的產出；它所代表的商業娛樂電影製作，也可提供我們與較具實驗性創作的《海角詩人》比較分析，進一步瞭解上海電影產業化的概況。

　　臺灣電影在一九八零年代末期，逐漸重視本土電影史料的保存與收藏，其中最重要的成就即為「台語片」的搜集、修復與重建，以至於稍後相關的研究專書、學術論文相繼產出。臺灣電影史至此才較為有全面性的論述。「台語片」的美學實踐、社會意義、文化價值，乃至對於日後臺灣影視文化的影響，都得以更為詳盡與深入的討論。● 近年比較重要的影像史料重現案例，多屬紀實影片（actuality）或紀錄片，其中包括劉吶鷗拍攝於 1935 年前後的《持攝影機的人》系列「家庭電影」、鄧南光拍攝的《漁遊》

（1935）、《臺北幼稚園運動會》（1937）和《臺北映象選輯》（1943），莊國鈞的《畜牧生產在臺灣》（1953）、白景瑞的《臺北之晨》（1964），以及莊靈的《延》（1966）和《赤子》（1966）等。由於這批早期紀實影像或紀錄片的公開發行，我們對於臺灣二次戰後紀實影像創作的發展，也可有一個脈絡性的掌握。● 除此之外，近年最為珍貴、引起更為廣泛矚目與多重層面討論的，要算是井迎瑞主持修復計畫完成的「國立臺灣歷史博物館修復館藏日治時期紀錄片」的成果，這批拍攝於 1920 至 1940 的「政宣片」，包括《南進臺灣》、《國民道場》、《臺灣勤行報國青年隊》和《幸福的農民》，其中片長 64 分 41 秒的《南進臺灣》尤其令人驚豔，內容豐富、畫質清晰，我們不僅可以看出日治時期的殖民主義實踐策略，更可看到日人如何藉由「紀實影像」進行展示國威、宣導政策與提振殖民地經濟發展。這些影片相較於戰爭期間的德國、義大利、英國或美國，在運用影像創作投入戰爭的作法，就其藝術成就而言，可能有過之而無不及。● 有關失散台語片的追尋，井迎瑞率領的研究團隊鍥而不捨地在苗栗地區的歇業戲院，尋獲引發台語片日後形成風潮的客語版《薛平貴與王寶釧》（1955），不僅進一步提供了早期台語片創作，如何協調戲劇與影像的再現模式，同時也讓我們看出臺灣電影在此期間電影分眾競爭的可能。

　　史料，特別是影像史料，對於電影早期發展的歷史研究，尤其能夠激發多重脈絡的研究議題。這些指向電影過去的影像文本，可以是電影藝術的實踐、電影工作者的創作意圖、社會文化的反

映，以至於更廣的國際電影發展趨勢；我們再透過參照現存或是稍早、或是同時、或是稍後的影像史料，希望藉此或是深化、或是質疑既有之歷史認知，電影史研究也因而推動演進。

一個誤認的開始

臺灣電影資料館在一九九零年代初期，大約正在積極致力於搜尋坊間台語片的同時，台僑美商王熙甯先生攜帶一批－包括一部「有關華人」的影片史料來訪。王熙甯僑居洛杉磯，從事汽車零件買賣，這批資料原屬他的一名美籍客戶波登（Ron Borden）所有，託付他轉售予對它們可能感興趣的「中國人」。王熙甯的父親王保民先生，曾任職臺灣省政府新聞處，稍後接掌臺灣電影製片廠－即為改制後的臺灣電影文化事業公司的首任董事長，由於王父與臺灣電影文化界的深厚淵源，他也熟悉的電影資料館同僚舊識，這批珍貴的中國早期電影史料因此輾轉來到了臺灣。❶

從王熙甯的來訪之後，有關布洛斯基的事蹟、他所拍攝的影片，以及他與早期華人電影發展的關係，要到 1995 年六月四日，臺灣《中國時報》刊載一篇由資深影劇記者張靚蓓翻譯改寫的〈俄羅斯攝影機裡的亞細亞〉一文，引起往後十年之間臺灣、香港、大陸、日本、澳洲與美國等地，一些學者和專家的重視，進而促成相繼串連、分頭並進的持續探索。

班傑明·布洛斯基這個名字第一次出現在中國電影史，可能是程樹仁在一九二七年所著〈中華影業史〉中曾經提到：

「新式影戲由洋人輸入中國……，影戲輸入中國，不過二十餘年，由香港以至上海，由上海以至內地。……前清宣統元年（西曆一九零九年）美人布拉士其（Benjamin Brasky）在上海組織亞細亞影片公司（China Cinema Co.）攝製《西太后》、《不幸兒》；在香港攝製《瓦盆伸冤》、《偷燒鴨》。……民國二年（西曆一九一三年）美國電影家依什爾為巴黎馬賽會，來中國攝影戲。張石川、鄭正秋等組織新民公司，由依氏攝了幾本錢化佛、楊潤身等十六人所演之新戲而去。」⓰

歷經幾十年輾轉引述之後，程季華等編著影響深遠的《中國電影發展史》，書中的第一章、第二小節「外國電影商人來華投機和亞細亞影劇公司的設立」，簡單地以幾百個字介紹了他在一九零九年投資經營的亞細亞影戲公司成立，並開始在上海和香港攝製影片。亞細亞公司在上海攝製過短片《西太后》和《不幸兒》，在香港攝製過短片《瓦盆伸冤》和《偷燒鴨》。由於這時正值辛亥革命的前夕，中國人民革命情緒高漲，「因而這些無聊的短片，沒能引起當時觀眾的注意」。布洛斯基無法繼續經營下去，就在1912 年（民國元年）將亞細亞影戲公司的名義及器材，轉讓給上海南洋人壽保險公司經理依什爾和另一個美國人薩弗。⓱

基本上《發展史》有關布氏的訊息並未超出程樹仁的描述。美國學者陳立（Jay Leyda）的第一本中國電影史英文著述《電影》

（*Dianying - Electric Shadows: An Account of Films and the Audiences in China*，1972），其中同樣也僅以幾行字，介紹了他在中國的事蹟。然而，陳立所稱程季華等書中的「賓傑門布拉斯基（Benjamin Brasky）」，他的英文名字則為 Benjamin Polaski。其中有關「亞細亞影劇公司」（Asia Film Company）一事，陳立認為是成立於香港，進而對於這家公司在 1912 年「重現」（reappeared）上海，感到是中國電影史一個「啓人疑竇的懸空」（a curious hiatus）。❶

事隔多年之後，張靚蓓在1995年發表於《中國時報》「寰宇版」的〈俄羅斯攝影機裡的亞細亞〉，其中有關布氏在中國成立電影公司，從事電影拍攝、買賣的事蹟，以及他在中國早期電影發展的影響地位，特別令人驚訝。一時之間，原本長年埋沒在中國電影史裡，僅有幾句延續自 1927 年程樹仁簡單描述的人物，突然出現大量記載，很快地也引起電影史學界的關注。

這篇報導兼具評述的文章，基本上混合了兩件文獻撰寫而成：其一為電資館購入收藏布洛斯基史料中，一件以第三人稱記述記載布氏一生事蹟的紙本資料〈上帝的國度〉（*God's Country*）；❷再來就是主要根據程季華《發展史》有關布氏的記述。張文結合了有關描述布洛斯基一生事蹟的英文原稿，以及參考程季華等著作的資料。除了我們已知的可能事蹟（程樹仁和程季華等之著述），其他顯然譯自「布洛斯基一生事蹟」英文原稿的部分，尤其具有令人驚訝的價值。布洛斯基的名字（至少據他本人所稱），從程季華等著作的 Benjamin Bradsky，到陳立以為的 Benjamin Polaski，

自此正名爲 Benjamin Brodsky。● 當然，張文之所以引起注意，主要在於它描述布洛斯基在二十世紀初，三番兩次進出中國，投入早期中國電影產業的開拓，特別是他在香港和中國開發電影事業的成就。一名「中國政府的顧問」描述：「……准了賓傑門獨佔 25 年電影的總經銷權，……第二年又開了 82 家戲院，分佈在中國的主要城市。……他又透過孫逸仙博士的安排，使中國政府同意他轉讓自己的公司給中國人，……賺取 300 萬元，坐船回美國去了。」●

〈上帝的國度〉全文看來或是自傳、或是訃聞的文獻，● 第一次提到中國早期電影發展裡，那些來到中國「淘金」的西方巡迴放映師、攝影師、影片交易商或戲院經營商，竟然有這麼一位神通廣大、極具影響的人物。除此之外，這篇發表在報上的文章，提及布洛斯基曾在中國拍攝了一部名爲《中國》（China）的紀錄片，並附上幾張（擷取）的照片，以及「受日本政府委託與 Tokyo Film Kash 合作拍了 150 萬底片以增進美日人民的瞭解」的影片。●

從波登誤認王熙寧的「中國背景」，王熙寧輾轉將布洛斯基一個世紀之前，在中國從事電影活動的史料轉售至「事不關己」的臺灣，也或許是五年後張靚蓓摻雜程季華等編著《中國電影發展史》所發表的報導文章，直接或間接引發中國早期電影的相關議題，至此大致可以有：

1. 班傑明‧布洛斯基在中國的電影活動，除了程樹仁與程季華等的陳述於「前清宣統元年（西曆 1909 年），……在上海組

織亞細亞影片公司（China Cinema Co.）攝製《西太后》、《不幸兒》；在香港攝製《瓦盆伸冤》、《偷燒鴨》。……民國二年（西曆 1913 年）」之外；是否確實如其自傳所言，他似乎掌控著 1914 年之前中國電影的發行與映演？

2. 就中國電影產業的開創而言，布洛斯基最早於香港和上海從事電影製作，進而奠定了中國電影生產兩個重鎮的基礎，似乎具有間接開啓中國電影產業日後發展的地位，他與中國早期電影發展的聯繫，具體影響爲何？

3. 相較於那些在二十世紀初進入中國的外來巡迴放映師、攝影師、影片交易商或者戲院經營者，布洛斯基的成就有何特別之處？他們又是如何刺激或推動中國早期電影的開展？

4. 除了經營電影事業之外，至今看來布洛斯基是少數在中國從事電影製作的外來電影工作者，他留下的《經巡中國》紀實片，在中國早期電影的史料影片中又具有何等的重要性？

5. 身兼電影製片的布洛斯基所完成的《經巡中國》，以及看來更具規模「受日本政府委託與 Tokyo Film Kash 合作拍了 150 萬底片以增進美日人民的瞭解」的影片《美麗的日本》，● 它們具有什麼歷史與文化價值，又可能成就什麼藝術價值？

6. 布洛斯基於一次大戰前後穿梭於太平洋兩岸，以及這段時期他在亞洲的電影活動都要在將近百年之後，才爲世人知曉和探究的事實所說明的是，他的事蹟與他的影片，或許基於不同的原因，一方面未受中國電影史重視，另一方面也未被國際電影史所認同。

時至今日，我們又可能如何透過重新論述，使得他的事蹟與他的影片，重返中國電影史或國際電影史應有的地位？

謎樣人物的軼事

　　布洛斯基於 1877 年出生在俄國烏克蘭地中部的小鎮 Tektarin，從小因爲家裡貧困，就在馬戲團裡跑腿、打雜，經由奧德薩（Odessa）跳船到了美國之後，也有一段在馬戲團廚房擔任助手的經歷。來到中國不久之前，布氏曾與友人合夥在費城開設劇院，事業逐漸起步，接著自己又在舊金山開設一家劇院，稍後轉手賣出，進而在加拿大買下一個馬戲團來到中國發展。就〈上帝的國度〉的記述，布洛斯基顯然一直展現自己對於「娛樂事業」的興趣，他第一次接觸電影事業，正是美國「五分錢戲院」（Nicholodeon）蓬勃興起之際（1905-1907），大約是在「舊金山大地震」（1906）不久之後。他參與友人經營的「五分錢戲院」，並且自己在舊金山開設了一家「五分錢戲院」，稍後並擴展至波特蘭與西雅圖。由於競爭激烈的市場無利可圖，布洛斯基於是到紐約採購了一些影片與放映器材，成立了自己的電影公司，再次前往中國闖蕩。

　　我們無法確定布洛斯基何時來到中國，然而大致可以推測他最早可能在 1905 年即曾造訪上海。根據上海英文報紙《華北捷報》（*The North China Herald*）1905 年三月二十四日報導的一件社會

新聞，一位名為布洛斯基太太（Mrs. Brodsky）的外籍女士，指控一名上海當地人偷了她的七十把小刀；另外根據 1905 年上海出入境客輪旅客的名籍資料，當年的九月十三日一對名為 Mr. and Mrs. Beosdky 的夫婦，從日本搭程 Ernest Simons 客輪來到上海，並於九月二十二日一對名為 Mr. and Mrs. Brodoky 的夫婦，搭程 Yokohama Caledonien 客輪離開上海。㉒ 根據〈上帝的國度〉與布洛斯基在 1912 年接受美國電影產業專業雜誌 The Moving Picture World 的專訪，他第一次的亞洲之行應該大約是在「日俄戰爭」（1904-1905 期間），當時的布洛斯基正在擔任俄國的官方翻譯。㉓「舊金山大地震」（1906）期間，布洛斯基返回美國，大約是在這個時間，也是美國「五分錢戲院」正值興盛之際，他開始涉入電影行業，採購器材設備、購入影片，踏上遠走東方推銷影片、巡迴安排影片放映的活動。布洛斯基來到中國，似乎也歷經文化差異的震撼，起初的影片放影推動也遭遇挫敗。他因緣際會結交了中國的權貴，㉔ 時來運轉般地電影事業順利展開，他在舊金山成立了「綜藝電影交易公司」（Variety Film Exchange Co.），並且擴張至東南亞各地設立了分公司。布洛斯基於 1912 年至 1914 年之間，顯然開始計畫在中國開創電影製作的計畫，他與上海戲劇界人士合作，成立了中國第一家電影製作公司「亞細亞影戲公司」，並且也在香港成立了「華美公司」。直到目前為止，我們大致確認它們也分別完成中國第一部劇情短片《難夫難妻》（1913），以及香港第一部劇情短片《莊子試妻》（1914）。除此之外，他同樣重要的成就，

是他分別於中國與日本，拍攝完成兩部早期的紀實／旅遊影片《經巡中國》與《美麗的日本》。

布洛斯基所有親自參與製作拍攝、資助、支援或身兼攝影／製片的作品，目前留存、可以取得並觀賞的僅存《經巡中國》與《美麗的日本》兩部影片。布洛斯基將近百年以前在亞洲開創電影事業的所作所為，長久以來中國電影史的相關論述裡，或是簡略陳述、或是作為二十世紀初西方來華殖民強權的代表樣本之一。直到今天，對於他在 1912 年至 1916 年之間頻繁進出中國，並且積極投入電影製作、拍攝與放映的事蹟，目前中國僅存一張他與「亞細亞影戲公司」（Asia Film Company）中國員工合照的影像資料。● 這些年間他在中國的密集活動，也幸好因為《經巡中國》相當完整地保存至今，始得直接印證布洛斯基由南到北、從香港到北京，穿越幾個重要通商口岸城市進行紀實拍攝的壯舉。●

布洛斯基最早在日本出現是在 1911 年，他在橫濱成立了販售電影器材的公司，稍後接著又成立了供應電影膠片的「東洋影片公司」。他在 1916 年由上海轉赴橫濱，並於兩年後在日本拍攝完成《美麗的日本》。這部電影製作是由日本政府鐵道院，以及官方所屬社團法人 JTB（Japan Tourist Bureau）共同協力贊助，製作經費則是新興的淺野財團總經理淺野總一郎的次子良三所提供。相較於他在中國拍攝的《經巡中國》，兩部影片同樣具有相當的企圖心，大致也都是劇情長度的規模，前者如其片名所指，依循著傳統旅遊影片的影像敘述，從香港出發，歷經廣州、澳門、上海、

南京、杭州、蘇州、無錫、天津，結束於北京；後者藉著火車的
交通工具，北從北海道、南至九州貫穿日本領土，除了紀錄了大
正時期的文明社會、文化風貌與產業發展之外，尤其珍貴地拍攝
了北海道少數民族愛奴人（Ainu）的生活樣貌。布洛斯基在日本從
事電影製作的活動，也因淺野財團的涉入在報章雜誌中都有相當
報導，然而其中的國籍與名字都沒有正確的介紹，他在日本的電
影史上，同樣歷經數十年之久沒有留下正確的名字。●

布洛斯基的多重邊緣性

　　中國電影史、日本電影史、美國電影史，抑或世界電影史，
至少直到二十一世紀初，有關布洛斯基對於早期電影的貢獻，仍
然處於一個或是漠不關心、或是視而不見的狀態。● 布洛斯基在
中國、日本，以及其他亞洲城市從事電影放映、影片交易、製作
與拍攝的事蹟，歷經將近百年之久的漫長時間被世人遺忘，有意
無意地也被排除於歷史之外。這個事實或許也反映出布洛斯基的
個人身分特質、《經巡中國》與《美麗的日本》的製作背景、電
影史的傳統史料編撰取向，乃至電影研究學術領域「國家電影」
（national cinema）概念的既定內涵，都使得布洛斯基其人、軼事，
終究被埋沒於悠遠、漫長的過去歲月中。
　　布洛斯基出生於烏克蘭中西部窮鄉僻壤小鎮的猶太家庭，父

親是地方上的猶太教祭司，家中兄弟姊妹共有十二人，從小因為家境貧困，身為長子的他必須負擔家計。他在十五歲時（1891-1892）從奧德賽港跳船離家闖蕩，直到他在 1893 年移民美國之前，他已經隨著任何可能的機會搭上跨洋商船遊歷包括土耳其、英國、南美、法國等國家。布洛斯基開始對於電影事業感興趣，大致是在 1906 年左右，也正是美國「五分錢戲院」興盛之際，乃至整個電影產業的蓬勃發展，直到好萊塢產業規模的形成。布洛斯基的俄裔猶太人背景，相當程度如同多位開創好萊塢片廠的人物有著相似的特質，❷ 他們包括一手建造派拉蒙（Paramount）的阿道夫‧儒卡（Adolph Zukor）、開啟福斯影業（Fox Pictures，稍後與「二十世紀」Twentieth Century 合併為「二十世紀福斯公司」）的威廉‧福斯（William Fox）、創建米高梅（MGM）的路易‧梅爾（Louis B. Mayer）、成立華納兄弟（Warner Brothers）的哈利與傑克‧華納（Harry and Jack Warner），以及創立哥倫比亞（Columbia）的哈利‧柯恩（Harry Cohn）。布洛斯基和這些好萊塢大亨也大約在同一個時期，投入這個新興的大眾娛樂事業，不同於好萊塢日後片廠的先驅者，他的視野轉而瞭望遠在太平洋彼岸的上海、香港、東京、橫濱、檀香山、馬尼拉與海參崴等地。布洛斯基來到中國，中國的上海與香港，對他而言似乎就是美國的好萊塢，他在兩地積極致力於劇情片製作的時候，也是好萊塢劇情長片形成主流創作模式之際。布洛斯基早年的家庭艱困背景，年輕時期海闊天空、隻身闖蕩的閱歷，他從馬戲團、「五分錢戲院」經營，影片交易

到電影製片的娛樂事業經歷，也都使他轉而專注於海外電影市場開拓的憧憬，成爲一個合乎情理的發展。他在中國或亞洲的長期經營，使他在美國輿論的眼中，已經成爲一個「東方人」、一個「中國電影王」；● 直到他猶太教家庭的東歐移民夥伴在日後建立了好萊塢電影王國，他也逐漸在美國電影史裡消逝無蹤。

　　布洛斯基自己是一位專業的攝影師，● 基於從 1909 年開始巡迴中國城市與鄉下放映影片的經驗，他自信能夠爲中國製作迎合當地觀眾品味的電影；同時他也開始投入一部以美國觀眾爲主要對象的影片製作與拍攝。《經巡中國》最可能的評估是拍攝於 1912 年至 1916 年之間，● 本片的製作規模，相較於同時期的紀實或旅遊影片，都要算是龐大預算的製作。如同布洛斯基自己在〈上帝的國度〉中的陳述，他在中國結交了高官權貴，《經巡中國》片中出現袁世凱正值青少年的四個兒子，以及他在紫禁城、北海公園、北洋新軍練兵場地與頤和園等地，一些旁人無法隨意進出禁地拍攝的事實，大致也旁證了本片製作資源或該來自袁世凱政府相關的援助。這部無疑反映出早期電影風光片（scenics）或是旅遊片（travelogues）傳統，同時具有攝影紀實珍貴價值的作品，比起在它之前強調原始主義與奇風異俗，混合以重建事件描繪美國原住民的《獵人頭之地》（*In the Land of Head Hunters*，1914），或是在它之後紀錄穿越南極洲的《南方》（*South*，1919）、充滿浪漫想像仰賴重建事件，描繪愛斯基摩人雪地生活的紀錄片經典《北方的南努克》（*Nanook of the North*，1922），或是派拉蒙片

廠仿效《北方的南努克》的成功模式，將此蠻荒地域艱辛生活，轉移搬到描繪伊朗庫德遊牧民族的《草原：一個國家的生存奮鬥》（*Grass: A Nation's Battle for Life*，1925）與泰國森林的《張家》（*Chang: A Drama of the Wildness*，1927），今天看來，《經巡中國》在紀實影像創作的發展脈絡裡毫不遜色。

《經巡中國》從 1916 年底到 1918 年，將近兩年多的時間在美國東西兩岸的公開映演，獲得相當廣大的迴響。● 布洛斯基稍後在日本拍攝的《美麗的日本》則遭遇較為複雜與挫折的命運。布洛斯基《經巡中國》在美國映演的成功經驗，吸引了正亟欲在國際舞台展現國力的日本官方部門，因而邀請了布洛斯基如法炮製，拍攝一部宣揚日本國家現代化社會與新進產業發展的影片。淺野財團製作資金的挹注、半官方屬性的 JTB 協力贊助、日本政府鐵道院提供先進火車交通工具，布洛斯基也順利完成了拍攝工作。《美麗的日本》進入後製階段，布洛斯基也因與製片方 JTB 意見不合離開了製作部門，淺野財團與 JTB 接手後製工作，繼而完成一部名為《漂亮的日本》的作品。● 布洛斯基於 1918 年離日返美，《美麗的日本》自此甚至沒有任何在美國公開映演的紀錄。

《經巡中國》與《美麗的日本》兩部以美國市場與觀眾為主要訴求對象的影片，是分別紀錄、保存中國與日本珍貴豐富影像史料的作品；前者至今在中國仍未能取得一個完整拷貝，後者則要等到最近幾年才得以原始面貌、布洛斯基導演的名義重現日本社會。● 除此之外，葛里遜（John Grierson）在 1926 年界定紀

錄片爲「現實的創意處理」（creative treatment of actuality），或是他對於佛萊赫提（Robert Flaherty）繼《北方的南努克》之後的《摩亞納》（*Moana*，1926）評以具有「紀錄價值」（documentary value），● 所指正是紀實影片開始採納一些劇情片技巧，逐漸趨向敘事影片的特性。《經巡中國》與《美麗的日本》風光片或旅遊片的紀實特色，都使它們看來屬於西方直到一九二零年代之前的「前紀錄片」作品，也使它們因而長久以來在國際電影史裡銷聲匿跡。

另一方面，早期的電影史傾向將電影視爲一種藝術形式，它們一方面將電影藝術視爲一種演進發展的狀態，一方面也試圖透過建立電影藝術演進過程裡的經典作品，勾勒電影歷史的發展。● 法國分別開創動態影像紀實與幻想傳統的盧米埃兄弟，英國「布萊頓學派」的代表人物 G. A. Smith、James Williamson 兩人在 1895 至 1907 年之間，拍攝了許多一分鐘到四分鐘的短片，並且逐漸以連接幾個場景鏡頭（scene shot），表現戲劇或喜劇的內容。美國的 Edwin Porter 的《火車大劫案》（*The Great Train Robbery*，1903）突破性地運用不同時空的交叉剪接；拜奧公司時代的葛里菲斯不僅學習來自英國的追逐影片，更透過個人的巧思與創意，直到 1915 年完成世界電影的經典《國家的誕生》（*The Birth of a Nation*）。●早期的電影史不僅強調電影的藝術發展、演進狀態，同時也特別著重主流劇情商業電影、或是敘事形式電影的觀察與分析；像是 Terry Ramsaye 的《一千零一夜》（*A Million and One*

Night，1926）、Paul Rotha 的《現在的電影》（*The Film Till Now*，1930），或是直到較近 David Cook 的《敘事電影史》（*A History of Narrative Film*，1990）。⓯ 紀錄片在此強勢傳統之下僅能躋身邊緣位置，更遑論「前紀錄片」的《經巡中國》與《美麗的日本》，它們也勢必遭受被排除於歷史之外的命運。

　　布洛斯基的相關軼事對於傳統著重劇情片的歷史論述，或許正是一種「小敘事」（le petit récit / little narrative），一種李歐塔（Jean-François Lyotard）所稱的知識形式，他也稱其為「後現代知識」（postmodern knowledge）。⓰ 對於傳統追求實質性與一貫性的「大敘事」（le grand récit / grand narrative）而言，像是布洛斯基的事蹟、那些或可自成體系的獨立敘事，有時透露出「大敘事」之外的「真實」，或是揭露它們的漏洞、破綻，進而穿越它們的邊界。「大敘事」通常有其既有之目的性或使命感，因而也有意無意忽視、遺棄或壓抑「小敘事」的存在、自我和它可能展現的意義。歷史不等於過去，歷史學家透過史料編撰（historiography）掌握過去、詮釋過去，並且以此取代歷史，進而聲稱指向過去的總體。⓱ 歷史的建構、抑或歷史編撰的關鍵概念：時間、證據、因果關係、持續與改變、類似與差異，無疑幾近我們所熟悉的敘事形式（narrative form）的基本要素。⓲ 電影研究學者 Vivian Sobchack 曾經說道：

　　「歷史的連貫性與大歷史、這些我們曾經仰賴的歷史知識，現在已經充斥著它們極力試圖填補的漏洞、裂縫與遺漏；除此之

外，它們也顯露處處可見來自於過去或現在所灌輸的慾望」。⑧

對於中國電影史而言，特別是布洛斯基所處早期電影時期的電影相關活動，也在試圖建構一個「國家電影」的歷史敘事過程裡，或被移花接木、時間錯置、疏忽遺漏、⑨點綴觸及，甚或完全排除。⑩「國家電影」概念與實踐的產生，或許主要出自歐洲各國對抗好萊塢一次大戰之後的全球霸權，對於一些完全抵制好萊塢電影的「極權國家」，通常也能透過電影產業國家化的掌控，藉以鞏固既有統治秩序之外，進而建立獨特的「國家電影」。⑪中國電影史至少在 1949 年之後，直到「第五代導演」張軍釗 1983 年的《一個和八個》到田壯壯 1939 年的《藍風箏》的一九八零年代之前，也在「鞏固政治」與「國族主義」的雙重目的與使命之下，阻礙或淡化了布洛斯基進入歷史，以及與布洛斯基同樣在中國早期電影時期，來華從事電影活動外籍人士的事蹟與成就。

布洛斯基與中國早期電影的再協議

我們對於布洛斯基百年前在中國的電影相關事蹟直到目前的掌握，主要仰賴的史料文獻包括〈上帝的國度〉、1912 年於 *The Moving Picture World* 的專訪，以及另一篇刊載於 1916 年八月二十七日 *New York Tribune* 的專訪報導；他製作並兼任攝影的兩部紀錄長片《經巡中國》與《美麗的日本》，以及所有可能查詢

1905 年至 1922 年之間，穿梭於從舊金山、夏威夷、海參崴、馬尼拉、橫濱、香港、上海、天津，幾個從美國西岸出發往返中國的船籍資料與乘客名單。從 1995 年六月四日，臺灣《中國時報》刊載〈俄羅斯攝影機裡的亞細亞〉一文；羅卡與 Frank Bren 於 2004 年完成香港電影史專著 *Hong Kong Cinema: A Cross-Cultural View*，⬤ 直到 2009 年廖金鳳完成的紀錄長片《尋找布洛斯基》，⬤ 對於中國早期電影既有之認識帶來最大的衝擊，或可為確定「香港第一部劇情」的完成年份。香港電影資料館與香港大學於 2009 年十二月十五至十七日合辦，在香港大學舉辦之「中國早期電影歷史再探研討會」，⬤ 這次的學術活動主要議題之一，也在企圖澄清《偷燒鴨》是否如程樹仁所言，確實完成於 1909 年，⬤ 以利電影資料館籌備舉辦之「香港電影百年」盛大紀念活動。羅卡與 Frank Bren 在這次的研討會中，大致確認完成於 1914 年初的《莊子試妻》，可能才是真正的「香港第一部劇情片」。⬤

有關布洛斯基對於早期中國電影的貢獻，除了直接或間接促成《難夫難妻》、《莊子試妻》與《經巡中國》的完成之外；中國最早的紀實影片之一、紀錄辛亥革命的《武漢戰爭》（1911），透過上海雜技幻術家朱連奎邀請洋行「美利公司」，「籌集巨資，聘請攝影名家，分赴戰場，逐日攝取兩軍真相」，完成這部新聞紀實的珍貴影片，也可能與布洛斯基的製作支援有關。⬤《武漢戰爭》中的紀實片段，稍後重新剪輯、並混合以拍攝重建事件片段的技法完成了《中國革命》（*The Chinese Revolution*，1912），並

於美國宣傳上映。「二次革命」期間的 1913 年七月，上海戲劇工作者參與行動，支援「亞細亞影戲公司」拍攝了時事紀實影片《上海戰爭》，並於同年九月下旬與《難夫難妻》在上海映演，本片也可能稍後由布洛斯基「攜歸美國」。● 有關這三部影片，其中《上海戰爭》與布洛斯基的關聯性可能比較明確；《武漢戰爭》與稍後延伸完成的《中國革命》，特別是後者仍存相當疑慮。陳立認為《中國革命》這部以香港「東方電影公司」（Oriental Film Company）名義出品、並曾經在美國上映的影片，導演即為布洛斯基，● Fahlstedt 則以為陳立的論斷只是依據傳言的假設，因為直到目前為止，布洛斯基與「東方電影公司」的關係仍待釐清，● 也因此他與《武漢戰爭》或《中國革命》兩部早期紀實片的關聯性，仍需更具說服力的史料予以證實。

另一方面，布洛斯基這個人物與他的事蹟的出現，以及它們長久淹沒於歷史之外的事實，無疑也迫使我們對於中國早期電影史料編撰的概念與方法，進一步思考其他可能的取向與途徑。首先，就中國電影史而言，何謂「早期電影」？它涵蓋中國電影歷史發展的哪一段特定時期？它有何特定內涵？西方觀點的早期電影，諸如 Richard Able 編輯的《早期電影百科全書》（*Encyclopedia of Early Cinema*），● 或是艾爾塞瑟（Thomas Elsaesser）與 Adam Barker 合編的《早期電影：空間、鏡框、敘事》（*Early Cinema: Space, Frame, Narrative*）；● 前者從一個動態影像逐漸發展的「前電影時期」（pre-cinema），介紹電影出現（1895 年）之後二十

或二十五年之間，涵蓋全球重要導演的重要作品；後者大致以一次大戰之前的「初始電影」（primitive cinema）為其觀察與討論的範疇，深入探究早期電影的發展，如何奠基於攝製的物質條件、遊樂場的大眾娛樂文化背景，乃至逐漸形成之主導敘事形式。除此之外，柏區（Noël Burch）也從動態影像製作的形式發展，提議早期電影展現出一種「初始化再現模式」（primitive mode of production，PMR），直到 1914 年左右逐漸被另一種「制度化再現模式」（institutional mode of production，IMR）所取代。● 至此，我們大致可以論斷，西方早期電影的範疇，多以葛里菲斯完成《國家的誕生》的一九一零年代中期，或是好萊塢產業規模逐漸形成的一九二零年代初期，作為它的歷史標竿。

至於中國的早期電影，我們就近年中國學者相關的專著，像是陸弘石的《中國電影史 1905 － 1949：早期中國電影的敘述與記憶》，● 將 1905 年至 1949 年的發展分為四個時期，除了採以歷史演進的敘述之外，也提供了有聲電影之後重要導演、演員與技術人員的訪談口述；胡霽榮的《中國早期電影史》，● 從早期非固定放映到專業戲院建立的映演生態、電影製作與檢查的相關制度，以及印刷出版與電影宣傳之間的關係，討論從 1896 年電影初來上海，直到 1937 年淞滬抗戰爆發之間，上海早期電影的發展狀況作為其專書的範疇；黃德泉的《中國早期電影史事考證》，● 顧名思義針對早期電影幾個存有疑慮的獨立事件，試圖透過史料考古的方式，進行考證、勘驗與澄清的研究分析，它們包括最早的〈電

影初到上海考〉、最晚的〈閩南語電影初始源流考〉與〈舉證《中
國電影發展史》中之"史實"錯誤〉，黃德泉所說的中國早期電
影大致也涵蓋了整個「民國電影」。⑩

旅美華人學者有關中國早期電影的研究成果，同樣具有值得
參考的價值。張英進編著的書籍《民國時期的上海電影與城市文
化》，⑪ 集結文學、歷史、流行文化或文化研究的跨領域觀察，將
電影創作與生產置於一個更廣社會、政治與文化的架構之下，深
刻且豐富地探究從娛樂文化、都會生活、國族身分到檢查制度的
分析，提供對於 1922 至 1943 年期間，中國電影與流行文化之間
關係的掌握。由於一九一零至一九二零年代期間的多數影片已遺
失不再、無法取得觀賞，張英進也提議我們可以透過傅柯（Michel
Foucault）「知識考古學」的途徑，發掘中國早期電影藝術創作的
遺跡。傅葆石所著《雙城故事：中國早期電影的文化政治》藉由
精心細膩地史料梳理，⑫ 描繪上海與香港之間，1937 至 1950 年期
間日軍侵華的戰亂動盪時代，粵語片、國語片的電影創作如何可
能反映出國族與個人身分認同的複雜狀態。傅葆石也提醒我們「中
國電影」不必是一個全然、絕對的概念，否則它將掩蔽包涵中國
大陸、香港與臺灣，彼此交錯互動所散發之豐富電影場域與文化
景觀。張真的《銀幕艷史：上海電影 1896-1937》（*An Amorous
History of the Silver Screen: Shanghai Cinema*, 1896—1937），⑬ 從一部
僅存殘本電影《銀幕豔史》的聯想開始，透過嚴謹史料發掘，重
新檢視包括《勞工之愛情》（1922）、《火燒紅蓮寺》（1928）、

《夜半歌聲》（1937）等經典影片；除了探討電影與建築、戲劇和文學等其他藝術形式之間的相互關係，並且強調電影文化如何影響上海「本土現代主義」（vernacular modernism）之建構，亦即 1937 年之前十里洋場蓬勃熱鬧的娛樂生活與媒體文化。張真對於中國早期電影的歷史論述，挪用西方「早期電影」的概念與分期是否恰適表達她的疑慮。「早期電影」用於中國電影的討論，不僅對於中、西學者都可能產生認知混淆之外，1949 年「新中國」成立之後，「中國早期電影」通常被用於泛指 1949 年之前的民國時期電影，傳統電影歷史論述因而也常被賦予舊有封建社會與半殖民地的負面義涵。

西方有關早期電影的概念，著重電影形式與電影產業發展兩個層面的觀察。我們可以看出這是為何這個歷史分期，可以大致以一九一零年代末期古典好萊塢風格的穩定形成、好萊塢電影產業的鞏固建立，作為重要的思考線索。相較之下，如何界定「中國早期電影」的概念內涵，顯然牽涉中國特有的電影歷史發展，以及十九世紀末、二十世紀初西方電影出現之際，直到 1949 年、甚或一九八零年代中國「改革開放」之前，國家動盪不安、政治意識型態主導文藝思潮的諸多因素。我們檢視中國與旅美華人學者，對於這個議題的見解，大致可以歸納少數學者仍將「民國電影」視為「中國早期電影」，多數學者則傾向以 1937 年日本侵華戰爭的爆發，作為中國早期電影的標界。另一方面，張英進有關上海流行文化與電影文化之間關係的探討，開始於 1922 年中國電影產

50

業開端的前夕;張真的討論範疇雖然涵蓋 1937 年的《夜半歌聲》,
也以 1922 年的《勞工之愛情》作為文獻勘查、文本或文脈分析的
起點,除了《勞工之愛情》作為二零年代僅存影像資料之一之外,
或也藉此作為與它之前的草創時期有所區隔。

「電影的歷史、不是只有一個歷史」,● 確實,我們可以從
社會制度、經濟發展、科技創新、文藝思潮、文化象徵等不同的
角度探討電影歷史的演進與發展,重要的是我們也藉此不同的思
慮達到不同層面理解的目的。本文提議「中國早期電影」或可以
1897 至 1922 年之間,● 中國早期電影放映、觀賞、拍攝與談論的
所有相關活動,作為這個特定議題的研究對象。這樣的界定策略,
不僅要求我們深入觀察早期電影活動文化的狀態,也可提供更為
貼切地解釋稍後電影產業發展的基礎與可能。如果我們要求一個
傳統「國家電影」概念之下的中國早期電影,1897 至 1922 年之間
(《勞工之愛情》除外)是一段「沒有電影」的時期。除此之外,
高元在 1936 年出版的中國第一部英文年鑑中,有關中國電影早年
發展的狀況提到:「在這個世紀的初年,自從中國進口第一部影片
開始,有關中國電影的故事,就是美國電影的故事,因為他們幾
乎壟斷了整個中國的電影事業」,稍後他也提及西班牙人 Antonio
Ramos(雷孟斯),於 1904 年在上海福州路的青蓮閣茶館第一次
放映電影。● 無論高元的記述正確性如何,高元省略了 Ramos 是
在稍早的一九零三年接手另外一位名為 Bocca 的電影放映師之後,
開始投入電影放映的行業;Ramos 從巡迴放映、逐漸發展為固定

映演的規模，並且成立了「雷孟斯娛樂公司」（Ramos Amusement Corporation），掌控著上海最豪華、舒適的戲院。❶ 直到 1921 年「雷孟斯娛樂公司」擁有上海一半以上的戲院；其餘則由同樣是西班牙人的 B. Goldenberg、葡萄牙人 S.G. Herzberg，以及義大利人 Enrica Lauro 所掌控；稍後日本、英國的商人相繼加入，幾近完全掌控了上海電影映演與發行的事業。❷「中國早期電影」是一個沒有「中國電影」的時期，它們或是早已遺失不在、無法取得觀賞，它們的完成也絕大多數要仰賴外籍人士或公司的資金、技術到人才的援助；積極推動「中國早期電影」電影相關活動的人們，主要還是活躍於這個時期的外籍來華電影工作者，他們的作為也直接或間接地促成中國電影產業的開創。

「中國早期電影」（或是 1897-1922 年之間中國電影）發展的狀態，它的「沒有中國電影」、「外籍來華電影工作者的活躍舞台」與「中國電影產業化的奠基時期」的特色，都可能促使我們尋求不同的途徑，處理這段時期的歷史論述。我們可以提問為何一個西班牙人在二十世紀的初年，飄洋過海來到中國的上海從事電影放映的營生？他為何來？怎麼來？放什麼電影？給誰看？這個新鮮的娛樂形式對中國人或中國社會帶來怎樣的衝擊？這一連串的問題，一連串的停頓思考，或是一連串的「小敘事」、「小歷史」，勢必也將干擾、中斷或揭露我們習以為常的「大敘事」、「大歷史」。我們在同樣重視「中國第一次放映影片」、「中國人拍攝的第一部電影」、「中國第一部劇情短片」或是「中國人

自己成立的第一家製片公司」的歷史編撰取向之外；我們或許可以嘗試思考，中國在十九世紀末、二十世紀初如何與這個新興表達媒介、藝術形式、娛樂型態、社會制度或文化表徵，從接觸、回應、協商、納入到整合的複雜議題，中國人是如何開始「看電影、談電影與拍電影」？除此之外，像是 Ramos、B. Goldenberg、S.G. Herzberg 或 Enrica Lauro 等，這些如同布洛斯基一般，在中國電影草創時期來到中國的外籍來華人士，這些「布洛斯基的夥伴們」，在中國放映電影、買賣電影、設立戲院到製作電影的具體作為與影響層面為何？這兩個問題不僅需要對於「小敘事」史料的關注、運用與詮釋，也要求我們採取一個共時性的（synchronic）思考、脈絡分析（contextual analysis）的方法，以及一個歧路式（forking paths）的歷史論述。●「中國早期電影」在這樣的歷史觀照之下，或許我們可以獲得對於這個時期中國電影發展的狀態，較為周全、並具啟發性的掌握。

一註釋一

● David Bordwell，《世界電影史》，北京：世界圖書出版公司、後浪出版公司，2012，導論，頁 1-3。

● Terry Ramsaye 所著 *A Million and One Nights*（1926; New York: Simon & Schuster, 1966）中的第 50 章即以「格里菲斯開拓電影語法」（Griffith Evolves Screen Syntax）作爲標題；Lewis Jocob 所著 *The Rise of American Film*（1939; New York: Teachers College Press, 1968）一書中的第七章則以「格里菲斯的新發現」（D.W. Griffith: New Discoveries）稱之。請參閱 Kristin Thompson & David Bordwell, *Film History: An Introduction*, McGraw-Hill, Chapter one, 2002.

● James Williamson 的 *The Big Swallow*（1900）中我們看到一張大口的特寫，技巧地剪接一個黑幕畫面；另外，George Albert Smith 的 *Grandma's Reading Glass*（1900）片中也以虹鏡的特寫鏡頭，表現放大鏡的視線。參閱 Kenneth Branagh 與 Jean-Louis Trintignant 主講旁白 DVD *Cinema Europe: The Other Hollywood*, 1995.

● Thomas Elsaesser & Adam Barker 共同編著之 *Early Cinema: Space, Frame, Narrative*（London: BFI, 1990），有關美國早期電影的深入研究，即爲這個影展的豐碩成果。

● 這部由愛迪生公司出品，片長 12 分 42 秒的影片，我們可以在 Youtube 網站觀賞完整作品。http://www.youtube.com/watch?v=TcLxsOJK9bs，2012/2/10。

● 維基百科網站有一份「失而復得電影片單」（List of rediscovered films），參閱 http://en.wikipedia.org/wiki/List_of_rediscovered_films，2012/01/07。

● 中國推選本片爲其歷史上的十部經典作品之一，香港的評論界則在

2005 年推選本片爲「最佳華語電影一百部」的第一名，參閱 http://
zh.wikipedia.org/wiki/ 最佳華語電影一百部，2010/01/11。

● 參閱黃愛玲作，《費穆電影孔夫子》序言〈《孔夫子》的發現與修復〉，
2010，頁 4-5；黃愛玲作，〈歷史與美學——談《孔夫子》〉，香港
電影資料館《通訊》第 47 期，2009 年二月，頁 3-5。

● 參閱張真作，〈侯曜與格里菲斯「熱」與中國早期電影通俗劇的文化
生態〉，收錄於《中國電影溯源》，香港電影資料館，2011，頁 222-
234。

● 挪威國家圖書館於二零一三年在挪威北部諾爾蘭郡拉納市摩鎮的電影
收藏尋獲此片，本片於 1929 年一月在挪威上映，片名爲《蜘蛛精》。
目前挪威國家圖書館與北京電影資料館各存有一個拷貝；參閱 http://
world.huanqiu.com/photo/2013-10/2712417_2.html、2014/7/13。

● 參閱廖金鳳著，《台語片的電影再現與文化認同》，台北：遠流，
2001。

● 國家文化發展基金會贊助出版的《臺灣當代影像：從紀實到實驗》
（2006）專書，搭配有二十二部早期與當代的紀錄片 DVD，其中包
括這些珍貴的早期作品。另可參閱廖金鳳作〈臺灣紀錄片「前史」：
紀實影像、家庭電影到紀錄片〉，收於《臺灣紀錄片美學系列》，「第
一單元」，國家美術館 / 印刻出版，2008 年 12 月。

● 國立臺灣歷史博物館出版的《國立臺灣歷史博物館修復館藏日治時期
紀錄片成果》（2008 年 6 月），附有這些影片的 DVD。書中除了介
紹修復過程、影片介紹之外，收錄的幾篇論文大致以臺灣歷史論述、
日治殖民的帝國視野或殖民批判觀點申論，可惜其中沒有一篇討論到
這部影片的影像美學成就。

● 這段經過，主要是根據當時任職電影資料館資料組組長的高肖梅女士

陳述。

- 程樹仁編著，《中華影業年鑑》，上海：中華影業年鑑社，1927，頁 17。

- 程季華、李少白、邢祖文編著，《中國電影發展史》，香港：文化資料供應社，1978，頁 16。

- 請參閱 Jay Leyda, 'Foreword', *Dianying - Electric Shadows: An Account of Films and the Audience in China*, Cambridge Mass.: MIT Press, 1972。根據陳立，「亞細亞影劇公司」是轉讓給南洋人壽保險公司的兩名美國經理 Essler 和 Lehrmann，頁 15；北京大學的李道新認為是轉讓給「……公司經理美國人依什爾和另一位美國人薩弗（T. H. Suffert）」，參閱李道新著，《中國電影文化史 1905—2004》，北京大學，2005，頁 23。Essler 譯為依什爾應該無誤，然而，Lehrmann 和薩弗是否為同一人則尚待考證。

- 這篇名為〈上帝的國度〉的文章，總共 28 頁（殘本），其中缺漏第 9 頁與第 12 頁。

- 陳立於所著專書平裝版的附錄中，經友人指正，也確認為 Brodsky。

- 張靚蓓譯，〈第一個拍攝紫禁城的白人：賓傑門走入戲劇電影界〉《中國時報》，1995/06/04，第 34 版。

- 張文聲稱這些記述的材料是「……從賓傑門九十多年前在加州法院的這篇自傳裡（由法院的記錄員幫他打字），……」。這篇自傳從布洛斯基出生於帝俄時期的猶太家庭、離家闖蕩、跳船美國；遊歷太平洋兩岸在中國的輝煌電影活動，身為二十世紀初美國移民的奮鬥事蹟，直到進入「天國」（God's Country），看來也像是蓋棺論定的訃聞。

- 同 ⑳，引自該文之注（五）。

 - 美國 Smithsonian Museum 的 Human Studies Film Archive 收藏有一相

當完整版本。參見 http://smithsonianscience.org/?s=beautiful+japan，
2014/5/18。

● 上海入境與出境資料，分別由 Ramona Curry 與 Kim Fahlstedt 提供。
Beosdky 或 Brodoky 都像是早年資料 Brodsky 的誤植。

● H.F.H,"A Visitor from the Orient", *The Moving Picture World*, May 18,
1912, pp.620-621.

● 根據 Ramona Curry 所作〈布拉斯基與早期跨太平洋電影〉，這些中國
權貴主要是留美的中國學生，這些人背景顯赫、家境富裕，學成返國
任職政府機構，其中包括後來的北京大學校長馬寅初。參閱黃愛玲等
編，《中國電影溯源》，香港電影資料館，2011，頁 94-109。

● 這張照片的圖片說明爲「美國人布拉斯基（Benyaming Brasky）在上海
組織亞細亞影片公司，拍攝了《西太后》、《不幸兒》等影片」，其
中布洛斯基姓名的英文或中譯，直到二零零七年都還有誤。參見中國
電影圖史編輯委員會編《中國電影圖史：1905—2005》，中國傳媒大
學出版社，2007，頁 15。

● 即使這段期間有關上海散居俄僑社團的紀錄，也未見對於布洛斯基在
上海從事拍攝工作的記述資料，參閱熊月之、馬學強編輯，《上海的
外國人：1824-1949》，上海古籍出版社，2003。

● 日本東京民族誌紀錄片獨立學者岡田正子（Okada Masako）提供有
關《美麗的日本》研究成果，參見 http://tokyocinema.net/BeautifulJ.
htm，2014/9/16。

● 日本民族誌紀錄片獨立研究者岡田正子的研究成果，要到 2002 年才
正式發表。參見 ●。

● Neal Gabler, *An Empire of Their Own: How the Jews Invented Hollywood*,
New York: Anchor Books, 1989。根據 Gabler 的說法，好萊塢的第一部

有聲電影《爵士歌手》（*The Jazz Singer*，1927），劇中描述年輕叛逆的兒子，不願繼承父親猶太祭司的神職，執意追求演藝事業成為歌手的故事，說的正是這些好萊塢大亨們自己的故事。

- *The Moving Picture World* 在 1912 年 5 月 18 日的專訪報導中，即以「來自東方的訪客」稱呼他，他也自稱為「中國電影王」（Chinese film king），參閱 ●。

- 我們可以在《經巡中國》與《美麗的日本》片中，看到他或是掌鏡、或是指導拍攝的場面。

- 片中上海的一段颱風過後的景象是發生在 1915 年，北京的一段有一張北海靜心齋的通行證，簽發時間為民國四年（1915 年）。

- Ramona Curry, "Benjamin Brodsky(1877-1960): The Trans-Pacific American Film Entrepreneur - Part One, Taking A Trip Thru China", *Journal of American-East Asian Relations* 18, 2011, pp.142-180.

- 《漂亮的日本》曾於 1920 年十二月二十三日在東京淺草千代田館公開放映，掛名導演為日裔美人栗原湯瑪士。《美麗的日本》的原始拷貝則存藏於 1917 年至 1920 年間，擔任美國駐日大使的 Roland Sletor Morris 的手中，他的長女在一九七零年代轉贈美國史密森尼學會（Smithsonian Istitution）。參見 ●。

- 日本民族學博物館系列映演與座談活動之一，參見 http://www.minpaku.ac.jp/english/museum/event/fs/past、2014/11/23。

- John Grierson, 'First Principles of Documentary.' in *Grierson on Documentary*, Forsyth Hardy edited, Faber and Faber, 1966.

- David Bordwell, *On the History of Film Style*, Harvard University Press, Chap. 2, pp.12-45, 1997.

- David Gill and Kevin Brownlow produced, DVDs, *Cinema Europe: The Other*

Hollywood, Image Entertainment, 2000.

- Terry Ramsaye, *A Million and One Night*, New York: Simon & Schuster, 1926; Paul Rotha, *The Film Till Now: A Survey of World Cinema*, London: Spring Books, 1930; David Cook, A History of Narrative Film, London: W. W. Norton, 1990.

- Jean Francois Lyotard, Geoff Bennington and Brian Massumitrans. *The Postmodern Condition: A Report on Knowledge*, University Of Minnesota Press, 1984, P.xxv, p.60.

- Keith Jenkins 著，賈士蘅譯，《歷史的再思考》（*Re-thinking History*），台北：麥田，1996。

- David Bordwell & Kristine Thompson. *Film Art: An Introduction, 5thedition*, New York: Mcgraw-Hill, 1997, Chapter. 4.

- Vivian Sobchack, "What is film history?, or, the Riddle of the Sphinxes", *Reinventing Film Studies*, ed., Linda Williams & Christine Gledhill, London: Oxford University Press, 2000, p.304.

- 黃德泉有關電影最初來到中國，以及中國第一部電影《定軍山》的考證研究，可爲例證。參閱所著〈電影初到上海〉、〈戲曲電影《定軍山》之由來與演變〉，收於《中國早期電影史事考證》，北京：中國電影出版社，2012，頁 15-45。

- 日本電影最爲資深與熟練的攝影機操作員柴田常吉，曾於「義和團事件」期間，來到中國拍攝相關紀實影像，我們對此人物與事件仍然所知有限。參見 http://www.victorian-cinema.net/komada、2014/6/18。

- Stephen Crofts, "Reconceptualising National Cinema/s", Valentina Vitali and Paul Willemen edited, *Theorizing National Cinema*, London: British Film Institute, 2008, p.44-58.

● Law Kar and Frank Bren, *Hong Kong Cinema: A Cross-Cultural View*, Lanham: Scarecrow Press, 2004.

● 廖金鳳策劃、監製，謝嘉錕導演，2006 年新聞局（文化部）短片輔導金作品《尋找布洛斯基》。

● 詳細議程與參與學者參見 http://www.douban.com/note/53819956/，2014/08/12。

● 以廣州為研究基地的香港電影史學者周承人、李以庄認為拍攝於 1909 年的《偷燒鴨》是香港製作的第一部劇情短片；參閱二者合著《早期香港電影史：1987—1945》，上海人民出版社，2009，頁 21-27。

● 兩人稍後又發表了 "Ben Brodsky and the real dawn of Hong Kong Cinema", *China Daily*, Mar. 13, 2010.

● 方方引自上海《民立報》，1911 年十一月三十日，參閱所著《中國紀錄片發展史》，中國戲劇出版社，2003，頁 9。

● 參閱方方《中國紀錄片發展史》，同 ●。「亞細亞影戲公司」為「亞細亞影片公司」之附屬公司，主要負責出品電影之映演與發行，《上海戰爭》上映之前於上海《申報》、《時報》、《神州日報》等報紙的廣告，聲稱「……美國大總統威爾遜君來電催索，即欲攜歸美國」藉以宣傳促銷，參閱黃德泉作〈亞細亞活動影戲系之真相〉。

● 參閱所著 *Dianying - Electric Shadows*，頁 11 與附錄，頁 394。本片目前收藏於美國國會圖書館，Library of Congress, Motion Pictures, 1984-1912, Library of Congress, 1953, 11；香港電影資料館也收藏一個拷貝。

● 同 ●。

● Richard Abel edited, *Encyclopedia of Early Cinema*, London: Routledge; Reprint edition, 2013.

● 同 ●。

- Noël Burch, *Life to Those Shadows*, Ben Brewster ed. and trans, Berkeley: University of California Press, 1991.
- 陸弘石著，《中國電影史 1905 － 1949：早期中國電影的敘述與記憶》，北京：文化藝術出版社，2005。
- 胡霽榮，《中國早期電影史（1869—1937）》，上海：上海人民出版社，2010。
- 黃德泉，《中國早期電影史事考證》，北京：中國電影出版社，2012。
- 南京藝術學院、電影電視學院近年設立有「民國電影研究所」，特別以這個時期的中國電影為其研究領域。參見 http://mt.njarti.cn、2014/10/8。
- 張英進編著，《民國時期的上海電影與城市文化》，北京：北京大學出版社，第 1 版，2011 年。
- 傅葆石著，《雙城故事：中國早期電影的文化政治》，北京：北京大學出版社, 2008。
- Zhang Zhen, *An Amorous History of the Silver Screen: Shanghai Cinema, 1896-1937*, Chicago: University of Chicago Press, 2005.
- 廖金鳳譯，《電影百年發展史》（上冊），台北：麥格羅希爾，1998，頁 9-23。
- 香港電影史專家羅卡與 Frank Bren、中國學者黃德泉，先後指出中國（不包括香港）第一次的電影放映活動，是在 1897 年五月二十二日於上海的查理飯店（今浦江飯店），放映一批愛迪生公司的影片。參閱 ●、●。
- Kao, Y.（高元）. "Motion Pictures", Kwei Chungshu, ed., *Chinese Yearbook 1935-36*, P.967。

- Ramos 算是在中國早期電影發展最爲成功的外籍人士之一。他在上海建立的院線成就人們即以「上海電影王」稱之（布洛斯基 1912 年五月十八日在 *The Moving Picture World* 的專訪中顯得誇耀的自稱「中國電影王」，或許來自 Ramos 成就事蹟的「靈感」）。他在中國建立的電影事業成就，直到 2010 年左右才開始受到西班牙文化界的重視與討論。參見網站 Antonio Ramos Espejo, el alhameñoquellevó el cine a China，2014/8/26。

- 參閱陳立，*Dianying - Electric Shadows*，同 ❷。

- 阿根廷作家波赫斯（Jorge Luis Borges）完成於 1941 年的著名「超敘事文本」短片小說〈歧路花園〉（*The Garden of Forking Paths*），全文內容可見 http://www.coldbacon.com/writing/borges-garden.html、2014/11/18。

第二章

中國電影「前史」：布洛斯基與夥伴們

布 洛 斯 基 與 夥 伴 們
中 國 早 期 電 影 的 跨 國 歷 史

Brodsky and Companies
A Transnational History of Chinese Early Cinema

電影的歷史研究

　　電影史相較於其他領域的歷史研究，有其相同，也有其特別
之處。電影史同樣嘗試指出歷史事實的時間、地點，如何發生與
為何發生，並且企圖掌握歷史的結構、分析歷史的演變。電影史
學家專注於將這個媒體置於文化、美學、科技與社會的脈絡討論
之外；他們與其他領域歷史研究明顯的不同，在於他們對於研究
對象的基本資料（primary source）電影本身，必須具備視覺影像
與形式風格的分析能力。隨著史料文獻的發掘、影像資料的尋獲
與修復，甚或影片更加容易取得與觀賞；特別是電影研究的理論
與方法近三十年來的發展，不僅開拓了討論電影的豐富議題，也
為電影的歷史研究帶來顯著影響。

　　早期的電影史傾向將電影視為一種藝術形式，如同早期的藝
術史或文學史，它們一方面將電影藝術視為一種演進發展的狀
態，一方面也試圖透過建立電影藝術演進過程裡的經典作品，勾
勒電影歷史的發展。● 法國分別開創動態影像紀實與幻想傳統的
盧米埃兄弟（Auguste and Louis Lumière）、梅禮葉，英國「布萊
頓學派」的代表人物 G. A. Smith、James Williamson 兩人在 1895 至
1907 年之間，拍攝了許多一分鐘到四分鐘的短片，並且逐漸以連
接幾個場景鏡頭，表現戲劇或喜劇的內容。美國的 Edwin Porter 的
《火車大劫案》突破性地運用不同時空的交叉剪接；拜奧公司時
代的葛里菲斯不僅學習來自英國的追逐影片，更透過個人的巧思

與創意，直到 1915 年完成世界電影的經典《國家的誕生》。❷早期的電影史不僅強調電影的藝術發展、演進狀態，同時也特別著重主流劇情商業電影，或是敘事形式電影的觀察與分析。較早的電影史像是 Terry Ramsaye 的《一千零一夜》、Paul Rotha 的《現在的電影》，或是直到較近 David Cook 的《敘事電影史》，❸ 可為專注於敘事電影藝術演進的典範歷史著述。它們推崇像是《波坦金戰艦》（*Bronenosets Potemkin* / *Battleship Potemkin*，1925）、《大幻影》（*La Grande Illusion*，1937）、《大國民》（*Citizen Kane*，1941），或者是《單車失竊記》（*Ladri di biciclette* / *Bicycle Thieves*，1948）等，所謂的「大師之作」，這些「影史必看電影」透過報章雜誌的評選活動，❹ 逐漸也為電影研究建立一批「影史經典」作品。法國電影評論家巴贊（André Bazin）於二次大戰後，透過「電影是什麼？」的提問，大致也為我們從一個形式與風格的角度，勾勒出電影藝術直到一九五零年代的發展，❺ 從而提出他的電影「寫實主義」學說。

　　早期電影史另一個我們常見的取向，即為將電影創作視為反映外在社會現實。這樣的見解最著名與影響深遠的，莫過於德國電影史學家克拉考爾（Siegfried Kracauer）於 1947 年完成的專著《從卡里加里到希特勒：德國電影的心理研究》（*From Caligari to Hitler: A Psychological Study of the German Film*）。❻ 克拉考爾主要討論德國一次大戰結束至希特勒納粹黨崛起之間的「威瑪時期電影」（Weimar Cinema，1918-1933），進而提議像是《卡里

加里博士的小屋》（*Das Cabinet des Dr. Caligari* / *The Cabinet of Dr. Caligari*，1919）或《梅布斯博士》（*Dr. Mabuse*，1922）等的表現主義電影，它們片中扭曲的影像與困惑的主題，反映出德國威瑪時期的社會錯亂集體心理狀態，也預示著接受納粹政權的崛起。克拉考爾透過闡述時代思潮或社會心理，藉以進行對於特定時期電影的解讀，也在稍後的電影史撰述引起相當的迴響，Robert Sklar1975 年的《電影造就的美國》（*Movie-Made America*）可為著名例證。●

　　直到一九七零年代，電影不再被視為純粹只是一種藝術形式，或是單純的反映社會現實；電影其實是一種再現媒介，它無法反映或是紀錄外在現實，它是藉由一套符碼慣例、文化迷思或意識形態，在一個特定生產條件下，建構電影中的特定現實。電影受到觀眾歡迎，很難說是反映外在現實，更可能是反射揭露人們內心的需求。這種將電影創作視為一種「顯意實踐」，藉由語言學的符號理論與文化結構主義的分析方法，主要來自西方英語文學研究的領域；一時之間，混合符號學文本分析、精神分析主體理論、意識形態分析與文化符號學的「SLAB 理論」（索緒爾 Saussure、拉崗 Lacan、 阿圖塞 Althusser、 巴特 Barthes）蔚為流行，●「電影研究」（film studies）於焉興起。另一方面，電影歷史的相關研究，傳統源於社會或政治科學領域的電影史研究，有些強調採納歷史故事為題材的劇情電影中，哪些忠於史實、哪些又濫用史實；有些則嘗試探討那些牽涉歷史事件電影的拍攝背景，它們與當代

社會的關係，或是它們又如何可能達到目的。七十年代電影研究
的「理論轉向」，從符號學理論到精神分析、八十年代的性別研
究到九十年代的接收理論（reception theory），促使我們對於電影
現象的思考、探究的方法，帶來顯著的影響；另一方面，電影史
研究也尋求將過去的電影現象，置於一個更為寬廣的社會、產業、
經濟與文化脈絡之下檢視之。

「新電影史」

美國電影史學家艾爾塞瑟在一篇 1985 年發表的論文，或許是
最早提議電影史研究領域的發展，展現一種他稱之為「新電影史」
（New Film History）的趨勢。對於艾爾塞瑟而言，電影史不該只是
「電影的歷史」、或是電影風格與美學的歷史；我們或許應該進
一步思考經濟、產業與科技等因素，如何影響、甚或制約著電影
風格與美學的發展。

「新電影史的形成來自兩個方面的敦促動力；首先就是電影
史學者們，對於長久以來人們將有關電影的先驅者或開拓者的一
般性調查與概述即視之為電影史，感到立論上的不足與缺憾；除
此之外，多虧國際間諸國電影資料館，相繼在老舊影片保存與修
復的豐碩成果，我們因而可以取得並觀賞更多的史料影片」。●
就在艾爾塞瑟發表他的趨勢觀察論文的同時，美國電影學術界出

版了在電影史研究領域裡，具有重要影響的兩本專書：鮑威爾、史泰葛與湯普遜合著的《古典好萊塢電影：電影風格與製作模式直到 1960 年的發展》（*The Classical Hollywood Cinema: Film Style & Mode of Production to 1960*），❶ 以及艾倫與葛莫瑞（Robert C. Allen and Douglass Gomery）合著的《電影史：理論與實踐》（*Film History: Theory and Practice*）❷ 鮑威爾等人視野深廣、極具野心的著作，基本上討論美國好萊塢電影產業從一九一零年代末期到大約 1960 年的發展；探究好萊塢電影的製作模式在此特定歷史脈絡之下，它的片廠制度、產業結構與科技發展，如何與其展現特定電影風格之間的密切關係。如同鮑威爾等人的著作，艾倫與葛莫瑞的專著，同樣沒有太多來自「電影研究」的學術概念術語，大多也以作者本人電影史研究的經歷為說明案例，具體地提議史料編撰的四個取向：美學的、科技的、經濟的與社會的。直到今天，艾倫與葛莫瑞有關如何撰寫電影史的論述，仍為目前少數有系統提供史料編撰與研究方法方面極具學術價值的專著。

前述兩部影響並開拓電影史研究的著述，或是艾爾塞瑟所指稱的「新電影史」的內涵，在稍後來自文學研究「理論轉向」的激盪之下，電影史的脈絡研究取向，也不僅再侷限於美學、產業、科技與社會的層面；另一方面，特別是九零年代興起「接收理論」的助益，觀眾觀影經驗（spectatorship）的研究，也被置於更形複雜的特定時間、空間與觀眾身分的脈路中分析之。電影產業的歷史發展過程，除了經濟制約、產業經營、片廠產銷策略之外，官

方機構的政策、電影籌資模式，乃至電影的檢查制度等外部因素，也都被納入產業脈絡的分析考量。觀眾從電影裡看到什麼？爲何可能認同其中特定情節或人物角色？除了透過影評資料、公關文稿、觀眾調查之外，粉絲（fans 或影迷）社群的分析對象，也爲這個議題提供當下電影史研究相當的前瞻性。● 至此，電影創作被視爲文本的生產，電影文本也連結著生產者與消費者之間複雜而動態的多重脈絡關係。艾爾塞瑟提出「新電影史」觀點之後，「脈絡分析」或「中介因素分析」可說是電影史研究的取向與方法，更加多樣而複雜的重要發展層面。

其次，1982 年開始、每年一度在義大利波代諾內舉辦的默片影展，世界各國的電影資料館爭相推出或是修復、或是尋獲的珍貴影片參展，人們也開始逐漸更深入地掌握早期電影發展的狀況。● 這些年間特別是默片時代的遺失影片，相繼經由各國電影資料館、戲院倉庫、陳舊庫房或私人收藏尋獲、修復，或完整、或殘片的老舊影片；這些影片史料的重現，也讓電影史學界更爲深入地掌握，電影作爲動態影像的媒介、或它的美學形式發展，乃至形成電影史研究領域裡，一個特定研究取向的趨勢。● 除了影像史料之外，製作公司的公開檔案資料、公關宣傳文案、老舊報紙報導或廣告、劇本、電影檢查報告、電影雜誌或期刊、個人回憶錄、信函、日記，照片等，都使影片史料或文獻史料的發掘、開拓與應用，成爲「新電影史」發展至今的另一特色。這個「史料轉向」的趨勢，以及爲電影史研究帶來的豐碩研究成果，論者也以「修

正的歷史」（revised histories）稱之。●

　　最後，在此數位科技廣泛應用於電影創作的時代，動態影像、電影或數位影音，都使學者們開始強調電影作為文化產品，它本身具有獨特的形式特質與美學實踐，包括它的視覺風貌與聲音品質。長久以來，電影史的撰述絕大部分集中於敘事電影的專研（如同小說一般，這或許也說明電影理論與文學理論的親近關係），動態影像不僅不盡然得以一個敘事的形式展現，即便對於觀眾而言，解讀電影的敘述過程或策略，也不是觀賞電影的唯一途徑。面對電影形式與風格的發展，史學研究者必須透過分析攝影、剪接、燈光、聲音（對白、配樂或音效），乃至美術、場景、服裝與化妝等電影形式元素之間的整體關係，藉以掌握電影風格的特色。尤其重要的是，藉助數位科技的輔助，不同時代、地域、國家、個別導演、特定類型的風格潮流或特色，輕而易舉地挪置、交錯、混搭，同時展現於一部電影之中，如同傳統與現代的混合風格奇觀展示。●另一方面，數位合成影像（CGI）與數位特效（SFX）的技巧，使得數位影音的表現納入語音、聲音、圖像、繪畫、文字、攝影、動態影像到動畫，形成觀眾已經習以為常的「視覺匯流」（visual convergence）影像風貌。●是以，今天的電影史研究者必須對於電影攝製之基本技術、數位科技之應用對於電影攝製的影響，具備相當程度之專業認知，也因而能夠對於特定時期電影創作之特有風貌，以及它們隨著時間演進或創新的狀態，進而能夠更為貼切地掌握研究觀點、推論與判斷。

中國早期電影史的困境

如同多數非西方國家，中國、香港或台灣的電影史論述，面臨幾個基本但重要的問題。首先是一個認識論（epistemological）的問題：電影或動態影像的歷史起源，應該怎樣界定？雖然電影史學界普遍認定電影始於 1895 年十二月二十八日的法國，法國人盧米埃兄弟在巴黎舉辦的一場公開映演活動作爲電影史的濫觴；同時，我們也察覺那些試圖勾勒電影的起始和發展的論述，不約而同地努力描述它的「前史」：作爲一種視覺表現（演）的媒介、● 一種娛樂形態、● 一種社會制度或一大眾娛樂形態。● 如果電影始於 1895 年巴黎的一場映演活動，主要考量在於它的「動態影像」新穎媒介，以及它「公開展演」和「商業行爲」的形式，這樣的發展狀態嚴格來說，可能也要到二十年之後才逐漸底定。●除此之外，西方有關電影理論或評論的討論，有人觸及「柏拉圖洞穴」（Plato's cave）的寓言，● 藉以說明我們的觀影心理機制；有人以同樣遠古的「木乃伊情節」（mummy complex），描繪人們從此發展到「寫實電影」的執著心理欲望；● 亦有人以文藝復興時期的繪畫透視模式，用來揭露電影奠基於此發展脈絡所承載的特定意識形態。●

電影的起源？如果我們將巴黎 1895 年底的映演，視爲電影史的開端，我們也必須察覺認定的主要依據：「動態影像」、「公開展演」和「商業行爲」，都似乎意味著一個後設的觀察立場，

一個接近當下人們對於「電影」一般認知的立場。無論從動態影像的形式特色、電影的製作條件或交易展演；這樣的歷史認知，或許指稱一九一零年代中期以後的發展更為貼切，亦即柏區所揭示「制度化再現模式」電影時代的出現。⓿

中國電影史除了要審慎地思考如何截斷過去的綿延時間，確認電影的開始之外，其次，如同多數非西方國家，也需考慮這個電影史要站在怎樣的立場展開並推演。透視畫館（diorama，一種變化光影投射的裝置）、西洋鏡（peep show）或魔幻燈影（magic lantern）的遊樂場娛樂形態和稍後出現的攝影，可說是最「理所當然」能稱為電影的「前史」，然而它們都不像是中國社會、文化或歷史的衍生成果。如果西方公認電影起始於 1895 年，中國和大部分的非西方國家都遭遇一個「難以啟齒」的困境：多數國家的歷史都以盧米埃兄弟的破天荒展演事件開宗明義；接著詳實考證，描述某年、某月、某日、某時於某地，來自於某一西方國家的巡迴放映師、買辦或外交人士，舉辦一場正式或非正式的展演；再就是本國人如何開始發展自己的電影拍攝。⓿ 除此之外，那個「本國人拍攝的第一部電影」的成就，通常也牽涉到仰賴「某一西方國家」直接或間接的支援和協助。⓿ 如果我們是藉由歷史或電影史，建構一個我們「共同享有的過去」的國家基礎，⓿ 那麼中國電影史的第一個二十年裡充斥著我們不甚熟悉的「外國」人名，並且儼然佔據著重要的關鍵地位，⓿ 中國電影史之「難以啟齒」困境，由此可知。⓿

72

最後，中國電影史從甚麼時候開始？它又如何確認採取凝視的方向或觀點？這無疑也預設了我們如何納入「歷史事實」（historical facts），並且由一特定意識形態立場進行「過去的論述」，建構歷史。歷史不等於過去，歷史學家透過歷史編撰掌握過去、詮釋過去，並且以此取代歷史，進而聲稱指向過去的總體。歷史的構築、抑或歷史編撰的關鍵概念：時間、證據、因果關係、持續與改變、類似與差異，❸無疑幾近我們所熟悉的敘事形式的基本要素。❷ 誠然，我們看到許多歷史撰述，一方面藉由一連串的人物與事件，在某特定時間與地方，展開歷史的敘述；另一方面，藉由預設的意識形態立場，對於史料、文獻或人物與事件本身，進行收編與排除，達到一個完整敘述型態的展現。

程季華、李少白與邢祖文編著的《中國電影發展史》，❸ 是一部企圖詳盡描繪 1905 至 1949 年的通史，從第一章的「萌芽」（1896 至 1921 年）直到最後以「興起與成長」（1938 至 1949 年）為結尾。美國學者陳立在一九六零年代初期旅居中國，文革前返美後、感到程等之《發展史》「在心態上和結構上極為教條」，❹ 進而艱辛地完成 *Dianying - Electric Shadows: An Account of Films and the Film Audience in China*。陳著與《發展史》都以 1896 年為中國電影史的開始，然而對於前者著重的關鍵年份——1911、1927、1945年等——《發展史》並未特別重視。相較於前述兩部文革之前或期間完成的中國電影史，最近的《中國電影文化史 1905-2004》❸ 和《中國電影史 1905-1949：早期中國電影的敘述與記憶》❹，如

其書名，都以 1905 為中國電影的開端。●

　　前述列舉的幾部中國電影史，並且粗略地比較其間的差異，據此試圖說明，過去的人、事和物，不盡然便利地能以一線性的模式、在一特定的時空，依據因果相關的邏輯，呈現在我們面前。歷史編撰的敘事形式策略，僅是提供我們觸及過去的途徑之一，而歷史編撰的過程中，如何與為何收納特定之人、事或物於歷史敘述，或那些特定之人、事或物在此過程中被排除於歷史敘述之外，則是中國電影史另一需要審慎處理的問題。

　　質言之，這三個難題可以是：中國電影史可能從何時開始？採取怎樣的歷史編撰策略？以及由甚麼凝視觀點，論述我們有關中國電影活動和文化的過去？

早期電影的國際擴展

　　電影作為一種新的表意、藝術或娛樂形式，它在 1895 年正式問世之後，隨著西方幾個電影核心國家的殖民勢力範圍，電影活動幾年之間在國際間迅速傳佈擴張。● 除了幾個西方電影製作的國家，多數主要包括第三世界國家的電影史，都要從某年某月某日來自法國、英國或美國的攝影師或巡迴放映師（traveling projectionist），來到本國拍攝紀實影片或放映電影的活動，作為開啟本國歷史的序幕。●

電影出現的大約第一個十年裡（1895-1907），● 電影的製作掌控於歐美少數幾個擁有電影技術與人才的國家，電影的跨國行銷則是透過代理商、特許權或是自行掌控的國外分公司，推銷流通於大西洋兩岸之間的各大城市；電影的映演也尚未制度化，雜劇院或遊樂場的節目、馬戲團的表演、不定期的市集或宗教聚會的場合，都是常見電影放映的場所。期間，歐美兩地的大型電影製作公司，諸如法國的百代（Pathé Frères）、梅禮葉的星光影業（Stars Film），美國的愛迪生公司（Edison Company）、偉塔影業（Vitagraph）、美國幕鏡與拜奧公司（American Mutoscope and Biograph，AB&B）正進行著激烈的市場競爭。在全球留聲機市場已具強勢地位的百代，於 1901 年投入電影製作的產業，到了 1904 年公司利潤劇增四倍，威脅著愛迪生公司的發展；● 梅禮葉的公司為了防止熱門影片在美國屢遭仿製，一部影片拍攝兩個版本以求保障自己的優勢；偉塔於 1906 年分別在巴黎與倫敦成立分公司，最早佈局歐洲市場；愛迪生公司則宣稱擁有影片或攝影機的專利權，展開對百代與星光一連串的訴訟打擊。

根據湯普森有關早期電影國際市場的發展狀況，一次大戰前最具影響力的百代公司，由於法國相對而言較小的市場規模，最早計劃性地積極開拓海外市場。百代透過派遣具有專業技術的巡迴放映師，深入那些電影產業尚未開發的落後國家，藉由推銷影片與放映器材，並且支持建立影片放映的設施；他們接著鼓勵當地的企業家興建戲院，為自己公司的影片製造海外市場的需求，

進而在當地成立影片交換據點、掌控市場。一次大戰開打之際，百代海外市場的勢力，已經延伸至中國與中東地區，並且幾乎壟斷了這兩個市場。● 美國的愛迪生公司由於 1905 至 1907 年之間「五分錢戲院」的興起，● 急於應付國內市場的大量需求，以及致力於對付其他競爭對手的專利官司訴訟，直到一九零九年美國電影產業結構漸趨穩定，愛迪生公司掌控本土市場之後，轉而積極進軍歐陸與國際市場。

美國電影統御全球，大約要在一九一零年代中期以後；一次大戰的爆發削減了法國、義大利、丹麥等歐陸電影生產國家的強勢地位，自此美國電影大肆佔領全球任何可能入侵的電影市場。我們大致可以那麼說，法國、義大利、英國、美國等，獨佔電影技術、設備、器材到製作能力的幾個歐美核心國家，同時也建立了這個時期電影活動擴散全球的結構與秩序。從最早的巡迴放映師，到正式授權的代理商、特定市場的特權商，到了固定戲院的普遍形成之後，各大公司紛紛成立海外分公司，專責影片之買賣與自家出品影片之推銷。大西洋兩岸之間的電影產業，大致在 1909 年以後，已發展為相當制度化的商業行為；這樣的發展模式，無疑仰賴著既有的資本主義擴張與殖民主義的勢力範圍，● 幾乎在電影出現的同時，延伸至全球所有可能的地域。中國早期電影的開啟，抑或布洛斯基的來到中國，無疑都可從一次大戰（1914）之前，歐美電影在國際間推廣與擴張的發展脈絡檢視之。

中國電影「前史」的可能

巴贊勾勒從繪畫、攝影到動態影像的發展，闡述他對電影「寫實主義」的浪漫理想；中國傳統視覺文化的特性，無疑是被排除在這個發展脈絡之外。鮑威爾等人有關「古典好萊塢電影」電影風格的演進，如何與片廠制度、製作模式密切相關的論述，中國電影從未發生過（國際電影發展的歷史裡，似乎也只有美國的好萊塢電影產業唯一特例）。柏區指稱電影出現直到 1914 年的發展，主要是一個「初始化再現模式」（PMR）的時代；他也特別指出 PMR 不僅出現在早期電影的時期，它也可能與 IMR（「制度化再現模式」）同時展現、並行發展。對於 1914 年之前的中國早期電影而言，無論是「初始化再現模式」或它可能引起的「制度化再現模式」，這兩個有關早期電影發展的概念，看似無法適用於解釋中國早期電影的狀況。

中國無論是否是在 1896 年的八月十一日於上海徐園的又一村，第一次與電影接觸；北京豐泰照相館的創辦人任景豐，無論是否與京劇演員譚鑫培合作，於 1905 年或 1908 年，完成中國拍攝的第一部影片《定軍山》（這部影片甚至或許根本不存在）；

⬤ 這兩件對於中國電影史的「開始」極為重要的「歷史事實」，它們相當程度都屬獨立事件，它們對於中國電影日後的發展，幾乎未見任何直接關連與些許影響。另一方面，這兩個事件的發生牽涉到「國家電影史」，有意或無意不予追究或無法追究的「雜音」：

徐園或是盧米埃公司、愛迪生公司，抑或獨立經營的巡迴放映師；豐泰照相館來自法國、德國或英國的電影放映機。中國早期電影、或是中國直到一次大戰結束之前（1918）的電影相關活動，最活躍、積極從事相關工作，並且直接或間接奠定中國日後電影產業發展的人士，主要可能是一批隨著西方國際電影擴張，來到中國拓展電影事業的外籍人士。這些外籍電影工作者之中，班傑明・布洛斯基無疑是最具代表性的人物。

　　布洛斯基是一位二十世紀初年來到中國，並於 1912 年至 1916 年之間，活躍於中國各地、由南到北放映、拍攝電影，並且從事電影交易、製作的外籍來華電影工作者。他在 1909 年左右開始巡迴中國各地放映電影，有時也深入偏遠鄉鎮號召觀眾；1912 到 1913 年間分別於上海與香港開設電影製作與發行公司；他直接或間接促成香港第一部劇情短片《莊子試妻》、上海第一部劇情短片《難夫難妻》的完成。布洛斯基致力電影事業的開展之外，他還在中國拍攝了直到荷瑞斯・伊凡斯（Joris Ivens）的《四萬萬人民》（*The 400 Million*，1939），或是安東尼奧尼（Michelangelo Antonioni）的《中國》（*Chung Kuo, China*，1972）之前，最具規模、結構完整的中國紀實影片《經巡中國》，稍後並於日本完成表現爲成熟、更具企圖心的日本紀實影片《美麗的日本》。

　　布洛斯基，或是和布洛斯基一般，那些或是跨國公司攝影機操作員、獨立電影事業經營者、旅行家，抑或那些從事跨國交易的單幫投機客，他們在國際電影擴張的初年，來到中國拓展市場。

他們有些主要從事拍攝奇風異俗，有些紀錄社會生活；有些從事巡迴放映電影，有些試著建立戲院，有些也設立公司企圖在中國創造一番事業。這些外籍來華電影工作者的來到中國，大致可以是依循著國際電影擴張的脈絡發展，亦即 1895 年至 1918 年之間，帝國主義與殖民國家重新瓜分殖民地的殖民戰爭：中日甲午戰爭（1894）、布爾戰爭（1899-1902），美西戰爭（1898）、義和團事件引起之「八國聯軍」侵華戰爭（1900）、日俄戰爭（1904-05）到第一次世界大戰（1914-18）可能帶來的機會與限制。布洛斯基和這些志同道合的夥伴們，他們象徵著電影初年殖民主義掠奪，伴隨資本主義跨國擴張的國際情勢；另一方面，更重要的是他們投入電影事業的開創，也為中國電影產業奠定了日後發展的可能。

「東方電影大亨」

根據布洛斯基的自傳〈上帝的國度〉所描述，● 他第一次踏上中國的領土，至少是在「美西戰爭」之前。布洛斯基於 1877 年出生在俄國烏克蘭中部的小鎮 Tektarin，從小因為家裡貧困，就在馬戲團裡跑腿、打雜，經由奧德薩跳船到了美國之後，也有一段在馬戲團廚房擔任助手的經歷。來到中國不久之前，布氏曾與友人合夥在費城開設劇院，事業逐漸起步，接著自己又在舊金山開設一家劇院，稍後轉手賣出，進而在加拿大買下一個馬戲團來到中

國發展。就〈國度〉的記述，布洛斯基顯然一直展現自己對於「娛樂事業」的興趣，他第一次接觸電影事業，正是美國「五分錢戲院」蓬勃興起之際（1905-1907），大約是在「舊金山大地震」（1906）不久之後。他參與友人經營的「五分錢戲院」，並且自己在三藩市開設了一家「五分錢戲院」，稍後並擴展至波特蘭與西雅圖。由於競爭激烈的市場無利可圖，布洛斯基於是到紐約採購了一些影片與放映器材，成立了自己的電影公司，再次前往中國闖蕩。

布洛斯基第二次來到中國，也是他真正以戲院映演商與電影製片的身分，企圖在中國發展電影事業的開始。根據他自己在〈國度〉中的描述，以及他在 1912 年五月十八日，接受美國電影專業期刊 *The Moving Picture World* 的專訪報導，● 布氏第一次將電影放映帶到中國的經驗，雖然受到相當的挫折，然而他也對這個廣大的市場更加瞭解，並且充滿樂觀期待。他在一個電力資源貧乏，廣大百姓仍對放映機投射影像抱持恐懼與疑慮的時代，甚至要以雇請一批觀眾看戲，並以這些花錢雇用的「觀眾演員」作為前導，吸引更多的觀眾購票入場。根據 MPW 的報導內容，布洛斯基在舊金山成立的「綜藝電影交易公司」，直到此時（1912）已在檀香山、橫濱、東京、上海與香港，成立了分公司；而此刻來到紐約除了添購影片與器材之外，他將再重返東方繼續發展電影事業，並且將成立分公司的計畫，擴展至馬尼拉、新加坡、爪哇與加爾各答。

根據湯普森的說法，美國電影的產銷制度要到 1909 年才漸趨穩定，直到 1914 年一次大戰的爆發，歐陸重要電影生產國家勢力

削弱，美國電影強勢進軍歐洲市場，自此開始統御全球電影。美國電影在 1909 年之前相較於法國、義大利、丹麥或英國，並未重視海外市場的開拓，最重要的原因，在於就市場供需與投資報酬而言，歐陸國家的電影發展必須仰賴海外市場才得以回收獲利，美國本土市場的規模則足以支撐美國電影的投資與獲利。另一方面，美國在 1909 至 1912 年之間，愛迪生公司所領導的事業結盟「電影專利公司」，正與卡爾・萊梅爾（Carl Laemmle）主導成立的「獨立電影公司」，展開激烈的專利權之爭。萊梅爾與其他一些獨立公司約在 1910 年開始西遷，稍後並於 1915 年成立了「環球製片公司」（Universal Motion Picture Production Company）。直到一九一零年代末期，好萊塢的片廠相繼成立、逐漸茁壯，終至創建了主導國際電影的霸業。

好萊塢的幾家開創片廠，除了萊梅爾的環球製片之外，包括一手建造派拉蒙的阿道夫・儒卡、開啟福斯影業（稍後與「二十世紀」合併為「二十世紀福斯公司」）的威廉・福斯、創建米高梅的路易・梅爾、成立華納兄弟的哈利與傑克・華納，以及創立哥倫比亞的哈利・柯恩。或許這不僅只是歷史的巧合，根據美國電影史學家蓋伯勒在其專著《他們的帝國：猶太人如何創造好萊塢》（*An Empire of Their Own: How the Jews Invented Hollywood*，1989）中的調查與分析，這些一手打造好萊塢夢幻世界的電影大亨，共同的背景包括：來自猶太教家庭的東歐移民、童年活貧窮、多數定居紐約曼哈頓的東南區（lower east side）、家裡的父親性格柔弱，

功成名就之後他們也都不再遵循猶太教的生活方式。●

電影出現的第一個十年裡（1895-1905），電影的產製、推動或放映，都處於工匠、技藝的草創狀態，真正擴張更大規模的產業可能，都要在五分錢戲院興起之後帶來的蓬勃發展。這些好萊塢開創者的新移民，也大多是在此一時期，或是從事影片發行（環球公司）、或是開設戲院（華納兄弟）、或是參與電影製作（米高梅），不約而同地投入這個新興行業。「電影專利公司」與「獨立電影公司」的多年專利官司訴訟，終於到了 1912 年美國政府認定前者屬於一個托拉斯集團，並以不公平的方式限制市場的公平交易。這群多屬「獨立電影公司」成員的好萊塢前身公司，自此更為自由地另行商業結盟，朝向製作、發行方興未艾的劇情長片（feature film）製片方針，同時開始逐漸西遷加州，直到在洛杉磯西北角的好萊塢，建立起企業化產銷模式的片廠制度（Studio System），進而開創直到今天最具影響力的大眾文化形式。

大約在同一時期，同樣投入電影事業的布洛斯基，或許可能成為他們之中的一分子。如前所述，布洛斯基出生於烏克蘭中西部窮鄉僻壤小鎮的猶太家庭，父親是地方上的猶太教祭司，家中兄弟姊妹共有十二人，從小因為家境貧困，身為長子的他必須負擔家計。他在十五歲時（1891-1892）從奧德賽港跳船離家闖蕩，自此歷經土耳其、英國、南美、法國，也大約於 1893 年左右，來到美國紐約，「一個即將與一名歷經艱困、苦盡甘來，充滿熱忱與思想的窮小子，激發出火光的快速發展國家」。直到他在「日

俄戰爭」（1904-1905）、「舊金山大地震」（1906）之後，第二
次來到中國之前，布洛斯基已經涉入的大眾娛樂事業包括馬戲團、
戲院經營，進而嘗試發展電影製片；不同於開拓好萊塢日後片廠
的先驅者，他的視野轉而瞭望遠在太平洋彼岸的的上海、香港、
東京、橫濱、檀香山、馬尼拉與海參崴等地。

　　從「舊金山大地震」廢墟中重新站起、力圖振奮的布洛斯基，
帶著四、五十部愛迪生公司出品的老舊影片，抵達中國的天津，
成為一名電影早期周遊各國的典型西方巡迴放映師。到了 1912 年
中，他成立的「綜藝電影交易公司」也躋身為美國電影產業結構
的「獨立公司」之一，❶ 它積極地與大型製作公司簽訂合約，取得
代理或者特許發行與映演影片的權利，分公司顯然依循西方殖民
強權與市場擴張的勢力範圍，設立遍及亞洲各個可能進駐的城市
據點；無論是布洛斯基在〈國度〉中的生平自述，或者是 MPW 訪
談內容的可信度如何，❷ 布洛斯基儼然已經被視為一位「東方電影
大亨」。❸

布洛斯基與夥伴們

　　國際電影的發展直到一次大戰結束之際，我們大致可以從兩個
方向觀察：1. 就動態影像的藝術或文本形式而言，1895 年至 1907
年之間，動態影像從單本影片（single reel），逐漸朝著多本影片

（multi-reel）的發展，從強調紀實的功能，開始形成故事講述的雛型；1907 年至 1915 年之間，劇情長度影片蔚爲流行，鏡頭剪接的技巧已具當代「古典敘事」（classical narrative）的基本結構。● 2. 就電影相關活動的產業化發展而言，這個延續攝影科技的表徵形式，結合既有之幻燈影像（magic lantern）、遊樂場、雜耍歌舞劇場、市集、演講、宗教聚會等社交活動與文化，很快地成爲一種新興的大眾娛樂型式。● 從最早代表歐美各大廠商，遊走各地的巡迴放映師、攝影師，接踵而來的投機謀利單幫客相繼而起，或是拍攝，或是映演，或有買賣影片的交易商；電影生產和消費的模式，到了一九一零年代初期，製片公司、固定戲院，乃至影片代理商，整體電影的產銷營運也逐漸邁向制度化。

布洛斯基，或像是布洛斯基一般，這些來自法國、義大利、美國、英國等，西方幾個重要電影生產國家的巡迴放映師／攝影師，帶著或是法國盧米埃公司的 Cinematographe 攝影機、百代的 Pathescope 膠片，或是美國愛迪生公司的 Kinetograph 攝影機、Vitascope 或 Mutoscope 的放映機，遊走各地、遠赴他鄉拍攝人文風俗、城市景觀、國際名人或重大事件，並且趁機在任何可能或適當的場所，放映影片賺取收入。● 這樣的景象也大致可以說明，電影初期直到一次大戰結束之際，國際電影發展的大部分電影相關活動。另一方面，這些十九世紀末、二十世紀初遊歷各國的電影經驗推廣者，他們所拍攝的動態影像，大致延續盧米埃公司承襲靜態攝影「機械複製」現實的功能，開拓電影紀實影片（actualities）

的傳統，進而作爲稍後發展形成紀錄片（documentary）電影創作實踐與概念的基礎。

早期電影國際市場的激烈競爭，由歐美國家、大西洋的兩岸之間，相當程度延續到太平洋彼岸的中國。美國飯店專業管理 Lewis M. Johnson，於 1897 年時任上海的查理飯店（Astor House Hotel，今浦江飯店）主管，並於當年五月二十二日在飯店放映一批愛迪生的影片，搭檔的放映師爲同樣來自美國的 Harry Welby Cook，稍後間歇性地映演直到七月二十九日。五月至七月之間的六月下旬，Johnson 與 Cook 搭檔來到天津，法國的放映師 Charvet 由香港經上海也來到天津，兩批人馬分別選定于天津的 Lyceum Theater（蘭心大戲院）與 Gordon Hall 推出映演活動。Johnson 選擇了 Cook 的愛迪生公司影片，Charvet 則被迫延後於六月二十六、二十八日，放映一批盧米埃的影片；一個月後的七月二十七日，兩人在上海的天華茶園，也安排了放映同一批盧米埃的影片。❸ Charvet 四月下旬、五月初在香港市政府放映影片，六月下旬於天津、七月下旬於上海，稍後又返回香港繼續推廣電影映演，而 Cook 也在此其間遠赴北京的美國公使館放過影片。他們在三個月之間從南到北，香港到天津、天津到上海、上海到北京，在這個輪船與火車的年代，確實可以看出中國早期外來巡迴放映師的積極與衝勁。另一方面，Johnson 與 Cook、Johnson 與 Charvet，兩組人馬，三人之間競爭又合作的關係，反映出無論愛迪生公司或盧米埃公司的影片，都在此時期以巡迴於可能放映的城市與場所進行映演活動；❹ 除此

之外，Johnson 相較於 Cook 與 Charvet，可能更在一個具有優勢的地位，他似乎掌握著映演的管道，Johnson 或已具有電影映演商的角色。●

中國早期電影的活動局面，當然不僅只有來自美國的攝影師或巡迴放映師；歐洲國家的跨國公司與個人投機者，或許更早來到中國，也更為積極地開拓這塊電影新興市場。法國人 Maurice Charvet 即於電影正式問世的大約兩年半之後，於 1897 年的四月帶著盧米埃公司的 Cinematographe 攝影機來到中國，並於四月的二十六、二十八日，以及五月四日在香港市政府的聖安德魯廳（St. Andrew Hall）放映電影；這次的映演活動，或許就是包括臺灣、大陸地區，整個華語地區的第一次電影映演活動。稍後於 1899 年，另一法國人 Francis Doublier 也來到中國，至今具體映演或拍攝電影活動不甚明確。●

英國「沃維貿易公司」（Warwick Trading Company）攝影機操作員 Joseph Rosenthal，起初在歐洲作業，稍後走訪之處遠至南非。Rosenthal 於 1900 年一月抵達南非拍攝「布爾戰爭」（Boer War，1899-1902），Rosenthal 返回倫敦，即於當年八月前往遠東地區，所經之處包括中國、菲律賓、澳洲、俄國、印度等地。他來到中國時「義和團事件」已經平息，稍後轉到菲律賓拍攝「美西戰爭」（1898）引發的一些零星戰事，在俄國（中國）拍攝了「日俄戰爭」。Rosenthal 雖然錯失拍攝「義和團事件」的戰爭場面，他在中國走訪北京、上海，至今留下了最早紀錄上海南京路的珍貴紀

實影像《上海南京路》（*Nankin Road, Shanghai*，1901）。「美國幕鏡拜奧公司」（AM&B）成爲旗下攝影機操作員，他在 1899 年十一月至 1900 年三月之間，曾於菲律賓拍攝了「美西戰爭」在菲律賓戰事的一些場面。Ackerman 較爲著名的成就即爲，在一九零零年來到中國拍攝了「義和團事件」的紀實影片；包括北京市景、軍隊動態，以及他將一部 Mutoscope 攝影機，贈予李鴻章作爲禮物的畫面。

一九零三年十月，

「紐約自然博物館的 James Ricalton 教授，偕同 Bickmore 教授，剛由一趟東方之旅返抵國門。這趟長達兩年的旅程，主要的目的地是錫蘭與南印度；在這次充滿刺激與危險的探險之旅中，他們經歷獵捕大象，在一次試圖拍攝野牛的時候險象環生。兩人從錫蘭轉而前往希瑪拉雅、巴勒斯坦，然後返回歐洲……。Ricalton 教授曾于義和團事件爆發之際，走訪中國、菲律賓，並且到了西藏……。」●

我們不確定 Ricalton 到了中國的那裡、在中國持續停留多長的時間；● 然而根據陳立的研究，他於 1897 年的七月，持續十個晚上在上海的天華茶園與遊樂園放映愛迪生公司的影片，1898 年的五月二十日在上海徐園放映新的一批愛迪生公司影片，可能也是 Ricalton 的作爲。陳立並且以爲 Ricalton 到訪中國期間，不僅從事兩次公開放映電影的活動，他也在中國進行拍攝；1898 年愛迪生公司出品影片目錄中，列有六部關於上海、香港與廣州的短片，

即或爲 Ricalton 的傑作。●

身爲攝影旅行家的 Ricalton，無論靜態攝影或動態攝影，對他而言都是奠基於科學技術的新近「書寫」工具；● 他在中國「義和團事件」前後完成的攝影作品集《透視中國：義和團動亂期間的龍之帝國旅程》（*China through the Stereoscope: A Journey through the Dragon Empire at the Time of the Boxer Uprising*）；今天看來無論如何地展示中國人的粗魯、殘暴、野蠻與貧窮，● 對他而言不僅再次確認自己的文明優越感，更在豐富他的個人收藏展覽館。

相較於攝影家、旅行家與博物館專家的 Ricalton，同樣來自美國，也大約同時來到中國的愛迪生公司製片 James H. White 與攝影師搭檔 Frederick Blechynden，則爲典型代表來自歐美核心電影生產國家的早期攝影師。兩人於 1898 年三月七日至三十一日來到香港，並且拍攝了七部短片。● White 與 Blechynden 兩人可說是愛迪生公司取得註冊專利 Vitascope 機型，最早的實踐與推動者之一。兩人主要以美國西岸爲基地，拍攝從南到北，從杜蘭戈（Durango）到西雅圖之間，內容包括城市景觀、遊樂場所、火車系列、大學校園、海岸風光等。這些作品的長度多半在 30 秒至兩分半鐘之間，比較著名的包括洛杉磯街景 *South Springs Street, Los Angeles, Cal.*、三段系列的海水泳池遊樂 *Sutro Bath*、三藩市的漁人碼頭 *Fisherman's Wharf*、史丹佛大學 *Stanford University California* 等（以上作品皆完成於 1897 年）。● 至於「海岸風光」的影片，White 與 Blechynden 於 1897 年拍攝了當年航速最快的遠洋客輪 S.S.

Coptic 的三段系列影片，其中最後一部 *S.S. Coptic Sailing*，我們看著輪船駛離三藩市港，即將跨越太平洋，他們兩人也可能就是搭乘這班客輪來到中國。● 翌年，亦即 1898 年的六月二十二日，兩人也在三藩市港口拍攝了 S.S. Australia 與 S.S. City of Sidney，兩艘搭載著軍隊，遠赴菲律賓的客輪，即將投入「美西戰爭」的情景，完成 *Troops Ships for the Philippine*。White 與 Blechynden 兩人結合了新興動態影像攝影機，火車與輪船的旅行、城市風光與休閒生活，同時也掌握了電影攝影機問世之後的第一個國際戰爭；這些作品不僅增添並且也豐富了愛迪生公司出品影片的銷售片單，也反映出直到一次大戰結束之際，西方紀實影片製作的主流趨勢。

西班牙人 Galen Bocca 也在 1899 年來到上海，並於茶館、溜冰場與飯館放映電影，因觀眾對僅有的一套節目逐漸失去興趣，即將放映器材與影片轉售予同樣來自西班牙的友人 Antonia Ramos。Ramos 接手之後，即於上海虹口的跑冰場、同安茶居、青蓮閣等地放映電影；由於不斷增添新片，他在 1907 年於香港中環的 Pottinger Street（砵甸乍街）開設了 Victoria Theater（維多利亞影戲院），接著並於 1908 年在上海以鐵皮搭建二百五十人座位的虹口大戲院，稍後又增設一座更爲富麗堂皇的維多利亞影戲院。Ramos 在中國的電影事業發展，從放映影片、經營戲院到擁有院線，直到 1920 年擴張成立「雷孟斯娛樂公司」，他已經在上海掌控一半以上的戲院；● 至此，Ramos 的身分也由遊走各地的巡迴放映師，轉而成爲擁有固定連鎖戲院、中國最具規模的映演商。

義大利人 Enrica Lauro 於 1907 年來到上海開設戲院，並且買了一部德國出產的 Ernemann 攝影機，開始拍攝影片，不僅供應本地放映，也作為外銷。Lauro 在稍後的幾年也投入拍攝幾部紀實短片，包括《上海第一輛電車行駛》（1908）、《西太后光緒帝大出喪》（1908）、《上海租界各處風景》（1909）與《強行剪辮》（1911）等。一次大戰爆發之後，原本主要從德國進口的膠片，至此轉由美國供給。中國電影的開拓者之一鄭正秋，趁此時機集資成立了「幻仙公司」；租用 Lauro 提供的攝影機與攝影場，並邀請 Lauro 擔任攝影師，完成他在 1913 年因為籌募資金不成而放棄、一部描寫吸食鴉片禍害家庭，以其警世教化為掩護，實則渲染煽情的中國第一部劇情長片《黑籍冤魂》（1916）。● 鄭正秋夥同張石川於 1922 年設立了「明星電影公司」，拍攝的第一部劇情短片《勞工之愛情》，Lauro 也參與了本片的製作，提供自己的玻璃帷幕攝影棚，並且擔任本片的攝影。相較於 Ramos 在中國電影映演事業的成功，Lauro 身兼電影映演商、攝影師與製片商，為中國早期電影外籍來華工作者，投入經營電影事業最有成就人士之一了。

前史：修正的歷史

　　中國早期電影直到一次大戰爆發的 1914 年前後，或是中國電影歷史裡「涉外」最深且廣的一段時期（另外一個時期，可能會

是百年後的今天，2002 年《英雄》之後至今的發展）。「布洛斯基與夥伴們」依循既有殖民國家的勢力範圍，從事資本主義國際市場擴張的經營；他們無疑在中國早期電影扮演著極為重要的角色。中國早期電影很難是一個依著時序演進發展的狀態；一方面是 1896 年的徐園又一村的放映活動，1905 年的《定軍山》拍攝完成，然後要到 1913 年的第一部劇情短片的出現；另一方面是，法國人 Maurice Charvet 於 1897 年四月來到香港，美國飯店專業管理 Lewis M. Johnson 稍後五月在上海放映電影，他們不約而同在當年六月下旬來到天津。Charvet 與 Johnson 在 1987 至 1988 兩年之間，主要活動城市為香港、上海、天津與北京，說明的是中國的通商口岸城市、租借地或使館區，正是早期電影的主要舞台；它們相當程度被視為西方列強的殖民地之外，它們也被納入國際資本主義的經濟體系，因而具備對外交通便利的國際航運設施。因此，中國早期電影的發展，或許更適合採取一個跨國的、國際局勢脈絡化的研究取向。

除此之外，「布洛斯基與夥伴們」，或是那些國際擴張電影初年，歷經長途跋涉來到中國的外籍電影工作者，絕大部分長久以來都是被歷史忽略或遺忘的一群。1982 年開始的「波代諾內默片影展」之後，重現英國的「布萊頓學派」在動態影像創作的貢獻，G. A. Smith、James Williamson 兩人重返歷史、佔據地位；俄羅斯早期電影的悲劇結局特色，北歐諸國電影風格突顯寫實景觀的自然主義傾向，也都成為它們「國家電影」的文化標記。劇情片藝

術表現的歷史關照取向，以及「國家電影」概念的強調，或都是「布洛斯基與夥伴們」被排除於歷史之外的原因。這些在電影初年遊歷於各國之間，放映、拍攝、買賣，或是傳授電影拍製的先驅者，多數要在法國電影中心（CNC），於 1896 年出版了盧米埃公司 1895 年至 1905 年的出品片目，❶ 以及英國電影學院（BFI）於 1996 年，出版了 1895 年至 1901 年的全球電影工作者名錄，❷ 始得逐漸爲世人知曉他們的事蹟，進而給予肯定。至於「布洛斯基與夥伴們」我們知道的仍未周全，有些逐漸浮現、有些隻字片語，有些甚至埋沒於一去不返的過去；直到我們嘗試追尋他們留下的事蹟之後，對於中國早期電影而言，它也勢必將是一段「修正的歷史」。

一註釋一

● David Bordwell, *On the History of Film Style*, Harvard University Press, Chap. 2, pp.12-45, 1997.

● David Gill and Kevin Brownlow produced, DVDs, *Cinema Europe: The Other Hollywood*, Image Entertainment, 2000.

● Terry Ramsaye, *A Million and One Night*, New York: Simon & Schuster, 1926; Paul Rotha, *The Film Till Now: A Survey of World Cinema*, London: Spring Books, 1930; David Cook, *A History of Narrative Film*, London: W. W. Norton, 1990.

● 英國電影學院（British Film Institute，BFI）出版的專業雜誌 *Sight and Sound* 從 1952 年開始，每十年舉辦一次由國際影評人票選「最佳影片排名」。2012 年由國際影評人、學者、導演、製片評選投票的結果，從 1962 年持續在佔據史第一名位置長達半個世紀之久的《大國民》，在這次的票選中被希區考克的《迷魂記》（*Vertigo*，1958）所取代，至少說明電影評論取向近年的微妙演變。

● Donato Totaro, 'Introduction to André Bazin, Part 1: Theory of Film Style in its Historical Context', http://offscreen.com/view/bazin4, 2014/12/12。

● Siegfried Kracauer, *From Caligari to Hitler: A Psychological Study of the German Film*, Princeton University Press, 1947.

● Robert Sklar, *Movie-Made America: A Social History of American Movies*, New York: Random House, 1975.

● David Bordwell; Noël Carroll, ed. *Post-Theory: Reconstructing Film Studies*. Madison: University of Wisconsin Press, 1996.

● Thomas Elsaesser, 'The New Film History', *Sight and Sound*, 55:4, Autumn1986, pp.246-251.

- David Bordwell, Janet Staiger and Kristin Thompson, *The Classical Hollywood Cinema : Film Stale & Mode of Production to 1960* , London: Routledge, 1985.

- Robert C. Allen and Douglass Gomery, *Film History: Theory and Practice, New York: McCraw-Hill*, 1985；中譯本，李迅譯，《電影史：理論與實踐》，中國民族攝影藝術出版社，2004。

- Marty Rogers, 'Between Fantasy and Reality: The Tamil Film Stra Fan Club Networks and the Political Economy of Film Fandom', *Journal of South Asian Studies*, Vol. 32, Issue 1, 2009, pp.63-85.

- Thomas Elsaesser & Adam Barker 共同編著之 *Early Cinema: Space, Frame, Narrative*, London: BFI, 1990，有關美國早期電影的深入研究，即爲這個影展的豐碩成果。

- 著名的「電影與媒體研究社團」（Society of Cinema and Media Studies），在 2013 年成立了一個特別以默片時期，爲其研究對象的群體 Silent Cinema Cultures Scholarly Group, http://www.cmstudies. org/?page=groups_silent，2014/5/7。

- 諸如 Richard M. Barsam, *Non-Fiction Film: A Critical History Revised and Expanded,* Indiana University Press, 1992；中國學者黃德泉所作《中國早期電影史事考證》，北京：中國電影出版社，2012，或可列爲這個趨勢的研究成果之一。

- Andrew Darley, *Visual Digital Cultures: Surface Play and Spectacle in New Media Genres*,，特別是其中第八章 'Surface Play and Spaces of Consumption', London: Routledge, Reprinted 2002, pp.167-190.

- Lev Manovich, 'What is Digital Cinema?' http://manovich.net/index.php/ projects/what-is-digital-cinema，2014/6/12。

- Michael Chanan, *The Dream That Kicks: the Prehistory and Early Years of Cinema in Britain*, 2nd edition, London: Routledge, 1996.

- Geoffrey Nowell-Smith ed, *The Oxford History of World Cinema*, Oxford: Oxford University Press, 1996.

- David Bordwell & Kristin Thompson, *Film Art: An Introduction, 4th edition*, New York: McGraw-Hill, 1993.

- Douglas Gomery, *Shared Pleasures: A History of Movie Presentation in the United States*, Madison: University of Wisconsin Press, 1992, pp.3-103.

- Jean-Louis Baudry & Alan Williams, 'Ideological Effects of the Basic Cinematographic Apparatus', in Philip Rosen (ed), *Narrative, Apparatus, Ideology: A Film Theory Reader*, New York: Columbia University Press, 1985, pp.286-298.

- André Bazin (author), Hugh Gray (trans), *What Is Cinema?, Vol. I,* 'The Ontology of the Photographic Image', pp.9-16.

- Jean-Louis Comolli, 'Technique and Ideology: Camera, Perspective, Depth of Field', 1971, in Bill Nichols (ed), *Movies and Methods Volume 2: an Anthropology*, Berkeley: University of California Press, 1985, pp.40-57.

- Noël Burch, *Life to Those Shadows*, Ben Brewster ed. and trans, London: BFI, 1990.

- 請參閱 Aruna Vasudev etc. ed., *Being and Becoming: The Cinemas of Asia, MacMillan, India*, 2003。其中討論亞洲國家電影的歷史，從中國、香港、印度、日本、馬來西亞、菲律賓、臺灣到越南，大致都以這個模式，開始敘述自己國家電影的歷時發展。

- 中國、香港和臺灣的「第一部故事片」，即分別仰賴美國人（中國、香港）和日本人（臺灣）在資金或技術上的支援。

95

● Ernst Renan, 'What is a Nation?', http://www.cooper.edu/humanities/core/ hss3/e_renan.html, 2013/8/10。

● Law Kar and Frank Bren, Chapters 1 & 2, *Hong Kong Cinema: A Cross-cultural View*, Lanham, Maryland: Scarecrow Press, 2004.

● 中國電影史學者陸弘石曾言：「既然中國與電影的發明無緣，那麼中國電影歷史的序幕，也只能從外國影片的傳入開始」。陸弘石，《中國電影史 1905-1949：早期中國電影的敍述與記憶》，北京，文化藝術出版社，2005，頁 4。

● Keith Jenkins 著，賈士蘅譯：《歷史的再思考》（*Re-thinking History*），台北：麥田出版股份有限公司，1996。

● David Bordwell & Kristine Thompson，同●，chapter 4, pp.89-127。

● 程季華、李少白、邢祖文編，《中國電影發展史》，香港：文化資料供應社，1978。

● Jay Leyda, 'Foreword', *Dianying - Electric Shadows: An Account of Films and the Audience in China*, Cambridge Mass.: MIT Press, 1972.

● 李道新，《中國電影文化史 1905-2004》，北京：北京大學，2005。

● 陸弘石，同●。

● 中國的官方和學界即於 2005 年，以「中國電影百年」之名義，熱烈舉辦從研討會到展演的盛大紀念活動。

● 電影在 1895 年十二月二十八日在法國公開展示之後的兩年之間，國際間有案可考的電影放映活動包括 1986 年三月於南非，五月於西班牙與俄國，七月於印度、巴西與捷克，八月於澳洲中國與墨西哥，十二月於埃及；1897 年一月於委內瑞拉，二月於日本與保加利亞等。參閱廖金鳳譯《電影百年發展史》，第二章：電影國際性的擴張。

● 同●。

- Kristin Thompson 從電影產業的觀點闡述美國好萊塢電影的國際主導地位始於 1908 年；參閱所著 *Exporting Entertainment: America in the World Film Market, 1907-1934*, BFI Publishing, 1985。Tom Gunning 從早期電影的形式發展，提議在 1907 年之前的電影形式或可稱之為「初始電影」（primitive cinema）；參閱 Thomas Elsaesser & Adam Barker 所編著 *Early Cinema: Space, Frame, Narrative*, BFI Publishing, 1992, pp.95-103.

- 法國電影史學家薩杜爾（Georges Sadoul）曾稱百代的老闆 Charles Pathé 為「電影界的拿破崙」（the Napoleon of the cinema）。有人估計 1918 年之前，歐美所有製作的百分之六十影片，是以 Pathé 生產的攝影機拍攝完成。

- 參閱 Kristin Thompson，同●，pp.1-27。

- 相較較早或同時於雜劇院、遊樂場、馬戲團、市集或宗教聚會等，非固定時間與場所的電影映演型態，「五分錢戲院」藉由室內空間、常態節目、或是簡陋或是豪華的場地，放映短片並收取五分錢的戲票因此而得名。電影史學者 Charles Musser 論道：「如果說現代電影起始於五分錢戲院也不為過」；參閱 Charles Musser, *The Emergence of Cinema: The American Screen to 1907*, Berkeley: University of California Press, 1990, p.417.

- 「美國電影製片與發行協會」主席海斯（Will Hays）在 1927 年的國會進行遊說中，聲稱十九世紀資本主義的口號「貿易跟著國旗」（trade followed flag），至此應該改為「貿易跟著電影」（trade followed films），成功地推動在商業部成立了一個電影局。參閱 Geoferey Nowell-Smith ed., *The Oxford History of World Cinema*, Oxford Univ. Press, 1996, pp.57-58.

- 參閱黃德泉作〈電影初到上海〉、〈戲曲電影《定軍山》之由來與演變〉，收於《中國早期電影史事考證》，北京：中國電影出版社，2012，頁 15-45。

- 臺灣電資館購入收藏布洛斯基史料中，一件以第三人稱記述記載布氏一生事蹟的紙本資料，這篇名為〈上帝的國度〉的文章，總共 28 頁（殘本），其中缺漏第 9 頁與第 12 頁。

- 這則專訪報導的篇名為「東方來的訪客」（A Visitor from the Orient），它的副標題寫道：「第一手訊息——中國電影產業漸趨佳境的現狀」。

- 根據蓋伯勒的說法，好萊塢的第一部有聲電影《爵士歌手》，劇中描述年輕叛逆的兒子，不願繼承父親猶太祭司的神職，執意追求演藝事業成為歌手的故事，說的正是這些好萊塢大亨們自己的故事。

- 美國電影產業 1912 年之前，主要受到愛迪生公司結盟偉塔公司、幕鏡拜奧公司等，共同成立的「電影專利公司」（Motion Picture Patents Company，MPPC）所掌控，其他不願加入這一企圖壟斷市場的結盟公司，聯合成立了「獨立電影公司」（Independent Motion Picture Corporation，IMPC）與之抗衡；參閱廖金鳳譯，《電影百年發展史》（上冊），頁 64-67。

- 布洛斯基在〈國度〉中聲稱：「……准了賓傑門獨佔 25 年電影的總經銷權，……第二年又開了 82 家戲院，分佈在中國的主要城市……」，至今仍未見具體史料佐證他所描述的傲人成就。MPW 的專訪執筆 H. F. H.，對於當年僅三十二歲，能講十一種語言或方言、跑遍東方世界的布洛斯基，在字裡行間透露感到驚歎，強調這篇專訪的內容，類似在一個「質問」（cross-examination）的方式下，從這位名為布洛斯基、沉靜、中等身材的男士口中挖掘而得。

- *The Moving Picture World* 在刊登的這篇專訪報導中，附上了一張布洛

斯基的照片，它的說明文爲：「東方電影大亨，布洛斯基先生」（Mr. B. Bordsky-Film Mogul in the Orient.）。

- Thomas Elsaesser, "Narration: Articulation Space and Time", Thomas Elsaesser and Adam Barker ed., *Early Cinema: Space, Frame, Narrative*, BFI Publishing, 1992, pp.11-30.

- David Bordwell, *Film History*, 2e，Ch.2，pp.33-42.

- 盧米埃兄弟的 Cinematographe 攝影機，同時也可將機械裝置反向操作，作爲放映機使用；這是爲何他們公司的巡迴放映師，類似當下的業務代表，極力推銷機具之外，也藉著遊歷拍攝影片，增添豐富公司的出品片目。盧米埃兄弟出品的多爲單本、大約 50 秒鐘的短片，直到「五分錢戲院」（1905-1907）風潮時期，這個機型仍然普遍流行。

- Lewis M. Johnson、Harry Welby Cook 與 Maurice Charvet 穿梭於上海、天津之間推動映演的事蹟，參閱羅卡與 Frank Bren, pp.11-15.

- 根據黃德泉引自 1897 年九月五日上海《遊戲爆》的一篇觀影后記〈觀美國影戲記〉，其中記載 Johnson 於八月間在奇園放映影片的內容，前半部分看似多屬愛迪生公司影片，間歇休息之後、後半部分則多爲盧米埃公司的影片；若然，Johnson 的這場映演，已經整合 Cook 與 Charve 的資源，篇名的「觀美國影戲」多半指 Johnson 的美國人身分。Johnson 在上海的映演活動，從 1897 年的五月至十月間，至少長達五個月。參閱黃德泉作〈電影初到上海〉，《電影藝術》第三期，2007 年，頁 102-109。

- 羅卡與 Frank Bren 將 Johnson 視爲接近今天的發行商。直到現在的相關研究，並未發現 Johnson 進口影片的資料或紀錄；國際早期電影的發展，西方主要電影生產國家要到 1903 年開始，才逐漸建立電影代理商或海外發行公司，其他非西方國家的電影發行制度，可能都要到

一次大戰之後，才能開始發展製作、映演與發行的產業結構。這個時期的中國，相當程度如同 1910 年之前的歐美國家，電影的映演，或電影戲院的經營者，在此產業中佔據相較於製作部門，更爲優勢的地位。相關論點參閱 Kristin Thompson。

● Maurice Charvet 與 Francis Doublier 的事蹟，分別參閱羅卡與 Frank Bren，頁 6、陳立，頁 1。電影問世之後，法國的盧米埃公司對於電影經驗的國際推廣或散佈，可說是最具影響的勢力，然而盧米埃公司的出品片目，並未列有任何有關在中國拍攝的影片。Charvet 並非盧米埃公司派遣出國推廣業務的代表，Doublier 則爲該公司於 1896 至 1897 年之間，在莫斯科拍攝包括《俄帝尼古拉二世》等三部影片。Doublier 也是 Cinématographe 攝影機最早的電影推廣者之一，遊歷國家包括俄國、希臘、保加利亞、羅馬尼亞、埃及、土耳其、印度、印尼、日本與中國。

● 引文譯自 " Back from the Far East", *The New York Times*, October 19, 1903.

● James Ricalton（1844-1929）爲美國早期著名的攝影旅行家，留下包括「美西戰爭」（1898-1899）時期的菲律賓、「義和團事件」（1900）時期的中國、「日俄戰爭」（1904-1905）時期的滿州等，珍貴影像史料。

● 參閱陳立，頁 2-3。

● Cinematographe 譯爲希臘語，可以是「動態的書寫」（writing in movement）；參閱 Richard Abel ed., *Encyclopedia of Early Cinema, 1st ed*. London: Routledge, 2004, pp.95-96.

● Matthew D. Johnson, "Journey to the seat of war: the international exhibition of China in early cinema", *Journal of Chinese Cinemas*, Vol. 3,

No. 2, 2009, pp.109-122.

- Law Kar（羅卡）and Frank Bren, *Hong Kong Cinema: A Cross-Cultural View*, Scarecrow Press, 2004, p.6.

- White 與 Blechynden 兩人的作品，美國國會圖書館（Library of Congress）將部分上傳於 YouTube 網站，我們很方便取得與觀賞。

- 根據 Norway-Heritage: Hands Across the Sea 網站，有關早期遠洋客輪的紀錄，S.S. Coptic 號客輪於 1881 年開始營運，主要航線之一即為從舊金山啟航，並以夏威夷、日本與中國的通商口岸為其目的地。它在 1897 年一月到五月，密集地穿梭來回於三藩市、檀香山、橫濱、香港之間，期間四月七日從舊金山出發，路經橫濱來到香港，並於五月十一日從香港駛往上海。如根據 White 與 Blechynden 拍攝的 *S.S. Coptic Sailing* 片頭字幕看來，他們可能搭乘當年 10 月 25 日的航班來到中國。參閱 http://www.norwayheritage.com/p_ship.asp?sh=copti，2014/8/17。

- Antonia Ramos 相關事蹟，分別參閱陳季華等，頁 9-10，陳立，頁 22。

- 參閱陳季華等，頁 15 與 25。

- Michelle Aubert and Jean-Claude Seguin ed., *La production cinématographique des Frères Lumière*, CNC, the Université Lumière-Lyon 2 and the National Film Library, 1996.

- Stephen Herbert and Luke McKernan ed., *Who's Who of Victorian Cinema: A Worldwide Survey*, London: British Film Institute, 1996.

第三章

中國「看電影、談電影與拍電影」的開始

布洛斯基與夥伴們
中國早期電影的跨國歷史

Brodsky and Companies
A Transnational History of Chinese Early Cinema

殖民勢力與市場擴張

　　中國早期電影，或中國在十九世紀末、二十世紀初如何與這個新興表達媒介或藝術形式、娛樂或媒體型態、社會制度或文化表徵，從接觸、回應、協商、納入到整合，無疑是一連串重要且複雜的議題。另一方面，這段時間裡中國正經歷列強入侵門戶大開，幾個西方電影發展核心國家，侵門踏戶來到中國；有關中國早期電影發展的思考，也勢必將其置於一個西方殖民主義掠奪與資本主義擴張的更廣國際脈絡之中檢視之。我們以法國的盧米埃公司爲例，這個公認奠定動態影像成爲十九世紀末期至今最重要表達媒介或藝術形式的公司，它在 1895 年至 1905 年的大約十年之間，總計拍攝了一千四百二十八部的短片，內容包羅萬象，至今成爲「世界的記憶」。● 對於當代而言，它們也無疑具有人文、藝術、文化與歷史的價值。

　　我們熟悉路易・盧米埃於 1895 年拍攝的《工廠下班》（*La sortie de l'usine Lumière à Lyon* / Factory Outlet）、《園丁澆水》（*L'arroseur arrosé* / Sprinkler Sprinkled）、或 1896 年拍攝的《火車進站》（*L'arrivée d'un train à La Ciotat* / Arrival of a Train at La Ciotat）等片之外；我們也知道盧米埃的攝影師 Alexander Promio 在 1896 年拍攝了倫敦動物園的《老虎》（*Tigres* / Tigers）、在巴塞隆納拍攝了《輪船卸貨》（*Déchargement d'un navire* / Discharge of a Ship），攝影師 Francis Doubluer 在莫斯科拍攝了《沙皇與

皇后進入聖母教堂》（*L.L. M.M. le Tsar et la Tsarine entrant dans l'église de l'Assomption / Tsar and Tsarina Entering the Church of Assumption*），或是攝影師 Marius Sestier 在墨爾本拍攝了市政活動、跑馬比賽等一系列的七部短片。或許更值得關注的影片，是那些遠赴非洲、亞洲或拉丁美洲，所謂「非西方國家」所拍攝的影片。盧米埃公司旗下的十九位攝影師在此十年之間，❷ 在阿爾及利亞拍攝了《馬斯卡拉街景》（*Rue Mascara /Street Mascara*, 1896, Alexander Promio）、在柬埔寨拍攝了《柬埔寨國王拜訪皇宮》（*Le roi de Cambodge se rendant au Palais / The King of Cambodia Visiting the Palace*, 1899, Gabriel Veyre）、在日本拍攝了《日本人的晚餐》（*Dîner japonais / Japanese Dinner*, 1897, Constant Girel）、在墨西哥拍攝了《鬥雞》（*Combat de coqs / Cockfight*, 1896, Gabriel Veyre）、在突尼西亞拍攝了《魚貨市場》（*Marché aux poissons / Fish Market*, 1896, Alexander Promio）、在埃及拍攝了《遊牧人的駱駝隊》（*Bédouins avec chameaux sortant de l'octroi / Bedouins with Camels*, 1897, Alexander Promio），以及在越南拍攝了《西貢的苦力》（Coolies à Saigon / *Coolies in Saigon*, 1896, Constant Girel）等。我們可以看出，盧米埃公司在 1895 年十二月二十八日正式推出「電影」之後的短暫幾年之間，他一方面忙著重拍幾個《園丁澆水》的不同版本，以因應來自歐洲各國或北美地區蜂擁而起的抄襲跟風；另一方面，它也積極派遣旗下攝影師遍訪世界各地，佈局任何可能滲透的市場。除了歐洲臨近的英國、愛爾蘭、波蘭、

義大利、西班牙、奧地利、匈牙利、羅馬尼亞、克羅埃西亞等國之外，以及那些與其文明發展親近的美國、加拿大、澳洲等國；其他包括阿爾及利亞、突尼西亞、埃及、柬埔寨與越南等，顯然則是法國當下在國際間的「勢力範圍」。至此，早期電影國際發展的「殖民主義掠奪與資本主義擴張」脈絡於焉顯現。

法國——特別是百代公司崛起之後的法國電影勢力——●再加上義大利、英國、美國、西班牙，以及稍後的德國與日本幾個國家，大致可以涵蓋中國早期電影外來跨國電影公司代表，或是獨立探險投機客，將電影經驗引進中國，進而促使中國開始進入「看電影、談電影與拍電影」的時代。

傳言是那麼說的：盧米埃公司當年第一次放映《火車進站》的時候，觀眾們看著火車由遠開近，直接衝向自己眼前，立即在觀眾席裡造成害怕、恐慌，有些人甚至拔腿就跑。●美國的愛迪生看出公開映演電影的商機，隨即放棄必須透過瞻孔、一人觀賞的 Kinetoscope，接著併購 Thomas Armat 的 Vitascope 放映機，並於 1896 年四月二十三日在 Koster and Bial 的音樂廳舉行首映。這次的映演以兩部放映機放映，

「在黑暗的廳內，一塊白色的銀幕上，呈現雙機投射幻燈機樣貌的人物，……這些動態的人物大約是一般人一半的大小。……嗡嗡作響的聲音由放映機傳來，一道奇特的強光打在白幕上。接著出現兩名金髮女郎，一個穿著粉紅裙裝、一個穿著藍色裙裝，在舞臺上與令人尊敬的名人跳舞，她們的動作非常清晰。當她們

消失之後，出現一波巨浪衝擊上沙灘旁的石砌碼頭，令觀眾驚駭不已。再來是一個高瘦、一個矮胖的喜劇演員，進行一場荒誕的拳擊賽⋯⋯。映演會結束於一個高挑金髮女郎表演的群舞，所有的節目都看來精彩逼真、令人格外欣喜。」●

　　動態影像承襲早先大約半個世紀之久的靜態影像攝影，再次開拓的人類文明的視覺經驗，相較於已經令人「時空錯亂」而不知所措的「機械複製」靜態攝影；●動態影像營造連續動作與「立體」的幻覺，無疑更是複製了人們的肉眼視覺經驗。電影史學者Tom Gunning 曾經指出，西方早期電影的觀影樂趣，至少在電影出現的第一個十年裡、1906 年之前「動態影像能被看見」（making images seen）本身，即為令人震撼的原動力。●這段時間裡的影片大多為風光片（scenic）、時事片（topicals），以及包含若干鏡頭、展現簡單情節的劇情片（fictions）。這些短片的片長，大致為約三十秒鐘到五分鐘不等的風光片或時事片，或是稍長一些的劇情片，像是 Edwin Porter 為愛迪生公司拍攝，總共九個鏡頭組成的《消防員的生活》（*Life of an American Fireman*，1902）與十四個鏡頭組成的《火車大劫案》，它們的片長分別為六分鐘與十分鐘。●紀實影像的風光片與時事片，以及一些直接拍攝舞臺表演的舞蹈或雜耍，經過特定安排、企圖營造娛樂效果而拍攝的滑稽戲，像是盧米埃公司的《園丁澆水》或愛迪生公司的《滑稽拳賽》，以及像是最早強調劇情片拍攝的「幕鏡拜奧公司」（AM&B），不到一分鐘的《福爾摩斯的困惑》（*Sherlock Holmes Baffled*，1903，

Arthur Marvin）；特別是風光片、時事片、滑稽戲與舞臺表演的舞蹈或雜耍影片，大致可以涵蓋中國早期電影觀眾，最早可能看到的影片。

「吸引力」、靈魂與橫空飛過的毛巾

就以盧米埃公司 Cinematographe 與愛迪生公司 Vitascope 第一次映演的觀影記錄看來，西方主要電影生產國家——法國與美國——的電影觀眾，第一次觀賞電影的情景，大致是對於未曾經歷視覺經驗的直覺反應，對於電影展示動態、立體感的視覺再現現實的震撼，並且強調電影機械運作的光影、聲音；至於影片內容除了展現周遭生活、異國文化之外，樸克牌局、馬術、舞蹈、拳賽、鬥雞、腳踏車比賽等，都可與既有之家庭娛樂或大眾文化，建立相互聯繫的基礎。

電影進入中國，有關中國早期電影觀影經驗的記載，程季華描述了 1904 年的事件：

「慈禧太后七十壽辰時，英國駐北京公使曾進獻放映機一架和影片數套祝壽。影片在宮內放映時，僅映了三本，磨電機即發生爆炸，慈禧以為不祥，清宮內從此就不准再映演電影。……1906年宴請戴澤時，演電影自娛，還令何朝樺通判任說明，但演至中途，猝然爆炸，何朝樺等人均被炸死，也被認為不吉利。」❶

　　無論這兩次機械爆炸事件是否屬實，● 中國人和電影最早的接觸案例之一（第一次看了三本，大約二分多鐘；第二次可能還沒開始看），電影已經被視爲「不吉利」。陳立對於中國早期電影觀眾的描述，大致同樣強調電影映演的推廣，如何由於中國既有民俗信仰，甚或迷信因而遭遇障礙。中國一般百姓認爲，攝影機可能把人的靈魂奪走，尚且看一部電影並未獲得任何實質上的受惠，所以也不願花錢買票。外籍來華的巡迴放映師爲了突破這個僵局，有時必須雇請一些「演員觀眾」，率先光顧觀賞，三番兩次之後，誘發其他觀眾免費入場，電影開演一本或兩本之後，隨即中斷放映，那些想要繼續觀賞的觀眾，始得必須掏錢享受。英國籍的「中國戲院有限公司」（China Theaters Ltd.）總經理 F. Marshall Sanderson，在中國北方經營十四家戲院，其中十家專門服務中國一般觀眾，另外四家主要以外國商人、駐華使節，以及在這些駐華公使館工作的職員爲其顧客。Sanderson 談到有關那十間「中國人的場子」營運的特殊經歷：

　　「這些中國佬對於買票入場觀賞這樣的事情，有些怪異的想頭。如果他們看不到任何東西，你就是無法讓他們掏錢買票。因爲這樣，想要他們買電影票，幾乎是不可能的事情。你必須敞開大門，讓他們蜂擁而入，然後開始放電影。……，放了幾百呎之後，他們感到興趣，我們就停止放映，把燈打開，然後拿出幾個收錢的籃子，中國佬們就自己佔據不同等級的座位，投入三個、十個或二十個不等的銅錢。接著我們才把燈關掉，繼續放映……。」●

Sanderson 也提到一個鐘頭到一個半鐘頭的放映場次，中國觀眾根本坐不住，放映中他們不時地要求倒茶、要毛巾；因此每放完一本影片，必須稍作間斷，穿梭於走道之間的服務員，趁此歇息添加茶水、用冰水浸泡毛巾，然後丟回給觀眾。俄裔美人布洛斯基於 1909 年三月下旬，帶著攝影機、放映機與一些影片，再次來到上海開拓電影事業，同樣遭遇類似的「文化衝擊」。布洛斯基除了也運用「演員觀眾」的技倆號召觀眾之外，他也提及在一次放映一部「蠻荒西部」電影的進行中，影片出現「一群橫行狂奔牛仔，舉槍射擊」的場面，觀眾們驚慌失措、紛紛離席。●

中國早期電影的觀眾，或許如同 Gunning 所言，沉浸於欣賞一批具有「吸引力電影」（cinema of attraction）的觀影經驗，驚訝於目睹一個運動狀態的「現實世界」。另一方面，無論陳立的描述、或是 Sanderson 與布洛斯基的親身經歷，都顯示這個新興媒介在十九世紀末挪移至中國之後，在中國遭遇來自本土既有之視覺娛樂、劇場文化，●乃至民俗信仰、道德觀念與生活習慣的障礙。西方早期電影的發展，同樣必然歷經這麼一段調適的過程。Gunning 的「吸引力電影」（或是早期電影「展現動態現實」本身展現的吸引力）似乎是一個過於理想的概念，因為至少在 1910 年之前——我們所熟悉的理想觀影環境——那種梅茲（Christian Metz）所描述在一個漆黑房間裡，投射於巨大銀幕上、提供我們「想像空間」（imaginary space）的觀影情境並不存在。● 中國早期電影觀影經驗裡的添茶、倒水、毛巾劃空而過、間歇放映或中途付錢，相較

於西方影片放映穿插歌唱、舞蹈、雜耍、鬧劇；或者都是動態影像日後發展成為一種再現模式、藝術形式、科技類型、社會制度或經濟行為的最初演進階段。相較於西方的歷史過程，中國或因本土既有之社會文化特性，電影來到中國歷經更長的因應、適應、協商、調整到建構的過程，直到一九二零年代中期上海電影產業的興起。❶

Johnson、Charvet 與 Cook 的競爭與合作

中國早期電影歷史裡的「演員觀眾」或法國「慌張失措觀眾」，聽來都讓人感到像是對於過去浪漫化的緬懷；我們或可藉由幾個比較明確的案例，嘗試掌握中國早期電影觀眾的觀影反應與心得。美國飯店專業管理 Lewis M. Johnson 與法國放映師 Maurice Charvet、美國放映師 Harry Welby Cook，於 1897 年五月至十月期間，遊走造訪香港、上海、天津與北京之間，三人彼此相互合作又競爭的過程，不僅把西方早期電影映演的激烈競爭搬到中國，同時也提供了我們探究中國觀眾第一次觀看電影的幾個案例。

根據程季華、羅卡與 Frank Bren 的發掘與分析，我們可以知道 Johnson 與 Charvet 兩人搭檔分別於當年的六月二十六與二十八日，在天津的蘭心大戲院，以及稍後的七月二十七日在上海的天華茶園，安排放映了同一批影片。這批影片分別於當年的 *Peking*

and Tientsin Times（《京津泰晤士報》）與上海的《申報》，刊載有英文片名與中文說明；例如 *The Arrival of Czar in Paris*，中文的描述說明為「第一出系俄國皇帝遊歷法京巴里府之狀」，或是 *Loie Fuller's Serpentine Dance* 中文的描述為「第二出系羅依弗拉地方長蛇舞之狀」等。● 依據 Charvet 來自法國的事實，以及從這批影片的內容判斷，它們比較可能是屬於盧米埃公司的影片。這十六部最晚完成於 1897 年中之前的影片，確實至少有四部是由盧米埃公司貢獻最多的攝影師 Alexander Promio 所拍攝，其他多數拍攝年分或攝影師都無從考察。● 1895 年至 1897 年之間的短片，甚或電影的第一個十年裡的影片，絕大部分都已遺失不在，即使保存下來，多數也難以辨別製作背景。這個時期的影片也多數沒有固定片名，有的甚至沒有片名。● 這批我們分析為盧米埃公司的影片，它們或許原有法文片名，經過英譯之後，特別是中文的描述說明，我們很難再指認它們的拍攝或出品年分，也無法認定幕後的攝影師。即便如此，盧米埃公司留下不只一部的巴黎街景或政要活動影片、蛇舞的影片、少數民族舞蹈的影片、西班牙拍攝的影片、牌賽或拳賽的影片，以及一些街頭日常生活的影片；這些都足以讓我們進一步探究，1897 年六月底於天津、或是七月底於上海；尤其是後者於天華茶園裡的中國觀眾，● 如何可能被這批電影所散發的「吸引力」，進而激起個人的「想像」。

　　Johnson 先與 Cook 在上海於五月二十二日合作映演活動，接著在天津於六月二十六、二十八日安排了 Charvet 的影片放映，

Johnson 在上海推出的影片放映「先後相繼在查理飯店、張園、天華茶園、奇園和同慶茶園上演」，直到當年的十月。我們大致可以確定 Johnson 與 Charvet 兩人在天津與上海放映的影片；至於之前或稍後，在張園、奇園或同慶茶園，那些看來同樣由 Johnson 一手促成的映演活動，或是與 Cook 合作，或是與 Charvet 合作，或有可能出現來自愛迪生公司出品的影片。黃德泉探討有關電影初到上海的研究，也分別論及當年六月上旬於味蓴園、八月上旬於天華茶園的另外兩場影片放映；程季華也提到 1897 年八月下旬 Johnson 在奇園放映的影片內容。● 至此，我們綜合比較程季華、羅卡與 Frank Bren、黃德泉所提到並抄錄了在 1897 年六月上旬至八月下旬五場電影映演的片單或說明：1. 六月六日於上海味蓴園，2. 六月二十六日與二十八日於天津蘭心大戲院，3. 七月二十七日於天華茶園，4. 八月上旬於天華茶園，5. 八月下旬於奇園。我們可以察覺除了羅卡與 Frank Bren 指出第二場、六月底於天津與第三場、七月底於上海天華茶園，兩場放映相同的片單之外；第四場、八月上旬於天華茶園的觀影記述〈天華茶園觀外洋戲法歸述所見〉，關於影片內容的描述比較簡略模糊，然而第一場、六月上旬於張園與第五場、八月下旬於奇園，兩場都有更為清楚的影片內容描述。Johnson 與 Charvet 於七月二十七日在天華茶園放映之後，有可能連著在八月上旬繼續相同片單的映演；總之，這五場映演活動，我們比較明確地可以看出至少有三套的片單，依時序為：A、六月六日於味蓴園，B、六月二十六日與二十八日於天

津蘭心大戲院與七月二十七日於天華茶園，八月上旬於天華茶園，以及 C、八月下旬於奇園。至此，我們大致可以確認 B 套的片單是由 Johnson 與 Charvet 合作推動，● 而 A 套與 C 套的片單則可能是由 Johnson 與 Cook 合作的成果。無論如何，1897 年六月至八月之間，大約三個月內，天津與上海兩地推出的五場電影映演活動，至少出現三套不同組合影片的公開映演。

時間與地點	節目與片單	映演商／放映師
六月六日 上海味莼園	A 套：上半場、1.《鬧市行者》、2.《陸操》、3.《鐵路》、4.《大餐》、5.《馬路》、6.《雨景》、7.《海岸》、8.《室內》、9.《酒店》、10.《腳踏車》；下半場、1.《小輪》、2.《街衢》、3.《走陣》、4.《手法》、5.《駿隊》、6.《野渡》、7.《手法》、8.《跑馬》、9.《兵輪》、10.《戲法》。	Johnson Cook
六月二十六、二十八日 天津蘭心大戲院	B 套：1.《沙皇抵達巴黎》、2.《露易富勒的蛇舞》、3.《馬德里街景》、4.《西班牙舞者》、5.《騎兵隊通過》、6.《摩爾人舞蹈》等 16 部影片（參閱註釋 70 完整中、英對照片單）。	Johnson Charvet
七月二十七日 上海天華茶園	同前。	Johnson Charvet
八月上旬 上海天華茶園	（可能）同前。	（可能） Johnson Charvet

八月下旬 上海奇園	C套：《兩女跳舞狀》、《俄國兩公主對舞》、《兩西人作角抵戲》、《戲法》、《腳踏車》、《火車進站》等。	（可能） Johnson Cook

Johnson、Cook 與 Charvet 1897 年於上海與天津映演記錄

　　Johnson 與 Charvet 合作的 B 套片單，如前所述就其內容或其中幾部可能的拍攝者，可以判斷多數出自盧米埃公司的 cinematographe 影片。A 套的二十部影片中包括《鬧市行者》、《陸操》、《鐵路》、《馬路》、《腳踏車》、《走陣》、《駿隊》、《舞蹈》或《戲法》等，都是電影第一個 10 年裡，最為廣受歡影的題材；盧米埃公司拍過紐約的 Union Square、愛迪生公司拍過 Herald Square，盧米埃公司拍過紐約的 Broadway、愛迪生公司拍過 Conner of Madison and State Streets, Chicago，盧米埃公司拍過《火車進站》、愛迪生公司拍過 Overland Express Arriving at Helena, Mont.（鏡位、片長、月臺人潮，非常類似），盧米埃公司拍過 Passing of Cavalry、愛迪生公司拍過 Mounted Police Charge，盧米埃公司拍過 Snowball Fight、愛迪生公司拍過 Bicycle Tricks，盧米埃公司拍過幾部《蛇舞》的影片、愛迪生公司也拍過 Serpentine Dance、Amy Muller、Carmencita 等的獨舞影片。❷ A 套影片中像是《大餐》、《酒店》或《街衢》的滑稽戲影片，《小輪》、《兵輪》或《野渡》的航海紀實片，以及藉助梅禮葉開創「停格拍攝」（stop motion）技巧，營造魔術效果的「戲法」片，都是比較貼近愛迪生

公司拍攝影片的特色。至於「驚濤駭浪、波沫濺天，如置身重洋中，令人目悚心駭」的《海岸》，可能就是愛迪生公司的 *Return of Lifeboat*，或也有可能為英國早期電影開拓者 Robert W. Paul，當年眾所矚目的 *Rough Sea at Dover*。⊘ 最後則是八月下旬於奇園放映的 C 套影片，雖然不像 A 套於味蒓園映演觀後記述〈味蒓園觀影戲記〉的詳盡，〈觀美國影戲記〉所列舉之影片包括《兩女跳舞狀》、《俄國兩公主對舞》、《兩西人作角抵戲》、《就寢蟲擾》、《戲法》、《腳踏車》、《火車進站》等，開始的兩部或許來自盧米埃俄國系列的作品，最後兩部的描述看來也像是盧米埃的影片，其他舞臺表演、攝影棚安排拍攝的製作特色，則較偏向愛迪生的影片。其中比較具體的描述「一女子在盆中洗浴，遍體皆露、膚如凝脂，出浴時以巾一掩，而杳不見其私處」，如其所述幾乎可以確定不會是出自盧米埃或愛迪生的影片。⊘ 我們所知道動態影像或電影出現之前的「電影前史」（pre-history of cinema）時期，美國靜態攝影師 Eadweard Muybridge 於 1883 年至 1887 年之間，嘗試拍攝了一系列人體、奔馬、飛禽等的「系列攝影」（series-photography），其中幾部探究裸體女性動作的影片，就包括有相似「女子出浴」的動態影像。⊘ 至此，我們或許可以歸納出幾個見解；無論 A 套、B 套或 C 套節目，它們都包含盧米埃公司與愛迪生公司出品的影片，同時也可能納入像是 Robert W. Paul 或 Eadweard Muybridge 的「獨立」攝影師的作品；1897 年六月六日於味蒓園上映的 A 套片單，更多傾向於出自愛迪生公司出品，這場映演活

動更可能爲 Johnson 與 Cook 合作的成果；六月二十六日與二十八日於天津蘭心大戲院、七月二十七日於天華茶園與八月上旬於天華茶園的三場映演，更多成分是由 Johnson 與 Charvet 攜手推動；最後一場八月下旬於奇園的放映活動，雖然難以看出內容的偏向，然而它也放映了 A 套片單裡的《火車進站》，因此我們或許可以據此推測這也是一場 Johnson 與 Cook 的搭檔傑作。

巡迴放映師的「後製」創意

　　誠然，Johnson 像是一個在此中國早期電影發展之際，電影的製作、發行或映演尚未制度化的時期，具有更多掌控與調度實力的人物。他以查理飯店專業管理的背景，似乎掌握著從天津到上海的幾處電影映演場所，Cook 或 Charvet 的巡迴放映師或攝影師，都要仰賴 Johnson 擁有的資源才得以放映影片；Johnson 相當程度已經扮演今天電影產業裡，兼具映演商與發行商的角色與功能。早期電影學者 Charles Musser 有關 1897 年直到「五分錢戲院」（1905-1907）之間，專注於美國電影拍攝與放映發展過程的系列研究，特別指出放映師與映演商在此早期電影發展狀態裡的重要性。Musser 提醒我們動態影像或它的製作與映演，這個新穎的科技與表意形式，在既有大眾文化與娛樂型態的脈絡裡發展，其實充滿著相當的實驗性；攝影師、放映師與映演商，在此動態影像

具有多重可能發展的情境裡，可以說是共同承擔了電影的創意表現。● 他以拜奧公司的攝影師兼放映師 Bill Bitzer 為例，試圖說明放映師如何可能在早期電影映演的情境裡展現創造力。Bitzer 在放映電影時習慣以幻燈片將原本個別獨立的短片疊接串連，藉此引介接續放映的影片，並且也使整個映演活動看來更像一個完整的節目。● Musser 有關早期電影巡迴放映師與映演商的研究，在他以 Layman Hakes Howe 的個案探究專著中，更為深入地分析這些電影工作者的重要性與影響力。● Musser 以其專著的副標題，提示我們在此好萊塢電影產業化形成之前的這段「被遺忘的巡迴展演時代」，進而透過詳盡描述 Howe 從巡迴放映師、攝影師到自行開發放映機、自組巡迴映演公司的娛樂事業經歷，突顯這個時期特有的電影活動情境。Howe 運用動態影像的新興科技，結合當下的通俗娛樂形式，精心挑選、排列放映的影片，穿插搭配現場解說、音樂與聲音效果，將原本一連串的無聲短片轉化為像是當代多媒體藝術的展演。Musser 所強調放映師或映演商，在早期電影放映過程裡表現的創意，相當程度都可視為類似日後電影製作的後製階段行為，乃至電影藝術最重要的後製剪接工作的逐漸形成。●

我們從 Musser 的觀點而言，1897 年遊走於香港、上海、天津與北京的 Johnson、Cook 或 Charvet，正是這些在西方主要電影國家的早期，活躍於電影拍攝、放映與映演的電影工作者；當然，不同的是他們處於一個幾乎陌生的活動情境，面對一批迥異文化背景的觀眾。另一方面，相較於 Gunning 提議早期電影的動態影像，

具有直接衝擊、令人著迷、激起遐思或震撼驚訝的「吸引力」效果；
Musser 則提醒我們動態影像特質本身的效應之外，它的相關科技
發展、它的拍攝、製作與映演的實踐狀況，乃至它們與既有大眾
娛樂形式、社會文化的更廣層面互動關係，或應是早期電影更爲
重要的面向。至此，我們嘗試藉由 Johnson 與 Cook 或 Johnson 與
Charvet 在上海推動的映演活動，進一步探究中國早期電影觀眾，
是在什麼樣的觀影情境觀賞電影？他們又如何欣賞或理解電影？

中國觀眾的想像：
國家治理、社會控制與家庭倫理

　　前文提及 Johnson 三人在上海與天津的五場放映活動，其中
1897 年六月六日在上海味蒓園推出的一場映演，有關當時的放映
影片、放映現場情境與觀眾反應，1897 年六月十一日與十三日連
載於上海《新聞報》的〈味蒓園觀影戲記〉上、下兩篇，●記述詳
盡、描繪生動，或可提供我們探究中國早期電影觀影情境與觀影
心得的線索。上篇先以描述繁華上海充滿諸如馬戲、油畫、西劇
等「西來之奇技淫巧」，它們「在外洋故爲習見，而中土實不易之
遭也」。作者與友人來到園區，「驅車入園，園之四隅、車馬停
歇已無隙地」。「解囊購票、各給一紙」入座，「男女雜坐于廳
事之間，……，座客約百數十人」。昏暗的廳室內，「撲朔迷離

不可辨認，樓之南向、施白布屏障，……，樓北設一機一鏡，……，少頃、演影戲西人登場作法，電光直射幔間，樂聲嗚嗚然，機聲蘇蘇然，滿堂寂然、無敢譁者」。接著從第一部的《鬧市行者》到第十部的《腳踏車》，依序簡單描述影片內容。「觀至此，燈火復明、西樂停奏，座中男女無不伸頸側目，微笑默嘆而以為妙覺也」；十幾分鐘之後，「火復闇、樂復作，座客屏息正坐」，接著後半場的放映，直到「忽然電光一滅，自來火齊放而影戲已畢，報時鐘已十點三刻矣」。

這場映演活動據載是從「報時鐘剛九擊」開始，結束於「報時鐘已十點三刻」，整個節目長達九十分鐘以上，看似接近西方劇場表演的長度，或是日後電影產業化發展的「劇情長度」（feature length）。然而電影問世之後的前五年，或是不到三年後的 1897 年，絕大多數的影片仍為單本影片（single-reel film），它們的片長多為短到三十秒、長不超過兩分鐘；味莼園的映演活動，放映了二十部的短片，它們總共片長估計最多也大約只有三十分鐘。除了前、後半場之間的十幾分鐘歇息之外，Johnson 與 Charvet 顯然為這場放映活動，增添了其他娛樂節目。

〈味莼園觀影戲記〉的續篇提到：

「是夜、記所演影戲，運以機力而能活動如生者、凡二十回。然每回以後，以間以影畫一幅，山水如雪景、瀑布、園林、丘壑之屬，宮室如圓台、尖塔、茅亭、廣宇之屬，走獸人物如牛馬、女像、籃花、自鳴鐘之屬。雖不能盡善變之能事，亦畫有化工、

各盡奇妙」。

　　至此，我們可以看出味蒓園的映演活動，除了放映二十部的
「電光影戲」或「機器電光影戲」的短片之外，還展演了這個時
期仍然盛行的幻燈片，亦即「西洋影戲」或「外國影戲」。接著
文中又提到：「抑數回以後，必間以影字一、二排，大約各爲影
戲題名者，惜接（皆）席無識西文之人，無從問字爲憾事爾」。
這裡我們可以清楚看出，這場映演每部短片或幻燈片的放映，其
間穿插有原片之英文插卡字幕（intertitle），或是爲片名、或是影
片背景說明，或是預告接下來的節目。整場分爲兩部分放映的活
動，大致可以確定這是一場「兩本片長」（two-reeler）的映演活
動；❶ 以「北樓設一機一鏡」的放映機放映，影片部分包括動態的
短片、靜態的幻燈片，以及若干說明性字幕，現場也備有配樂或
表演（「樂聲嗚嗚然」），看來已經是一場「多媒體」的展演。

　　味蒓園的放映活動，除了動態影像的短片、插卡字幕與幻燈
節目之外，根據 Johnson 在同年八月上旬於天華茶園推出的放映活
動記載〈天華茶園觀外洋戲法歸述所見〉，這場從「是晚 9 句鐘」
到「鐘鳴十一下」的活動，正式影片放映之前，還包括了「中國
戲劇」、「法國戲法」，接著「演美國影戲，是時、檯前懸布幕
一縷，上下燈火俱熄，對面另設一檯，有西人立其上，將匣內電
光開啓，初猶黑影模糊，繼則鬚眉畢現，……」。除此之外，電
影放影中「……神光離合、乍陰乍陽，幾莫測其神妙焉，每奏一曲，
其先必西樂競鳴，並有華人從旁解說，俾觀者一覽便知，……」；

●如同台灣與日本在默片時代的電影放映經驗，中國早期電影的映演活動，也存在透過安排於銀幕旁邊說明劇情的「辯士」，藉此或許直譯、或許自我發揮，詮釋所有交錯摻插於影像之間的洋文插卡字幕。●至此，味蒓園的放映活動如同天華茶園的放映，它們都可能像似西方早期電影的映演活動，影片放映混合既有之娛樂型式，像是美國的聲樂、動物表演、朗誦、特技、戲劇、短劇或偶劇，在中國則有幻燈片、戲法（雜技）或音樂表演。兩本影片的長度、多樣應景的餘興表演，增添以幻燈節目、一旁解說情節辯士，再加上中場間歇與更換片盤，長達將近九十分鐘的展演娛樂型態，也接近日後發展劇情長度電影的標準化模式。●

　　一八九七年六月至八月分別於上海味蒓園、天華茶園與奇園的三場電影放映活動，可說是中國最早接觸動態影像的三個場合；有關它們的觀影記述或心得，也都分別刊載於當年上海的《新聞報》與《游戲報》。●綜合這四篇（其中有關味蒓園的觀影記述，分為上、下兩篇）觀影記述的內容看來，它們明顯的共通之處在於都對一種難以言喻的視覺經驗，表達驚訝、讚嘆、欣喜，或是難以理解而不知所措。味蒓園的影片；

　　「……通觀前後各戲，……，忽而坐狀、忽而立狀、忽而跪狀、忽而行狀、忽而馳狀、忽而談笑狀、忽而打罵狀、忽而熙熙攘攘狀、忽而紛紛擾擾狀，又忽而百千槍炮整軍狀、百千輪蹄爭道狀，其中尤以海浪險狀，使人驚駭欲絕。……人不一人之狀不一狀，凡所應有無所不有。雖人有百手、手有百指，不能指其一端；人

122

有百口、口有百舌,不能名其一處也,觀止矣、蔑以加矣!……」

　　奇園的放映結束之後,「觀者至此,幾疑身入其中,無不眉
爲之飛、色爲之舞,忽燈光一明、萬象具蔑,……。觀畢、因嘆曰,
天地之間,千變萬化如蜃樓海市,……」。「嘆爲觀止」或可形
容中國早期電影觀眾,第一次接觸動態影像的觀影經驗;相較於
不到兩年前法國巴黎的公開放映、約一年半前美國紐約的首次放
映機投射映演,中國的觀眾同樣對於動態影像的逼真、「立體感」,
以及它如同現實生活的「動態」經驗,感到無以名狀、歡欣不已。

　　若以 Gunning 將西方早期電影視爲一種「吸引力電影」的觀點
看來,中國早期電影的觀眾同樣對此未曾遭遇的視覺感官經驗,
享受來自前所未見動態影像衝擊的震撼。他們觀影記述透露的也
不僅止於觀影當下的驚訝與雀躍。看完電影「夜闌燈爍、睡魔未
擾」,在脫離電影的直覺震懾效果之後,他們也將動態影像置於
一個更廣脈絡裡看待,嘗試揣測這個新鮮玩意對於既有表意象徵
或社會生活,可能帶來的衝擊或影響。〈味蒓園觀影戲記〉的續
篇試著將「電機影戲」的發明,歸諸於美國發明家「愛第森」,「此
人精研機學,從德律風推廣新義,早年曾制一留聲機」,後來更
因「舉可類推一隅而能三反,……,逐更有電機影戲之制」。● 接
著記述也將此「電機影戲」,理所當然地聯想到「照像之法」;

　　「大凡照像之法影之可留者,皆其有形者也,影附形而成,
形隨身去而影不去斯,已奇已如;謂影在而形身俱在,影留兒形
身常留,是不奇而又奇呼。……。今日一舉動之影,即他日一舉

動之影也，是不奇而又奇呼，此與小影放作大影，一影化作無數影，更得入室之奧矣」。

記述的作者承認對於「電機影戲」，「所聞崖略，……，平日未經寓目不敢揣以己意」，在與友人的談論中，他也以為此影戲或應以「快鏡（拍攝）無疑，且恐每戲不止一張」，或是「曾有閱者謂此影戲每僅一張，以機力旋轉之，自爾活潑靈動，若是二說併存，未知孰似，姑以獻疑可耳」。味蒓園觀影記述的作者，以及他的兩位友人，顯然把照相與電影混為一談，他們似乎不確定「影戲」到底是拍攝一張影片或是不止一張影片；他們確定的是「外洋新有一種照鏡，即所謂跑馬鏡，是喻其快也，雖風帆、飛鳥稍瞬即逝，取鏡向照百不失一」。●

相較於西方科技文明的發展，隨著十九世紀末電話（1876年）、留聲機（1877年）、汽車（1880-1890之間）等新興科技相繼問世；動態影像的相關科技包括伊斯曼（George Eastman）的柯達（Kodak）照像機，於 1889 年推出透明賽璐珞膠卷底片；帶動底片間歇停頓、前進的機械裝置，藉助於稍早發明的縫紉機（1846年）類似技術，以及像是 Eadweard Muybridge 的科學家或愛迪生的企業家的探究與推動，動態影像於焉問世；誠然，十九世紀末中國早期電影的觀眾，對於動態影像的技術原理，也僅能表達出基於照相經驗與認識的讚嘆。即便如此，記述作者與其友人對於西人的照像新法，認為「有能照全身四面者，並有能照五臟六腑者，將來直以醫學相表裡，其為體用更大」；「西人製一物、造

一器，必積思設想若干年，藝成之日，由國家驗準給憑、例得專利」
●，他們也因此以為「以影演戲，固為前所未見，然亦祇供人賞玩
而已」，進而思考著何以可有更大應用。他們繼而提議

「此種電機，國置一具，凡遇交綏攻取之狀、災區流離之狀，
則雖山海阻深，照像與封奏並上，可以仰邀宸覽，民隱無所不通。
家置一具，只須父祖生前遺照，步履若何狀、起居若何狀，則雖
年湮代遠，一經子若孫懸圖座上，不只親承杖履、近接形容，烏
得謂之無正用哉」。

對於西人將此照像新法應用於醫學，以及國家以專利制度鼓
勵研發表示感佩之外，他們也觸及影像的紀實功能；影像結合文
字，可作為國家施政、掌握民情或宣導政令的方法，影像之於一
般民眾，也可作為緬懷祖先、慎終追遠的媒介。

中國早期電影觀眾或許也如同 Gunning 所言，同樣對於動態影
像的呈現或展演活動本身，他們能夠親眼目睹動態影像的事實，
乃至於接觸新興科技的奧妙功效，都會是早期電影觀眾看賞電影
的最主要吸引力。無論如何，電影出現於西方萬花筒、照相或繪
畫幻燈片等視覺娛樂廣泛流行，歌舞劇院（vaudeville theater）、
遊樂園與馬戲團等大眾娛樂方興未艾，以及現代主義藝術風潮盛
行之際；早期電影在西方也勢必有其特定發展途經。味蒓園觀影記
述的作者看出「照像新法」（靜態攝影或動態影像），對於國家施
政、掌握民情或宣導政令的便利，英國藝術史學家 Lady Elizabeth
Eastlake，則認為照相是繼書信、簡訊或繪畫之後，人與人之間最

重要的溝通形式；它無所不在、沒有階級，所有人都可擁有，也因此是一種最民主的表達方式。記述作者確信影像的紀實功能，強調透過照像人們可以緬懷祖先、實踐慎終追遠的美德；法國詩人波特萊爾（Charles Baudelaire）同樣聲稱照像強化了人們的精準記憶，並且能夠豐富旅行者的遊記、自然科學家的收藏圖書、秘書的紀錄保存，進而滿足所有專業人士對於絕對精準物證的需求。●「機械複製影像」在西方的出現，● 它們被視爲一種新的表達媒介、促進社會的民主化的動力，甚或各種技能朝向專業化發展的工具；電影來到中國，它們可能作爲國家治理、社會控制的手段，也可成爲強化從子孫到祖宗的家庭倫理；電影來到中國勢必也將經歷一段文化融合的過程。●

核心至邊緣的擴散模式

盧米埃公司的《工廠下班》或《火車進站》、倫敦動物園的《老虎》或巴薩隆納的《輪船卸貨》，將「世界搬到我們的眼前」；梅禮葉的《月球之旅》可能開啓電影敘事的雛型，他更強調的則是展現片中的「舞台效果、巧妙戲法，以及精心設計的繪畫式場面」。這些早期電影中展現鮮活外在現實、奇風異俗或巧思幻想的特色；對於 Gunning 而言，正是稍後歐洲興起實驗性前衛電影的激勵；另一方面，對於 Musser 而言，反而

是揭露早期電影發展中的映演商或巡迴放映師，積極介入電影
的放映過程，強調電影製作「第四面牆」的創意作用，也因此
逐漸發展成爲好萊塢片廠的「制度化再現模式」。● 如何引起
其他既有藝術形式的熱情投入，開拓了多樣實驗性、前衛性的
影像創作，● 乃至於動態影像逐漸演變成爲具有敘事功能的風
格化樣貌，大致可以是西方早期電影發展的演進脈絡。● 電影
來到中國，它面臨的是中國既有的文化生活、休閒娛樂型態與
社會價值體系；中國人開始拍攝電影，電影在西方的歷史已經
開始。

　　老生常談是這麼說的，中國最早嘗試拍電影是在西元 1905 年
的秋天，北京琉璃廠的豐泰照像館創辦人任景豐，從一名在東交
民巷開設洋行的德國商人處，購得一部法國製造、木殼手搖攝影
機與底片，開始拍攝影片。他拍攝的第一部影片，即爲京劇《定
軍山》中的幾個表演場面，自此這個拍攝事件，也成爲中國電影
的開始，中國電影的歷史於焉誕生。● 豐泰照像館接著又拍攝了
《青石山》、《艷陽樓》、《收關勝》、《白水灘》與《金錢豹》等，
京劇中的表演片段，直到 1909 年因爲照像館遭受火災而終止。這
些今天早已無緣觀賞的影片，據說曾於北京大柵欄的大觀樓戲院、
安東市場的吉祥戲院放映過，「有萬人空巷來觀之勢」。●

　　對於中國第一次拍攝影片的事件，除了豐泰照像館的任景豐，
以及拍攝對象京劇演員譚鑫培的歷史地位之外，這個第一次拍攝
的可能，直接仰賴的德國洋行、法國攝影機與底片，或許對於中

國電影的開始，具有同樣重要的歷史意義。對於幾個掌握電影科技與人才的主要歐美電影國家之外，其他國家電影的開始也勢必仰賴外來的支援與協助。中國早期電影的開始，如同大多數的「非西方」電影國家，它們也大多數在動態影像出現的兩、三年之間，從外來的西方巡迴放映師第一次看到電影，進而嘗試自己拍電影。

　　盧米埃公司的攝影師 Alexander Promio 於 1897 年來到以色列的耶路撒冷放映與拍攝影片，英國出生的以色列攝影師 Rosenberg，在 1911 年拍攝了第一部影片《巴勒斯坦的第一部影片》（*The First Film in Palestine*）。盧米埃公司的攝影機操作員 Marius Sestier 於 1896 年的七月七日至八月十五日，在印度孟買的 Watson's Hotel 與 Novelty Theater，連續放映影片，印度攝影師 Save Dada 於 1899 年拍攝了摔角表演與馴猴表演，兩部該國最早的紀實影片。南韓引進電影的開始眾說紛紜、莫衷一是；有說是 1897 年在漢城（今首爾）的一座中國倉庫第一次放映影片，或是甫於 1897 年宣告脫離中國的大韓帝國開國君主高宗，在 1899 年看過一部由一名美國人拍攝的朝鮮旅遊紀實片；南韓公認確切的第一次影片映演事件，則為載於報刊在 1903 年放映的外國菸草公司宣傳影片。馬來半島於二次大戰後，分別於 1957 年成立馬來西亞、於 1965 年成立了新加坡兩個新興獨立國家。馬來半島第一次的影片放映是在 1902 年，遲至 1933 年馬來西亞才出現本土製作的第一部電影，是由一家孟買電影放映機炭棒燈供應商、進駐於新加坡的分公司所拍製完成，導演為來自印度的 BS Rajhans，影

片劇情則是改編自阿拉伯民俗傳說 Laila majnun 的愛情故事；新加坡製作的第一部本土電影，是由劉景貝爲了新來中國移民所拍攝，完成於 1926 年的《新客》。法國的殖民地越南，二十世紀初的電影發展集中於法國人掌控的映演與發行，直到 1927 年已經擁有遍布南北各大城市的三十三家戲院網絡，主要放映法國與美國的西方電影，本土製作的第一部電影，是在法國技術人員的協助之下、遠送巴黎沖印、剪接，使得完成於一九二四年，改編自越南文學名著的《金雲翹傳》（*Kim Van Kieu*）。亞洲唯一未曾經歷殖民佔領的泰國，於 1897 年六月的十、十一、十二日連續三天，在曼谷的 Mom Chao Alangkarn Theater 放映了「來自巴黎精彩的 Cinematographe 生動影片」；● 泰皇拉瑪五世於 1897 年五月訪歐，隨行的 Sanbassatra 王子從巴黎帶了電影拍攝器材返回泰國，開始拍攝一些皇家慶典活動的影片，他的影片也在 1903 年由愛迪生公司籌畫，爲慶祝泰皇拉瑪登基十三年的紀念放映活動中映演。

早期電影以法、美爲中心的幾個歐美國家，藉由既有之殖民勢力，以及追求資本主義的市場擴張，電影活動的經驗快速地在兩、三年之間散布全球任何可能到達的地方。自此，大多數「非西方」國家電影史，總要以某年某月某日盧米埃公司或愛迪生公司的攝影機操作員，來到本國放映影片，並且從事拍攝紀實影片，作爲本國電影史的開端。西方國家的個人巡迴放映師接踵而至，主要展開影片放映、謀取利益，或也在當地進行拍攝影片，作爲日後販售映演的商品。幾年之後，這些國家也才開始嘗試自己製

作、拍攝影片。非西方國家第一次拍攝影片時，通常也以名勝古蹟、城市風光、歷史故事、民間歌謠或傳統戲曲，作為首次呈現電影銀幕的題材。

視覺化中國：
外來探索者、旅行家與攝影機操作員

中國電影的開始，大致也是在這樣的歷史發展脈絡之下發生；日本亦然。日本大阪貿易商荒木和一於 1986 年購得愛迪生公司的電影放映機 Vitascope；神戶企業家高橋信治於 1896 年十一月，引進美國愛迪生公司的電影放映機 Kinetoscope；翌年，法國盧米埃公司的 Cinematographe，也在 1897 年由日本商人稻畑勝太郎引進日本。● 盧米埃公司的操作員 Gabriel Veyre 取道加拿大於 1898 年十月抵達日本，在他停留日本將近三個月的時間裡，拍攝了十部有關日本藝妓、劍道與軍事操演的短片。● 日本人早在 1897 年即開始拍攝影片，這些早期的短片主要多為傳統歌舞伎與新派劇，並且受到廣泛的歡迎。攝影裝置技師出身的柴田常吉，於 1899 年執導了歌舞伎影片《紅葉狩》，這部由著名歌舞伎演員市川團十郎與尾上菊五郎表演的舞台化製作影片，通常也被視為日本製作的第一部電影。● 中國的《定軍山》之於日本的《紅葉狩》，豐泰照像館的任景豐之於攝影裝置技師的柴田常吉，中國來自德國的

攝影機與底片之於日本來自法國的攝影器材,中國的京劇之於日本的歌舞伎,著名京劇演員譚鑫培之於歌舞伎的市川團十郎或尾上菊五郎;對於非西方國家早期電影的發展,中國電影的開始並不特殊。

中國人自己拍攝電影從 1905 年的《定軍山》開始,如果這也是中國電影的開始,那麼這個歷史要到事隔八年之後 1913 年張石川與鄭正秋合作的《難夫難妻》,才得以再延續起來。一個國家的電影歷史,是該從看電影或拍電影開始,對於非西方國家而言,這個從開始就出現的斷裂現象,本身就是一個值得深思的問題。這個顯然與歷史書寫如何建構國族認同有關的複雜議題,我們暫且擱置一旁。● 1905 年之前與 1905 年至 1913 年之間中國電影發展的狀況,特別是那些來自外國的電影工作者,在中國投入電影拍製的經歷,如何可能形塑中國電影的開始,以及豐富中國早期電影史的思考,或許更值得我們進一步地探究。

盧米埃公司的操作員 Gabriel Veyre 於 1898 年底,在日本拍攝了將近十部短片,並於 1899 年二月至四月之間來到中國,這位走訪多國、經驗豐富的 Cinematographe 攝影機操作員,並未在中國進行拍攝或留下任何有關中國的影片。● 就在大約 Johnson 與 Charvet 在 1897 年七月下旬於上海天華茶園放映影片的時候,美國著名的旅遊攝影師 James Ricalton 也來到了中國。● Ricalton 何時來到中國、到了中國的哪些地方、在中國持續停留多長的時間,他是否如陳立所言於 1897 年的七月,持續十個晚上在上海的天華茶

園與遊樂園放映愛迪生公司的影片，1898 年的五月二十日在上海徐園放映一批愛迪生公司影片，目前都尚待釐清。● Ricalton 為美國著名旅行攝影家，他的代表作之一即為他在中國「義和團事件」前後，完成的攝影作品集《透視中國：義和團動亂期間的龍之帝國旅程》。● 至於他是否曾為愛迪生公司旗下的攝影師，或是在世紀交替之際，曾於中國拍攝任何動態影像，至今同樣尚待確切證實。●

　　相較於攝影家、旅行家與博物館專家的 Ricalton，同樣來自美國，也大約同時來到中國的愛迪生公司製片 James H. White 與攝影師搭檔 Frederick Blechynden，則為典型代表來自歐美核心電影生產國家的早期攝影師，兩人於 1898 年三月七日至三十一日來到香港，並且拍攝了七部短片。● White 與 Blechynden 兩人可說是愛迪生公司取得註冊專利 Vitascope 機型，最早的實踐與推動者之一。兩人主要以美國西岸為基地，拍攝從南到北、從杜蘭戈到西雅圖之間，內容包括城市景觀、遊樂場所、火車系列、大學校園、海岸風光等。這些作品的長度多半在三十秒至兩分半鐘之間，比較著名的包括洛杉磯街景 *South Springs Street, Los Angeles, Cal.*、三段系列的海水泳池遊樂 *Sutro Bath*、舊金山的漁人碼頭 *Fisherman's Wharf*、史丹佛大學 *Stanford University California* 等（以上作品皆完成於 1897年）。● 至於「海岸風光」的影片，White 與 Blechynden 於 1897年拍攝了當年航速最快的遠洋客輪 S.S. Coptic 的三段系列影片，其中最後一部 *S.S. Coptic Sailing*，我們看著輪船駛離三藩市港、即將

跨越太平洋，他們兩人也可能就是搭乘這班客輪來到中國。●

我們不確定 James Ricalton 是否拍攝任何有關「義和團事件」的動態影像，可以確定的是另一位美國人 Fred Ackerman 在此排外風潮逐漸消弭之際來到中國。Ackerman 在一九零零年代表「美國幕鏡與拜奧公司」（AB&B）在中國確實也拍攝了有關「義和團事件」的畫面，並且完成一部名為《第六騎兵隊進攻南門》（*Sixth Cavalry's Assault on the South Gate*）的事件重建影片，Ackerman 自己也在片中現身，● 贈與清朝和談代表兩廣總督李鴻章一部 Mutoscope 電影攝影機。● 稍後來到中國拍攝影片的是代表英國 Warwick Trading Company 的 Joseph Rosenthal，隨著殖民戰爭相繼於非洲與亞洲的爆發，Rosenthal 的拍攝工作至今看來，可謂最早的戰地記者了。他在 1897 年正式投入專業攝製，兩次遠赴南非拍攝「布爾戰爭」。Rosenthal 於 1900 年的八月被公司派遣來到亞洲，所經之處包括中國、菲律賓、澳洲、俄國、印度等地。● 他來到中國「義和團事件」已經平息，轉而到了菲律賓拍攝「美西戰爭」（1898）引發的一些零星戰事，在俄國（中國）拍攝了「日俄戰爭」（1904-1905）；Rosenthal 雖然錯失拍攝「義和團事件」的戰爭場面，他在中國走訪北京、上海，至今留下了最早紀錄上海南京路的珍貴紀實影像《上海南京路》。●

布洛斯基的憧憬：從紀錄戲曲到影像敘述

直到 1913 年鄭正秋與張石川完成劇情片《難夫難妻》之前，外國攝影師來到中國旅行，並且拍攝紀錄的人士，還有美國著名旅行家 / 攝影師 / 演講家 Burton Holems。他協同攝影師搭擋 Oscar Depue 攜帶改裝的法製高蒙攝影機，於 1901 年一月來到北京，他們在美國軍隊的保護之下，拍了最早的一批紫禁城動態影像畫面。● 義大利人 Enrica Lauro 到達上海開設戲院，他買了一部德製 Ernemann 攝影機開始拍攝影片，不僅供應本地放映、也作為外銷。Lauro 的重要影片包括《上海第一輛電車行駛》（1908）、《西太后光緒帝大出喪》（1908）、《上海租界各處風景》（1909）、《強行剪辮》（1911）等。● 大約 Lauro 在中國進行拍攝重大事件紀實、都市風光或奇風異俗之際，法國百代公司的「我們紀錄全球」（We Cover the World）系列影片，固定派駐一名攝影師在中國，1907 年至 1909 年間拍攝片段包括運河、廣東的河上人家、北京的京劇表演與街景等。● 直到一次大戰（1914）之前，來到中國拍攝影片的外國人士，大致可以是代表西方主要電影國家製作公司的攝影機操作員，諸如法國盧米埃公司的 Gabriel Veyre、美國愛迪生公司的 James H. White 與 Frederick Blechynden 與 AM&B 公司的 Fred Ackerman，以及代表英國 Warwick Trading Company 的 Joseph Rosenthal；再者即為像是曾任教職的旅遊家 / 攝影家 James Ricalton，以及以演講為專業的旅遊家 / 攝影家 Burton Holems 與其

搭擋 Oscar Depue。他們所拍攝的影片，主要都以豐富各自公司的出品片目，透過販售或出租拷貝營利，或是由於個人的專業興趣，紀錄異國風光或生活習俗；對於中國而言，如同十九世紀中期以後的照像，● 無論它們是如何透過特定的技術實踐視覺化中國，他們也為中國留下最早的動態影像史料。

從代表公司的 White 到獨立旅遊家 Holems，西方早期來訪中國的攝影師，多數都是蜻蜓點水、走馬看花般地停留，短期如盧米埃公司的 Veyre 不到四個月，較長時間則是愛迪生公司的 White 與 Blechynden，也大約一年左右。他們的來訪多數也以中國為其「遠東之旅」的路經之地，盧米埃公司主要派遣 Veyre 赴日拍攝的任務，他稍後轉來中國、再訪法屬殖民地越南之後返法，旅遊家 / 攝影家 Holems 對於日本文化情有獨鍾，也是從橫濱來到香港、轉進中國，Rosenthal 雖然錯失拍攝「義和團事件」的戰爭場面，他為中國留下了珍貴紀實影像《上海南京路》之後，繼而走訪菲律賓、澳洲、俄國、印度等地。他們來到中國主要到訪之處也多以像是上海、廣州的通商口岸城市，或是「義和團事件」前後、列強駐華使節所在地的北京。最後，他們所拍攝的影片，多屬片長一分鐘左右，像是《香港街景》、《西太后光緒帝大出喪》與《上海南京路》的旅遊影片（travelogue）或紀實影片（actuality）；或是由於「美西戰爭」引起廣受歡迎的重建事件（reenactment）戰爭時事片，● 以及「義和團事件」引發西方排華風潮所拍攝的仇視、貶抑華人影片，● 兩股西方電影風潮的影響下，完成的像是 Fred Ackerman

的《第六騎兵隊進攻南門》、Rosenthal 的「日俄戰爭」時事片《俄羅斯萬歲》（*Vive la Russie!*，1905）等，片長大約在三分鐘左右的短片。

直到一次大戰結束（1918）之前來到中國駐留較長時間，並且展現意圖在中國開創電影事業的外國人士，除了早在 1903 年即於上海建立起固定放映活動的西班牙人 Antonio Ramos，以及同樣專注於映演事業，並且兼營拍攝與製片的義大利人 Enrica Lauro 之外；來自美國的布洛斯基第一次踏上中土是在 1905 年，自此的十幾年之間數次往返太平洋兩岸，直到 1916 年離開中國，進而對於中國電影的拍攝與製作產生巨大的影響。

根據一份描述布洛斯基一生事蹟的文獻〈上帝的國度〉，● 猶太裔俄籍的布氏童年時期因家庭貧困，從小即在馬戲團充當雜役，稍後因緣際會跳上國際貨輪擔任機房添煤助手，並且來到美國紐約。布洛斯基從而穿梭於俄國、日本與中國之間、致力於民生物資的跨國貿易，生意起伏不定，轉而投入眼看逐漸興盛的大眾娛樂電影事業。他第一次接觸電影事業，大約是在「舊金山大地震」（1906）不久之後，美國「五分錢戲院」蓬勃發展之際（1905-1907）。他參與友人經營的「五分錢戲院」，並且自己在舊金山開設了一家「五分錢戲院」，稍後並擴展至波特蘭與西雅圖。由於競爭激烈的市場無利可圖，布洛斯基於是到紐約採購了一些影片與放映器材，成立了自己的電影公司，再次前往中國闖蕩。

布洛斯基相較於 Ramos 或 Lauro，後者兩人在中國電影事業發

展，零星觸及拍攝與製作之外，主要投入戲院經營與電影映演；布洛斯基在 1909 年再度來到中國，起初在上海經營戲院，● 也嘗試在大城市之外的內陸地區放映影片，然而都不成功。1912 年中布洛斯基三度造訪中國，他在行前的一個專訪中說道：「當下中國動盪不安局勢終將平息之時，中國將會是一個從事電影工作者的富饒大地」；● 令人遺憾的是，1912 年至 1916 年之間，奔波穿梭於舊金山、橫濱、香港、上海之間的布洛斯基，終了還是沒能看到他所熱切期待的一個承平中國。

布洛斯基在 1912 年五月接受美國電影專業雜誌 *The Motion Picture World* 專訪，當時的名片是「綜藝電影交易公司、檀香山分部」（Variety Film Exchange Company, Honolulu）的負責人，這家以他父親 Jacob Brodsky 註冊登記、成立於舊金山的公司，據他所說分支機構遍及檀香山、橫濱、東京、海參崴、哈爾濱、上海與香港。時年三十二歲的布洛斯基，來到紐約主要是採購大量影片，並且計畫將走訪馬尼拉、新加坡、爪哇與加爾各答拓展業務。至此，我們大約可以看出，布洛斯基在美國「五分錢戲院」蓬勃發展、生意興隆之際投入電影事業，然而映演劇院/戲院的逐漸提升、各大電影公司的激烈競爭，以及稍後劇情長度影片的蔚爲流行，● 都使身爲獨立片商的布洛斯基無所發展；另一方面，他企圖拓展亞洲的電影映演事業，在日本遭遇不友善的排外投資環境，在中國內地因爲不通民情而難以施展，● 在上海則有英、美大型公司支援的發行掌控，或是如同 Ramos 與 Lauro 的既有映演勢力，布洛

斯基躋身中國映演事業顯然困難重重。布洛斯基與大多數參與中國早期電影開創的外國來華電影工作者不同，他的映演事業可能少有斬獲、遭遇挫敗，然而他也轉而致力於電影的拍攝與製作，進而成就了一部，眾多中國早期電影的短暫社會生活、民情風俗、旅遊風光或時事紀實無法匹敵，影片長達一個半鐘頭的紀錄片《經巡中國》，● 並且在香港與上海成立製作公司，直接或間接推動了中國拍電影的開始。

布洛斯基在紐約暢談自己的亞洲經驗之後，隨即帶著採購影片與放映器材從舊金山出發，1912 年的七月於夏威夷檀香山，或是處理「綜藝電影」的業務推展，九月離開檀香山再度前往亞洲。我們大致可以猜測布氏在 1912 年底來過香港，可以確定 1913 年六月至七月之間在香港停留大約一個月，直到八月初返抵舊金山。三個月之後的十一月初，布氏協同延聘自紐約的攝影師 Roland F. Van Velzer，由舊金山出發，經檀香山並於當年十二月中來到香港。● 現在看來，布洛斯基在 1913 年兩次造訪香港，年中的一次除了著眼於他的電影發行事業之外，或許也開始興起製作與拍攝電影的念頭，進而結識香港新劇人士羅永祥、黎民偉與黎北海等，並於 1913 年開始籌備，1914 年完成「香港第一部劇情片」。● 就在完成他的首部商業劇情片之後，布洛斯基於 1914 年十一月二十七日在香港正式登記成立「綜藝電影」的分支機構「華美電影公司」（China Cinema Company Ltd.），作為他在香港製作與發行電影的基地。●

　　我們可以這麼斷定，布洛斯基在 1912 年中到 1916 年初，忙碌穿梭於紐約、舊金山、檀香山、橫濱、香港與上海之間，期間大部分的時間，可能都是在中國停留。紐約電影專業雜誌 *The Moving Picture World* 1915 年四月十五日一篇名為〈影戲在中國〉的專訪，它的副標題即為「布洛斯基第六度返美，談論改善中的中國電影狀況」。他談到在中國開辦「綜藝電影」的分支之外，仍然維持他在 1912 年的看法，對於中國電影未來前景抱持樂觀與期望，尤其他獲得多位留美華人的支持，期許共同合作開創製作促進中外文化交流，增進彼此瞭解的國際電影。● 他在 1916 年一月二十五日離開上海，兩個月後返抵舊金山，繼而接受紐約 *New York Tribune* 的專訪。● 這篇由美國著名舞台劇作家 George F. Kaufman 所寫的訪談報導，對於中國人膜拜祖先、盲目迷信、落後無知，充滿貶抑與嘲諷，並且再次重覆強調布洛斯基運用「雇請觀眾」的迂迴伎倆，招引中國百姓對於電影的好奇，買票進戲院觀賞電影。除此之外，文中轉述布氏聲稱自己在中國從南到北，從城市到鄉村掌控八十幾家戲院，他的公司並且有一個由四位中國顯貴所組成的顧問團。他在上海與香港分別擁有設施完備的攝影棚，每週能夠產出一部電影，以供應旗下的龐大院線；位於上海較具規模的攝影棚常備演員高達三百人之多，出品包括一部藉助中國政府支援六萬軍隊拍攝完成，片長十二本（12-reeler）的《西太后》（*The Empress Dowers*）。● 無論 Kaufman 或因西方社會的排華氛圍而語帶嘲諷，或是布洛斯基描述自己在中國電影事業經

營發展的明顯誇大不實，這篇報導附有三張電影劇照，其中之一即為《不幸兒》（*The Unfortunate Boy*）；至此，《西太后》與《不幸兒》也聯繫起中國早期電影製作上海重鎮的起源。

「前清宣統元年（西歷 1909 年）美人布拉士其（Benjamin Brasky）在上海組織亞細亞影片公司（China Cinema Co.）攝製《西太后》、《不幸兒》；在香港攝製《瓦盆申冤》、《偷燒鴨》。……民國二年（西歷 1913 年）美國電影家依什爾為巴黎馬賽會，來中國攝影戲。張石川、鄭正秋等組織新民公司，由依氏攝了幾本錢化佛、楊潤身等十六人所演之新戲而去。」；這段由程樹仁在 1927 年《中華影業史》（《中華影業年鑑》）有關中國早期電影的陳述，經由程季華、李少白與邢祖文編著之權威著作《中國電影發展史》之引用與深遠影響，至少直到二十世紀結束之前，電影史學界也未曾出現些許質疑。直到 2001 年布洛斯基在中國與日本的跨國電影事蹟，以及拍攝影片與相關史料的逐漸出現；● 程樹仁將近九十年前的陳述、從歷史時間、人物名字、公司名稱到拍攝影片，都開始受到重新檢視、進而動搖。

至少根據前述布洛斯基在 1912 年至 1916 年之間的幾次專訪報導，我們可以確定布氏在 1912 年之前已經具有相當中國經驗。他曾於 1905 年在上海經營戲院，他深入內地從事巡迴放映的地方可能在蘇杭一帶；● 他除了努力嘗試在中國發展映演與發行之外，最早可能在 1912 年底開始投入拍攝紀錄片；至於他涉入製作劇情商業電影或在香港與上海成立公司，都是 1913 年之後的發展。布

洛斯基在香港電影事業的事蹟,他催生了香港第一部劇情短片《莊子試妻》的史實,大致已經得到證實。有關他與上海電影製作的興起,或是他是否間接促成中國第一部劇情短片《難夫難妻》(1913)的完成;關鍵之處即在於他是否即為 1909 年或 1913 年在上海成立了「亞細亞影片公司」或「亞細亞影劇公司」的「美商」;⦿ 直到今天,中國早期電影史對於這個問題仍然存疑。⦿ 即便如此,布洛斯基在 1912 年底到 1915 年底、完成的旅遊紀實影片《經巡中國》,已經直接說明他在這個期間活躍於中國大江南北的事實,特別是我們可以確定在 1913 年至 1914 年之間拍攝的上海片段。布洛斯基在香港拍攝紀實影片,結識當地黎民偉、黎北海等人組成的「人我鏡劇社」,製作拍攝了《莊子試妻》,稍後接著成立「華美電影公司」;他在上海、我們大致也可推斷依循著同樣的模式,在拍攝《經巡中國》的同時,成立「亞細亞影片公司」嘗試尋求上海新劇人士張石川、鄭正秋等組成之「新民社」的合作,雖然遭遇挫折而放棄,⦿ 但是卻也間接促成中國拍攝了第一部劇情短片《難夫難妻》。

　　民國成立之後緊接著爆發的「二次革命」(1913)上海戰事與第一次世界大戰(1914),社會的動盪與膠片進口的中斷,都可能造成「亞細亞影片公司」因而無法持續經營,布洛斯基企圖在中國發展劇情片製作的事業壯志未酬。有關布洛斯基對於早期中國電影的貢獻,我們可以確定他的一些作為,我們也大致可以推測他很可能與其他幾件重要事件有著密切關係。中國最早的紀

實影片之一、紀錄辛亥革命的《武漢戰爭》（1911），透過上海雜技幻術家朱連奎邀請洋行「美利公司」，「籌集巨資，聘請攝影名家，分赴戰場，逐日攝取兩軍真相」，完成這部新聞紀實的珍貴影片。●《武漢戰爭》中的紀實片段，稍後重新剪輯、並混合以拍攝重建事件片段的技法完成了《中國革命》，並於美國宣傳上映。●「二次革命」期間的 1913 年七月，上海戲劇工作者參與行動，支援「亞細亞影戲公司」拍攝了時事紀實影片《上海戰爭》，並於同年九月下旬與《難夫難妻》在上海映演，本片也可能稍後由布洛斯基「攜歸美國」。●

　　「歐洲市場再加上中國市場，對於所有國家的電影製片而言，那將是一個大有可為的生意，特別是對於美國的電影工作者而言，因為美國電影最受中國觀眾的歡迎」，● 布洛斯基在一百年前的 1915 年如是說道。他也確實努力貢獻了《武漢戰爭》、《中國革命》、《上海戰爭》、《難夫難妻》、《莊子試妻》與《經巡中國》；它們涵蓋了早期電影，或是「前好萊塢時期」動態影像創作的主要形式，從旅遊片、紀實片、紀實與重建事件戰爭片到劇情片。其中《難夫難妻》與《莊子試妻》，分別間接或直接發動了上海與香港，兩個民國時期華語電影的電影重鎮；《武漢戰爭》與《上海戰爭》為中國早期重大歷史事件留下動態影像史料；《中國革命》與《經巡中國》在美國映演也引起廣泛迴響。

中國早期電影的再脈絡化

　　有關中國開始「看電影、談電影與拍電影」的問題，明顯地可以被視為有關電影史的議題，特別是有關中國電影早期發展的論述。歷史的問題，最重要的是我們可以從那一特定角度處理過去人物或事件的問題，也就是研究觀點的問題。我們在處理的是一個有關中國電影如何開始的問題，然而電影是從西方開始、傳入中國，就中國電影的開始而言，電影來自西方的歷史事實當然無法動搖。大部分非西方國家的電影史，也總以記載哪年、哪月、哪日來自美國、法國、英國或義大利的巡迴放映師，在耶路撒冷、大阪、孟買或布易諾斯艾理斯放映電影，於是開啟了以色列、日本、印度或阿根廷的電影歷史。中國電影大致也是這樣的開始；然而布洛斯基的出現，或許可以藉著探究他的事蹟，讓我們能夠更具體地勾勒出像他這樣的西洋單幫客，為何、又如何能夠在二十世紀初穿梭於太平洋兩岸之間，不僅拓展自己的電影事業，同時又促成中國電影的開展。我們的期許在於試圖清楚、詳盡地描述這些在中國電影初期來到中國拓展電影事業的外來電影工作者，以及他們如何成就映演、拍攝、製作電影的事蹟，歸結為一個早期西方電影經驗擴散傳布亞洲的模式；這是一個不同於西方電影開始的經驗，一個中國電影，抑或一個華語電影開啟的特有經驗。

　　最後，我們對於中國的歷史研究，這些面對過去人物或事件的探究工作，最終不僅是要提供對於過去的一個啟發性見解，更

重要的是在於提供我們觀察自己當下處境的嶄新視野，一個能夠引發檢視當下狀況的積極對話動力。如前所述，這些或是大型機構派遣的操作員，或是跨洋過海的投機單幫客，他們在中國從事電影事業的相關工作，大致發生於一次大戰之前；至此，對於這個歷史事實：我們現在所認識的「電影」，與其相關之美學、產銷、映演、觀賞到評論等的相關制度，大致要到一次大戰結束之後才逐漸形成，也促使我進一步思考這個歷史議題，如何能夠與當下情境相提並論。大約十幾年前，美國一本討論數位科技對於電影創作衝擊的專書《我們所認識電影的終結》，這個聽來有些聳動的書名，它所指的「我們所認識的電影」，大致也就是一九一零年代末期，美國好萊塢電影產業開創、發展至今的電影。因此，我們或許可以這麼看，動態影像承繼靜態的照相於十九世紀末出現，直到一次大戰之前的發展，以及 1990 年初期電影製作積極引進數位科技至今的發展，都可被視為「我們不太熟悉的電影」；更貼切地說，這是兩個動態影像或電影，充滿多重可能發展的時代；就學術探究而言，它們也敦促著我們必須尋求「電影之外」，包括國際情勢、社會狀態、歷史情境、科技創新到文藝思潮複雜層面，一個更廣脈絡的解釋架構。

歷史在重覆自身，歷史當然也在演變。布洛斯基終究還是未能實現他的「中國電影夢」，他也沒能看到心目中的電影強國。他的《經巡中國》可以被視為動態影像出現二十年左右，一個逐漸發展形成的特定電影形式；數位科技衝擊電影創作趨勢至今二十

年的發展，「數位電影」會將我們所熟悉的電影，帶向什麼樣貌，我們也難以預知。布洛斯基百年之前來到中國，之於 Christian Bale 參與張藝謀的《金陵十三釵》（2011）演出，或是美國派拉蒙片廠結盟中國北京 DMG 娛樂公司，共同製作《鋼鐵人 3》（2013）超級大片，說明的是中國電影的歷史發展，不僅是在當下、可能在她最早的開始，或許都應該嘗試將其置於更寬廣的跨國情勢脈絡裡檢視之。

● 盧米埃公司在這十年之間拍攝的影片，其中十八部遺失不存，其他一千四百零五部影片都已經由法國國家電影中心（Centre national cinema，CNC）於一九九零年代主導的修復計畫，全部完成數位化保存。聯合國科教文組織（UNESCO）於 2005 年，將這批電影登列為其「世界的記憶」名冊。參閱盧米埃公司片目網站 http://catalogue-lumiere.com/，2013/8/19。

● 盧米埃公司稱這批人為它所生產 Cinématographe 攝影機/放映機的「操作技師」（operator）。早期電影要到 1910 年左右，電影公司才以特定演員作為宣傳的重點；譬如 Biograph girls 指的是 Biograph 製作、出品影片中的女演員 Florence Lawrence 和 May Pickford，更何況幕後技術人員。電影製作的產業分工都要到好萊塢片廠建立之後，才逐漸朝向制度化發展。

● 法國百代公司（Pathé Frères company）成立於 1896 年，它在 1902 年取得盧米埃公司電影的版權。百代也發展自己的攝影機 Pathé camera，論者曾經估計 1918 年之前，大西洋兩岸拍攝的所有影片，百分之八十是以其攝影機完成製作。百代從 1906 年開始，積極於歐美各大城市設立代理公司銷售影片，收購與建立固定戲院；今天看來，它是好萊塢片廠出現之前，全球已具掌握電影製作、發行與映演垂直整合規模的唯一大型公司。參閱喬治・薩杜爾著《世界電影史》，中國電影出版社，1995。

● 盧米埃兄弟 1895 年十二月二十八日在巴黎第一次公開放映影片，這次映演的十部不到一分鐘的短片，《火車進站》並未包括其中，雖然德國作家 Hellmuth Karasek 言之鑿鑿地形容影片放映當下觀眾的反應。本片第一次公開放映是在 1896 年的一月，參閱 Martin Loiperdinger,

"Lumiere's Arrival of the Train: Cinema's Founding Myth," *The Moving Image,* 4:1, Spring, 2004, pp.89-118.

- 節譯自 "Edison's Vitascope Cheered: 'Projecting Kinetoscope' Exhibited for the First Time at Koster & Bial's," *New York Times*, April 24, 1896, p.5。就其描述放映影片似乎是彩色影片,若然,也會是手繪塗色於正片的技巧。程季華誤以爲這場映演是在 1895 年的四月二十三日,參閱程季華,頁 6。若就動態影像攝影而言,愛迪生的 Kinetograph 攝影機、搭配他的 Kinetoscope 放映機,早於 1893 年已經推出問世;若就公開映演(多人一起觀賞)活動,公認還是大約四個月前,盧米埃兄弟在巴黎的第一次映演活動。

- 詳情請參閱 Roland Barthes, *Camera Lucida: Reflections on Photography*, Farra, Straus and Giroux, 1981,以及許綺玲譯〈機械複製時代的藝術作品〉,收錄於《迎向靈光消逝的年代》,臺灣攝影,1998。

- Tom Gunning, "The Cinema of Attraction: Early Cinema, Its' Spectator, and the Avant-Garde", Thomas Elsaesser and Adam Barker ed., 1992, pp.56-62.

- 嚴格來說,這兩部早期劇情短片,都是以若干「場景」(scene)組合而成,這個時候的電影技巧尚未出現經過剪接,最後呈現於完成作品之中、一段連續影像的「鏡頭」(shot)。這兩部影片都能在 YouTube 網站取得觀賞。

- 參閱程季華等,頁 10-11。

- 早期電影的膠片以硝酸鹽爲基底,極易在放映機發熱時自燃,釀成火災或爆炸。法國 1897 年一個慈善機構在巴黎舉辦的一場電影映演,電影放映中發生火災,造成包括許多兒童、總計一百四十幾名人員罹難喪生的慘劇。參見 DVD, David Gill and Kevin Brownlow, *Cinema Europe: The Other Hollywood*, London: Photoplay Productions,

1995。

● 節譯自 Sanderson 訪談，陳立引自 *Motion Picture World*, Aug. 14, 1920.

● 參閱布洛斯基訪談，*Motion Picture World,* May,18, 1912。依據布氏有關這部影片的描述，看來有可能是 Edwin Porter 的《火車大劫案》。

● 中國二十世紀初期電影產業化或制度化的文化背景，亦可參閱鍾大豐作 "From Wen Min Xi (Civilized Play) to Ying Xi (Shadowplay): The Foundation of Shanghai Film Industry in 1920s", *Asian Cinema*, Vol.9, No.1, Fall 1997.

● 有趣的是，梅茲正是以法國第一次公演《火車進站》，觀眾如何驚慌失措、拔腿而逃的案例（傳說），說明銀幕世界提供我們建構「想像的現實」，參閱 Christian Metz, *Film Language: A Semiotics of the Cinema*, Oxford University Press, 1974.

● 參閱鍾大豐，同●。

● 這些影片包括：1.《沙皇抵達巴黎》（*The Arrival of the Czar in Paris*，不詳，1896）、2.《露易富勒的蛇舞》（*Loie Fuller's Serpentine Dance*，不詳，1896）、3.《馬德里街景》（*Street Scene in Madrid*，Alexander Promio，1896）、4.《西班牙舞者》（*Spanish Dancers*，Alexander Promio，1896）、5.《騎兵隊通過》（*Passing of Cavalry*，Alexander Promio，1896）、6.《摩爾人舞蹈》（*Moorish Dance!*，不詳）、7.《特裡比的催眠場景》（*Hypnotic: Scene in Triby*，不詳，1897）、8.《佈雷、農夫之舞》（*La Bourree, a Peasant's Dance*，不詳）、9.《戰神廣場的蘇丹人》（*Sudanese at the Champs de Mars*，不詳）、10.《印度短棍舞》（*Indian Short Stick Dances*，不詳）、11.《擊劍之睹：Pini 對抗 Kirschoffer》（*Fencing Bet: Pini and Kirschoffer*，不詳）、12.《沙皇訪問凡爾賽宮》（*The Czar going to Versailles*，Alexander Promio，

1896）、13.《拳擊之睹：Corbett 對抗 Mitchell》（*Boxing Bet: Corbett and Mitchell*，不詳）、14.《受困的驢子》（*A Donkey in Difficulty*，不詳）、15.《西亞的一場私刑》（*Lynching Scene in Far West*，不詳）、16.《小傑克與大荷蘭妹》（*Little Jack and the Big Dutch Girl*，不詳）。這份片單中譯片名主要參考李道明翻譯，本文略作些許更動之外，並加附拍攝年分與已知攝影師。參閱李道明作，〈十九世紀末電影人在臺灣、香港、日本、中國與中南半島間的（可能）流動〉，黃愛玲編，《中國電影溯源》，香港電影資料館，2011，頁 126-143。

- 參見網站 http://catalogue-lumiere.com/，2014/8/19。

- 參閱 David Bordwell，pp.31-32.

- 根據 Sanderson「中國戲院有限公司」的戲院經營分類，天津的蘭心大戲院顯然屬於外國觀眾光顧的戲院，天華茶園則會是「中國人的場子」；前者門票為大人兩塊美金、小孩一塊美金，後者分為「頭等坐位五角、二等坐位四角、三等坐位兩角、四等坐位一角」。

- 黃德泉指出上海《新聞報》刊載有關味純園映演觀感的日期為六月十一日與十三日，八月十六日的《新聞報》載有天華茶園的觀影感想；程季華提到在奇園的一場映演活動，它的觀影記述則在九月五日的《遊戲報》出現。參閱程季華，頁 7-9，以及黃德泉作〈電影初到上海考〉、《電影藝術》2007 年第 3 期，頁 102-109。

- Maurice Charvet 於當年四月至五月間，在香港市政府的聖安德魯廳（St. Andrew Hall）放映一批盧米埃公司的 cinematographe 影片，其中內容包括「沙皇來到巴黎、法國騎兵隊行進等，以及一些來自世界邊緣地方的零星影像」，這段出自香港 1897 年四月二十六日 *China Mail* 的描述，顯然吻合 Johnson 與 Charvet 合作，稍後在於六月二十六日與二十八日於天津蘭心大戲院與七月二十七日於天華茶園，兩場放映影

片的內容。參見❶，並參閱羅卡與 Frank Bren，頁 6。

❶ 盧米埃公司與愛迪生公司出品影片，可參見 DVD *Landmarks of Early Films, Vol. 1 & 2*, Image Entertainment, 1997；另可參見 YouTube 收集一百九十部愛迪生作品的網站頻道 Media Reborn: https://www.youtube.com/playlist?list=PLUoX7U4aT1PNNlfmcMu80p95ggs3GULqG，2013/12/24。

❷ Robert W. Paul 的重要性與其作品，參見 YouTube 網站：https://www.youtube.com/watch?v=Fz79-O0lXTQ，2014/08/29。

❸ 電影於 1895 年底公開映演之後，很快成爲一種大眾娛樂形式，相當程度受到社會道德的規範；靜態影像的拍攝與展覽，大致還被視爲「藝術創作」的領域，因此我們還能看到「電影前史」時期，一些裸男或裸女的動態攝影作品。

❹ Eadweard Muybridge 於 1883 年至 1887 年之間與賓州大學（University of Pennsylvania）合作進行探究動態攝影的「賓州計畫」（Pennsylvania Project），稍後發明了 Zoopraxiscope 動態影像放映機，並且發表許多動態攝影作品。Muybridge 事蹟與作品，參見 YouTube 網站：https://www.youtube.com/watch?v=3sRwzbTz0_8，2014/2/21。

❺ Charles Musser, "Rethinking Early Cinema: Cinema of Attractions and Narrativity," in Wanda Strauven ed, *The Cinema of Attractions Reloaded*, Amsterdam University Press, 2006, pp.389-416.

❻ Charles Musser, *The Emergence of Cinema: the American Screen to 1907*, Charles Harpole, *History of the American Cinema, Vol. 1*, University of California Press, 1994, p.193.

❼ Charles Musser and Carol Nelson, *High-Class Moving Pictures: Lyman H. Howe and the Forgotten Era of Traveling Exhibition, 1880-1920*, Princeton

University, 1991.

● Musser 有關早期電影藝術發展重要貢獻者 Edwin Porter 的研究，即指出在轉爲導演之前曾爲電影放映師的 Porter，實際上已經在從事電影剪接的工作。參閱所著 *Before the Nickelodeon: Edwin S. Porter and the Edison Manufacturing Company*, University of California Press, 1991。

● 同前●，黃德泉引於〈電影初到上海考〉；原文並未斷句，本文轉引並增添標點符號。

● 一般戲院映演的 35 毫米（35mm）拷貝一本的標準長度爲一千英呎（三百公尺）；這個長度的片長時間約爲十一分鐘（有聲影片，每秒二十四格的速度）。默片時期的放映速度尚未標準化，大致以每秒十六格至十八格不等的速度放映，放映時間比較長些。

● 參閱前●，頁 108。

● 參閱葉龍彥著《日治時期台灣電影史》，台北：玉山社，1998，頁 184-194。美國早期電影著名巡迴放映師 Edwin J. Hadley 以芝加哥爲其基地，遊走中西部推展電影放映；Hadley 一般的放映活動，除了影片放映之外，還包括合唱以及他自己的現場表演有關影片的獨白；參閱 Douglas Gomery, *Shared Pleasure: A History of Movie Presentation in the United States*, The University of Wisconsin Press, 1992, pp. 11-12.

● 同●，Douglas Gomery, pp. 3-17.

● 同●，黃德泉〈電影初到上海考〉。

● 「德律風」：英文 telephone 之音譯，即爲今之電話。

● 美國攝影師 Eadweard Muybridge 於 1883 年至 1887 年之間與賓州大學合作進行探究動態攝影的「賓州計畫」，拍攝對象即爲奔馳的馬，同前●。大約同一時期法國生理學家 Etienne Jules Marey 則以「攝影槍」從事對於飛禽動物快速動作的研究，參閱廖金鳳譯，《電影百年發展

史》（上冊），頁 30。

● 此處所稱「有能照全身四面者，並有能照五臟六腹者」，或應指與電影的問世同時，德國科學家倫琴（Wilhelm Rontgen）於 1895 年底正式發表的 X 光（X ray）顯影技術。

● Lady Elizabeth Eastlake 與波特萊爾對於攝影技術的見解，參閱 *Photography: A Critical Introduction*, Second Ed. edited by Liz Wells, Routledge, 2000, pp.13-17.

● 「機械複製」一詞出自班雅明（Walter Benjamin）所作 "The Work of Art in the Age of Mechanical Reproduction"，主要討論攝影以及電影的複製影像，如何衝擊藝術創作、展示、收藏，乃至人們對於藝術品的更本認識。參閱 http://web.mit.edu/allanmc/www/benjamin.pdf，2014/09/22。

● 俄國作家高爾基（Maksim Gorky）在 1896 年的七月三日，第一次在莫斯科觀賞盧米埃公司的電影，對於這次觀影經驗的描述充滿迷惑、不解、徬徨與悲觀；或許如同俄國早期電影故事的特色，傾向於「開始很好，結尾感傷」（All's well, ends badly）的世界觀。高爾基的觀影記述參閱 Susan Emanuel trans. *Birth of the Motion Picture*, Harry N. Abrams, Inc., 1995, pp. 132-133.

● 法國 / 美國學者 Noël Burch 以「制度化再現模式」（institutional mode of representation，IMR）與「初始化再現模式」（primitive mode of representation，PMR），兩個電影製作的對立概念，試圖闡釋前者的電影創作理念，是如何地以營造一個「幻覺的現實」，而此「電影中的現實」也正符合中產階級對於外在世界的希求慾望。參閱 Noël Burch, *Life to Those Shadows*, Ben Brewster ed. and trans, British Film Institute, 1990, pp.1-5.

● 根據鮑威爾的說法，一次大戰結束之後歐洲現代主義藝術家包括作家 Virginia Woolf、作曲家 Arnold Schoenberg、劇作家 Vsevolod Meryerhold、畫家 Salvador Dali、詩人 Jean Cocteau 與前衛藝術家 Marcel Duchamp 等，各路人馬都紛紛投入電影創作。參閱 David Bordwell, *On the History of Film Style*, Harvard University Press, 1997, p.12。

● 根據 Noël Burch 的說法動態影像敘事技巧的形成大約在 1915 年左右，這裡主要指的是美國電影發展的狀態，「古典好萊塢風格」的形成。同●。

● 中國於 2005 年的十二月二十八日（法國盧米埃兄弟 1895 年在巴黎第一次公開放映影片的日子）在北京人民大會堂，舉辦了「中國電影百年」的盛大紀念活動，當年的國家主席胡錦濤並發表重要講話；系列活動還包括中國電影博物館的正式開幕。

● 參閱程季華等著，pp.13-15.

● 這次的映演活動是由一名身分不詳的歐洲巡迴放映師 S G Marchovsky 所推動，可以確定他並非隸屬盧米埃公司的操作員，參閱 Aruna Vasudev, Latika Padgaonkar, Rashmi Doraiswamy edited, *The Cinemas of Asia*, Macmillan India Ltd., 2002, pp.441-442；其他論及亞洲國家電影映演與製作之開始，可分別參閱（印度）pp.124-125、（以色列）pp.205-206、（韓國）pp.271-272、（馬來西亞）pp.301-302、（新加坡）pp.380-381、（越南）pp.484-485 等。

● 同●，黃愛玲編，李道明作，頁 129。

● Gabriel Veyre 來到日本之前，足跡已經遍及中、南美洲。他在 1896 年八月六日於墨西哥的墨西哥市首次放映電影，稍後於 1897 年一月二十四日在古巴的哈瓦那舉辦首次影片映演，接著走訪委內瑞拉、

法屬馬提尼克（Martinique）與哥倫比亞等地；他離開日本之後，於 1899 年的二月到四月之間來到中國、接著又到越南，並於 1900 年二月返抵法國，參見 http://victorian-cinema.net/veyre，2014/10/25。Gabriel Veyre 造訪日本期間所拍攝有關日本劍道的短片，可於參見 https://www.youtube.com/watch?v=WN9SDF05nX0，2014/10/25。

- 有關柴田常吉的生平與他拍攝《紅葉狩》的背景，可參閱 http://victorian-cinema.net/shibata，2014/10/25。

- Benedict Anderson 曾言國家的凝聚仰賴的是「想像出的共同體」（imagined communities），並且強調這個概念的核心，乃是國家存在於一個文化意涵的體系。他也指出歷史是國家敘事的必要基礎。參閱 Benedict Anderson, *Imagined Communities: Reflections on the Origin and Spread of Nationalism*, Verso, 1983.

- 或許對於 Gabriel Veyre 而言，盧米埃公司派遣他赴日拍攝的任務已經達成，稍後轉經中國、越南返回法國，參閱同前●。另一方面，根據盧米埃公司的官方紀錄，他們並無派遣任何所屬操作員造訪中國，參閱陳立著，頁 1。根據法國盧米埃學院（L'Institue Lumiere）的說明，美國官方透過外交手段，以及英國租借領域的支持，愛迪生公司於 1897 年之後壟斷了上海的電影映演，自此盧米埃公司已無立足之地，參閱羅卡與 Frank Bren，頁 16。

- James Ricalton（1844-1929）為美國早期著名的攝影旅行家，留下包括「美西戰爭」（1898-1899）時期的菲律賓、「義和團事件」（1900）時期的中國、「日俄戰爭」（1904-1905）時期的滿州等，珍貴史料照片。

- 1897 年七月下旬於上海天華茶園放映影片活動的推動者，程季華等指出是一名為雍松的美裔（亦即 Lewis M. Johnson），陳立卻以為是美

國人 James Ricalton；羅卡與 Frank Bren、李道明都對陳立的說法表示質疑。

- James Ricalton, *China through the Stereoscope: A Journey through the Dragon Empire at the Time of the Boxer Uprising*, Nabu Press, 2010.（近期的版本為出自 1923 年的複刻版。）

- 陳立指出 1898 年愛迪生公司的出品片目中，列有六部有關香港、廣州與上海的短片，即為 James Ricalton 的傑作，我們確實也看過一部 1898 年的香港街景短片，參見 https://www.youtube.com/watch?v=YSnQcGDgn5w。然而，我們根據 Ricalton 的官網站 http://ricalton.org/，他在 1898 年左右來到中國，再來就是 1900 年（義和團事件）前後；他與愛迪生公司的合作是在 1912 年之後，因此 Ricalton 或許並未在中國拍攝任何動態影像作品。

- Law Kar（羅卡）and Frank Bren, *Hong Kong Cinema: A Cross-Cultural View*, Scarecrow Press, 2004, p.6。陳立所言愛迪生公司 1898 年片目中的「香港街景」，如非 James Ricalton 所拍攝，極有可能為 James H. White 與 Frederick Blechynden 的作品。

- White 與 Blechynden 兩人的作品，美國國會圖書館（Library of Congress）將部分上傳於 YouTube 網站，我們很方便取得與觀賞。

- 根據 Norway-Heritage: Hands Across the Sea 網站，有關早期遠洋客輪的紀錄，S.S. Coptic 號客輪於 1881 年開始營運，主要航線之一即為從三藩市啟航，並以夏威夷、日本與中國的通商口岸為其目的地。它在 1897 年一月到五月，密集地穿梭來回於三藩市、檀香山、橫濱、香港之間，期間四月七日從三藩市出發，路經橫濱來到香港，並於五月十一日從香港駛往上海。如根據 White 與 Blechynden 拍攝的 *S.S. Coptic Sailing* 片頭字幕看來，他們可能搭乘當年十月二十五日的航班

來到中國。參閱 http://www.norwayheritage.com/p_ship.asp?sh=copti，
2014/8/17。

- 美國網路電影資料庫（IMDB）列舉 Fred Ackerman1901 年的一部
 紀錄片，片名為 *In the Forbidden City*, http://www.imdb.com/name/
 nm0009960/，2014/10/12。
- 參閱陳立，頁 6。
- 參見 http://victorian-cinema.net/rosenthal，2014/10/12。
- 影片可參見 Youtube: https://www.youtube.com/watch?v=Z9ls4mV51Yk，
 2014/10/12。
- 參閱陳立，頁 6。Burton Holems 年輕時即迷戀攝影，1897 年開始拍攝
 動態影像，所作影像資料都以作為演講的輔助材料，Holems 終其一
 生都以旅遊、攝影、演講為其志業，他在 1904 年以 "travelogue"（旅
 遊影片）一詞指稱早期電影最重要的旅遊紀錄影片，1915 至 1921 年
 之間他與派拉蒙公司（Paramount）簽約，期間作品有 1917 年的 *On
 the Way to the Front with the Chinese Labor Corps*，或許他不僅造訪
 中國一次。相關文獻可參見 http://www.burtonholmes.org/films/films.
 html，2014/8/25。有關 Holems 與攝影師 Oscar Depue 的事蹟可參見
 http://victorian-cinema.net/holmes，2014/8/25。
- 參閱程季華等，頁 15。
- 百代於 1908 年開創新聞影片（newsreel）的拍攝與製作，自此這些
 不到一分鐘的短片，在西方主要電影生產國家的電影院裡，通常於
 主要劇情長片放映之前映演，直到一九六零年代電視普及之後。
 "We Cover the World for News" 的一些新聞影片，很方便於 YouTube
 網站取得與觀賞，其中一部收藏於倫敦大學亞洲研究中心（SOAS,
 University of London）名為 *Life in China in the Early 20th Century*，片

長四十七分二十七秒，這部集結百代早期拍攝中國的作品，涵蓋地域廣泛、內容豐富，極具參考價值；參見 https://www.youtube.com/watch?v=wZRhDmUn3m4，2014/11/01。

● 其中最著名的要算蘇格蘭攝影師約翰‧湯姆森（John Thomson，1837-1921）的攝影成就，他在 1867 年至 1872 年間，來到中國足跡遍佈中國南北各地，包括香港、澳門和台灣，留有相關作品集《中國與中國人影像》（*Illustrations of China and Its People*），廣西師範大學出版社，徐家寧譯，2012。

● 參閱 Douglas Gomery, *Shared Pleasure*, pp.13-16。

● Matthew D. Johnson, "Journey to the seat of war: the international exhibition of China in early cinema", *Journal of Chinese Cinema*, Vol. 3, Nov. 2, 2009.

● 台灣電資館購入收藏布洛斯基史料中，一件以第三人稱記述記載布氏一生事蹟的紙本資料，這篇名為 "God's Country"（上帝的國度）的文章，總共 28 頁（殘本），其中缺漏第 9 頁與第 12 頁。

● Brodsky 最早在上海經營的戲院為 Orpheum Theatre（歐菲姆劇院），地址登記為 46 Rue Montauban（孟斗班路，今四川南路），參閱 Ramona Curry, 'The Trans-American Film Entrepreneur-Part One, Making A Trip Thru China', *Journal of American-East Relations*, No. 18, 2011, pp.58-94.

● 參閱 *"A Visitor from the Orient"*, *Motion Picture World*, May 15, 1912。布洛斯基對於中國的期望，至今看來令人感觸良多；對於電影工作者而言，這個期望也等了一個世紀才算實現。

● 參閱 Douglas Gomery, *Shared Pleasure*, pp.18-33。

● 同前●，"A Visitor from the Orient"。

- 有關本片之深入分析，作者將以另文討論。

- 根據布氏所搭乘的日本 SS Tenyo Mura（天洋丸）蒸氣客輪，主要航線即爲香港、橫濱與舊金山之間，參閱 The Ships List 網站 http://www.theshipslist.com/ships/descriptions/ShipsT-U.shtml，2014/9/10。布洛斯基來華往返與經過，美國學者 Ramona Curry 提供分享，或可參閱所作 'Trans-American Film Entrepreneur - Part One'。

- 羅卡作〈早期香港電影製作的再探索〉，《當代電影》，第七期，北京：2009，頁 88-92。

- 「華美電影公司」在 1918 年的六月六日於香港正式撤消；參閱 Frank Bren 作，羅卡譯〈布拉斯基的傳奇經歷〉，收錄於香港電影資料館《中國電影溯源》，2011，頁 69-80。

- Hugh Hoffman, 'The Photoplay in China: Benjamin Brodsky, on His Sixth Return Trip to America, Tells of Improving Conditions', *The Moving Picture World*, April 10, 1915.

- George F. Kaufman, 'For Ways That Are Dark and Tricks That Are Vain There Is Nothing to Surpass the Charley Chaplins and the Mary Pickfords of the Orient. Movies in China? Well, We Shall Remark.' *New York Tribune*, August 27, 1916.

- 美國早期電影著名導演葛里菲斯的《國家的誕生》亦爲一部片長十二本的影片，這大約是三個鐘頭的放映時間。

- 作者將以另文討論。

- 我們由《經巡中國》片中上海、蘇州和杭州的一段，可以看到擁擠人潮、萬頭鑽動，聚集於簡陋板屋放映場所週遭的景象。

- 目前所有美國 1912 至 1913 年之間的英文相關專訪或報導，布洛斯基從未提及這家公司。

- 陳立認為「亞細亞影片公司」（Asia Film Company）是成立於香港，對於這家公司在 1912 年「重現」（reappeared）上海，感到是中國電影史一個「啟人疑竇的懸空」（a curious hiatus），參閱所著 *Dianying - Electric Shadows*，頁 15；黃德泉認為「亞細亞影劇公司」成立於 1913 年，也認為它攝製了《難夫難妻》，但是不確定布洛斯基為其創辦人，參閱所作〈亞細亞活動影戲系之真相〉，《當代電影》七月號，2008，頁 81-88；趙衛防也對布洛斯基與「亞細亞影片公司」之間的關係存疑，參閱所作〈關於內地／香港早期電影幾個問題的再分析〉，《當代電影》四月號，2010，頁 85-90。

- 根據程季華等「亞細亞影片公司」，轉讓給「南洋人壽保險公司經理依什爾和另一個美國人薩弗」的說法眾說紛紜。陳立以為它是轉讓給南洋人壽保險公司的兩名美國經理 Essler 和 Lehrmann，參閱所著 *Dianying - Electric Shadows*，頁 15；李道新認為它是轉讓給依什爾和另一位美國人薩弗（T. H. Suffert），參閱所著《中國電影文化史 1905-2004》，北京大學，2005，頁 23。Essler 或可譯為依什爾，Lehrmann 和薩弗是否為同一人尚待考證；除了承接「亞細亞影片公司」之外，我們也未見這些人其他電影相關作為的任何文獻紀錄。

- 方方引自上海《民立報》，1911 年十一月三十日，參閱所著《中國紀錄片發展史》，中國戲劇出版社，2003，頁 9。

- 陳立認為這部以香港 Oriental Film Company 名義出品、在美國上映的《中國革命》，導演即為布洛斯基，參閱所著 *Dianying - Electric Shadows*，頁 11 與附錄頁 394。本片目前收藏於美國國會圖書館，香港電影資料館也收藏有一個拷貝。

- 參閱方方《中國紀錄片發展史》，pp. 8-12。「亞細亞影戲公司」為「亞細亞影片公司」之附屬公司，主要負責出品電影之映演與發行，《上

海戰爭》上映之前於上海《申報》、《時報》、《神州日報》等報紙的廣告，聲稱「……美國大總統威爾遜君來電催索，即欲攜歸美國」藉以宣傳促銷，參閱黃德泉作〈亞細亞活動影戲系之真相〉。

● Hugh Hoffman, 'The Photoplay in China', *The Moving Picture World*, April 10, 1915.

第四章
國際主義者的中國凝視

布 洛 斯 基 與 夥 伴 們
中 國 早 期 電 影 的 跨 國 歷 史

Brodsky and Companies
A Transnational History of Chinese Early Cinema

國際主義者布洛斯基

我們對於布洛斯基生平的掌握，最主要來自一份由他在 1957 年的口述，透過友人 Nathan Abkin 記錄寫下的一篇名爲〈上帝的國度〉的自傳式回憶錄，以及 1912 至 1917 年之間在電影專業期刊 *Motion Picture World*、*Variety*、*New Your Tribune*、*Oakland Tribune* 等的報章專訪。● 從這些文獻看來（或是至少從 Abkin 的轉述中），他試著將他描繪爲在中國早期電影時期，他是一個了解中國文化、中國觀衆與中國市場，對於中國電影的未來，甚至中、美之間電影文化的交流，有著深刻憧憬與抱負的人物。

布洛斯基出身於俄裔猶太教大家庭，十九歲踏美國領土，歸化美籍之前，他爲了貼補家用曾於俄國的馬戲團從事雜役小工；因爲窮困生活逼迫、離家出走，他從奧德賽跳船遠離家鄉，自此隨著跨洋商船，幾番波折歷經土耳其、英國、南美、法國等地。布洛斯基從童年離家出走，直到他 1920 年由橫濱返抵舊金山、結束他的亞洲經歷；在二十世紀初以越洋客輪爲主要交通工具的時代，他已造訪將近十個國家（主要是中國與日本），他更自稱能夠掌握十一種語言。「舊金山大地震」（1906 年四月十八日）之前，布洛斯基曾於「日俄戰爭」（1904-1905）期間擔任日軍的翻譯，負責與俄軍戰俘的溝通；同時他也趁此機會從事俄國、日本、中國與美國，四地之間貨物與商品的國際貿易。● 1905 年七月他搭乘一艘由橫濱到馬賽的法籍客輪，並於同年九月轉赴上海，直

到 1906 年的三月以俄籍身分由橫濱抵達舊金山，● 在這幾年之間，他已展現忙碌穿梭於太平洋兩岸之間的投機探險精神。

《經巡中國》的製作、拍攝、宣傳與映演，背後的主要推手布洛斯基，從一九九零年代初開始為民族誌紀錄片研究者、電影史學者、亞洲研究學者或文化研究學者，注意到他在中國早期電影的相關事蹟，● 直到今天除了對於他的生平背景、顛沛流離的成長經歷、屢挫屢戰的奮鬥精神，敏銳的商業機智，以及他對於早期中國電影懷著憧憬與抱負的相當掌握之外，同時也以令人好奇的（curious）、謎樣的（enigmatic）或難以捉摸的（elusive）幾個字眼形容這個人物。● 這些不確定感不僅指向他自喻為「中國電影王」的成就，同時也對於他宣稱《經巡中國》是嘔心瀝血「歷時五年完成」的大作感到疑惑。●

大約在「舊金山大地震」之後的 1906 至 1909 年之間，對於自己如何投入電影事業的經營，以及立志遠赴中國、大展電影抱負；布洛斯基自己是這麼說的：

「我碰到一個傢伙，他告訴我他們正在拍一部電影，而且他們正想要在舊金上開設一家五分錢戲院，但是還沒有足夠的資金，問我是否感興趣。我告訴他：『好啊！』因此我們就在市場街（market street）開了一家五分錢戲院，五分錢的門票、一架插上電的鋼琴，持續的放映電影。生意好得不得了，我一家又一家的開，人潮也開始不斷湧入，於是我又在其他地方開設戲院，從波特蘭、斯坡坎到其他的城市。我想確定他們在哪裡拍電影，他們告訴我在法國和紐

約，我就跑到紐約跟他買了一些影片然後回來。每個人都想從事這個行業，簡直像是雨後春筍般蓬勃發展。大約同時，我也到了中國、日本和菲律賓群島，我知道我該怎麼做。我確定要開設一家電影公司，於是我採購了器材、影片和帳篷，跑去了中國。」●

布洛斯基再次踏上中國的領土、來到上海。他因為無法取得「市府用地」（municipality ground）放棄了在上海放映電影的可能，於是轉移至一個「城鎮、那裡一個比較大的城市」（天津）放映電影。由於中國觀眾對於動態人像的懼怕，最初的兩個星期完全沒有觀眾光顧，布洛斯基藉著「雇請觀眾」的伎倆，吸引其他民眾買票進場。這個迂迴策略果然奏效，沒過多久又因為影片不再具有吸引力、生意滑落。他又返回美國增購一些「牛仔電影」，出乎意料的是「革命即將爆發」，觀眾在銀幕上看到牛仔槍戰，一時驚嚇慌亂，放火把帳篷給燒了。

布洛斯基初到中國巡迴放映電影的「奇遇」，他如何遭遇無知、迷信、落伍，甚或野蠻的中國觀眾，這些聽來極具戲劇化效果的點滴軼事，從他在 1912 年五月十八日於 Movie Picture World 的專訪，一再地被轉述、重述；其中還包括他在 1913 年的夏天偕同妻子搭乘日籍客輪 Shinyo Maru，從香港、輾轉上海返回舊金山，在這趟旅程中結識著名的旅行演講家 Burton Holmes。至少就 Holmes 在 1914 年「芝加哥每日新聞報」（*Chicago Daily News*）發表的訪談，● 兩人在途中也彼此交換中國經歷的心得，布洛斯基提到他最初在香港放映影片遭遇挫折，如何以「雇請觀眾」的迂迴

伎倆，吸引心存恐懼群眾進入戲院的傳奇軼事；至於 Holmes 無疑也分享了他的旅行、拍攝與演講的專業經歷。●這幾個將近四十年之後，進入他的回憶錄〈上帝的國度〉的令人著迷個人經歷事件，它們無疑具有戲劇性、趣味性與傳奇性之外，我們也難以藉由其他歷史文獻紀錄，確認這些「歷史事實」。

布洛斯基另一方面似乎又是一個行事低調，不輕易宣揚自己的作爲的人。他的幾次受訪紀錄看來，無論是 1912 年接受 *Movie Picture World* 的作者 H.F.H 專訪，或是 1916 年接受 *New York Tribune* 的作者 George S. Kaufman 專訪，●兩人的報導除了對他跑遍多國的閱歷、他在中國電影的成就，以及他精通多國語言的天分感到讚嘆不已之外，也都在字裡行間描繪布洛斯基的沉默寡言，不會主動表達自己的性格。布洛斯基在上海與天津巡迴放映電影的挫敗遭遇，是他在四十年後的回憶錄〈上帝的國度〉，自己（浪漫化）的描述；至於大約同時企圖建立固定戲院映演基地的失敗經歷，終究還是要藉助百年以後，來自上海的史料文獻予以揭露。

1909 年的三月二十七日的週末，上海的《字林西報》（*North China Daily News*）刊載了一則廣告，●宣稱座落法租界孟鬥班路（Rue Montauban，今四川南路）的歐菲姆大劇院（Orpheum Theatre）即將隆重開幕，並且將要放映「這個帝國未曾製作過的」電影，並且每週更換。過完週末的星期二、三月三十日的《字林西報》接著又刊載的一篇相關廣告，這回見於報紙不再特別張顯的內頁，聲明「歐菲姆大劇院公司管理部門懇請宣布，我們只在

每天晚上的九點十五分放映電影，直到來自舊金山的新公司抵達接手，……」●。隔天，三月三十一日的廣告，直接了當地宣布歐菲姆大劇院結束經營，要求讀者靜待後續消息。然而，直到今天也未見歐菲姆大劇院在當時映演電影的任何記錄，這時歐菲姆大劇院的經理正是布洛斯基。

有關這次布洛斯基拓展事業的失利，近年的相關研究大致推測有兩個原因。就早期電影的國際擴張層面而言，美國電影產業的發展正值以愛迪生公司為首的「電影專利公司」（MPPC）與萊梅爾號召組織的「獨立電影公司」（IMPC）進行激烈專利競爭之際。● 布洛斯基早於 1906 年就在舊金山經營「五分前戲院」，他到上海原本試圖藉由巡迴映演踏入戲院經營，這樣的發展途徑似乎都與隸屬「電影專利公司」的美國歐菲姆院線公司，分屬兩個路徑，沒有直接關係。另一方面，美國電影的國際擴張，大致是在 1908 年以後，● 美國歐菲姆院線公司也在亞洲設立代理公司，布洛斯基在上海的歐菲姆大劇院，一家不屬於「電影專利公司」旗下的公司，很可能也無法取得放映影片的權利。● 除此之外，《字林西報》有關歐菲姆大劇院即將映演電影的廣告，也都提到購票可至一位「海默維奇先生的辦公室」（Messrs. Haimovitch's office）預購。這位海默維奇先生當時身陷「詐賭」官司，稍後不久宣布破產，布洛斯基與他或有金錢往來，或是事業合夥人的關係，也因此遭到拖累，戲院經營功敗垂成。●

直到他 1909 年再次來到中國，並且決心將電影映演事業推展

到太平洋的彼岸前，布洛斯基在舊金山與西雅圖兩地已經是一個
精明幹練的貿易商人。「舊金山大地震」之後他做過房地產生意、
開過雜貨店、咖啡店，1909 至 1910 年間他還從事「東方進出口生
意」，他也參加了「太平洋博覽會」（Pacific Exposition）的商展。
布洛斯基為了拓展電影買賣的事業，也確實於 1909 年「開設一家
電影公司」——「綜藝電影交易公司」。我們可以從他 1912 年五
月在 Movie Picture World 的專訪看出，「綜藝電影」到了 1911 年
拓展海外市場的經營已具相當成就。據他自己的宣稱「綜藝電影」
的海外分公司已經遍及檀香山、橫濱、香港、上海、東京、海參
崴與哈爾濱，並且即將擴展至馬尼拉、新加坡、爪哇和加爾各答。
從 1912 年中在紐約的訪談之後，直到 1915 年他全心投入《經巡
中國》的拍攝，可說是他最為密集穿梭於太平洋兩岸的時期。他
集中於往返於舊金山、檀香山、橫濱、香港與上海之間的旅程紀
錄，也顯示「綜藝電影」海外公司的業務，主要還是在檀香山、
橫濱與香港。布洛斯基在 1919 年申請護照時的一份宣誓報告中寫
道，他在之前的十四年間跑了「二十七次的東方之旅」；以當時
舊金山到上海航程需要三至四週時間的時代，這樣的記錄確實驚
人。布洛斯基或許並不誇張，如果根據近年學者搜索所有布洛斯
基亞洲之旅，它們的船籍資料、到訪與離港乘客名單，可以證明
若將往、返各以單趟統計，確實接近布洛斯基宣稱的數字。●

凝視中國

　　《經巡中國》已經不像《中國人遊行》（*Parade of Chinese*）或《香港街景》（*Street Scene in Hong Kong*），這兩部愛迪生公司於 1898 年在香港拍攝、長度分別為三十三秒與一分十三秒的早期紀實短片。❶ 就現在電影形式的概念，前者就一個鏡頭、後者兩個鏡頭；以《香港街景》為例，它就是以固定不動攝影機拍下港督府大門口與九龍貨倉兩個場景。稍後幾年英國早期電影最活躍的製片人之一 Charles Urban，派遣他公司所屬攝影機操作員 Joseph Rosenthal 輾轉來到中國。Rosenthal 於 1901 年在上海拍攝了《上海南京路》，這部短片同樣是一分十三秒；相較於前述兩部影片，它們都是典型從 1895 年之後，國際間第一次看到法國盧米埃公司動態影像，諸如《工廠下班》、《園丁澆花》或《火車進站》之類的紀實短片。

　　《上海南京路》是三部短片中最是令人驚嘆的影片，這段來自百年前活生生的動態展現上海街景，紀錄了南京路上熙熙攘攘的行人，橫來直往、穿梭不息的黃包車，從容駛過的包廂馬車，苦力推行的獨輪板車和兩名帶著洋式草帽的西方女士、一來一往騎著腳踏車，最後是一個印度人組成、齊步行進（走向攝影機）的整齊隊伍，直到走近攝影機，我們才看清楚隊伍一旁兩名帶隊的（英國）軍官，其中一人走到畫面正中央時，（顯然意識到前方的攝影機）停駐、掏出香煙，然後就地點火。《上海南京路》

之所以令人驚嘆，或許真如西諺所言「百聞不如一見」（Seeing is Believe），無以言喻的魔力效果。它的黑白影像、動作速度，或是固定鏡位與視角的拍攝，都讓人感到它的自然、平實與客觀，它為我們觀察並紀錄下中國百年前一段特定時空的生存狀態。無論如何，攝影機存在的事實，已經體現一個特定觀點的再現實踐。《上海南京路》無論是有意或無意的拍攝，片中豐富文本所指涉的濃厚中國過去生活，也可能反映出一個不再浪漫的殘酷現實。片中從包廂馬車到獨輪板車指涉的不同社會階層，英國人、印度人與中國人的種族區別，乃至在一個中國大城市中悠閒騎著腳踏車的西方女性，都可能反映出帝國主義、種族與文化的優越性，性別主義或社會達爾文主義。《上海南京路》是在紀錄，是在歷史見證，它同時也透過特定的觀點，進行國族、文化、階級與性別的區分。

這些紀實短片，如同十九世紀中期開始流行的靜態攝影，它們透過攝影機的科技手段，未經人為介入的客觀觀察，進而宣稱掌握「現實」。⑩歐美十九世紀中期至二十世紀初期的殖民旅遊家，走遍他們的殖民地，運用攝影紀錄「非我族類」的各種影像，並且也藉此差異性確認「他者」，鞏固自信，尋求殖民統治地位的正當性。⑳

《二十世紀初期的中國生活》（*Life in China in the early 20th century*）是一部容易取得觀賞、典型歐美「殖民旅遊家」拍攝的早期紀實影片。●這部由一次大戰之前國際間最具規模的法國百代公司製作拍攝、片長約四十七分鐘的影片，我們無法判斷切確拍

攝於何時何地,然而由片中紀錄之生活狀態、人物事件,特別是所有中國人仍留辮子的模樣,至少可以肯定是在二十世紀初期的清朝末年。另外值得注意的是,這個時期的紀實短片,多數短的不超過一分種、長約五分鐘之內,它的四十七分鐘片長,全片大約二十五個鏡頭,是分別獨立拍攝完成,事後再經由製片人、攝影師、巡迴放映師,或是映演商,重新挑選、排序並連接完成放映。

此片拍攝紀錄的「中國生活」,全部都以單獨的事件一一呈現;其中包括第一個鏡頭裡,完整拍下一家人在門口空地上,三人合力將一隻豬綁在長板凳上,開膛破肚屠宰的經過,其間家人成員之一並在一旁燒香祭拜。接著呈現的事件是一城鎮的大街上,熙來攘往的人群、多半勞力者的模樣,或是挑著扁擔、或是手提重物、或是抱著小孩,一副汲汲營生的景象,大致也出現過幾次,有的在拱橋小河邊,有的在郊外山坡上。全片最大的特色為多數事件,都像是對著攝影機的「展示」(不至於是「表演」,他們只是特地重做一次日常生活裡熟悉的各類活動),它們包括街邊矮凳上剃頭、理髮和掏耳朵;街頭衣衫襤褸的乞丐打鬧嬉笑、彼此互相抓蝨子;空地上的舞龍隊表演;街頭賣藝人敲鑼打鼓耍猴戲;一場婚禮與一場喪禮的兩個行進中隊伍;一場中國衙門的審判(全片唯一附有插卡字幕說明);一場宅院天井演出的戲劇表演;以及一對富有人家夫婦躺在床上吸食鴉片、一同進餐的景象。

我們稍做歸納已經可以看出,這個經由特定觀點選樣、展現或彰顯的「中國生活」,無疑強調的是一個落後、失序、野蠻、

迷信、窮困、愚昧與墮落的中國。尤其重要的是,《二十世紀初
期的中國生活》全片中被拍攝的中國百姓,不是從畫面匆匆走過,
側臉、轉頭,或是正視盯著鏡頭,就是駐足圍繞於畫面的兩側角
落、看向鏡頭(我們觀眾)。全片紀錄的一個事件,終究透露這
部影片拍攝者與觀賞者的存在位置。片中的事件之一,是一個衙
門的正門、走出一位品級官員,在他走上八人抬轎之前,一名法
籍官員走進畫面、走向中國官員,兩人打躬作揖、行禮如儀,然
後一同到一個寺廟前祭拜。這個事件結束於外籍官員即將登上他
的兩人抬轎之前,此刻他不只看向鏡頭,甚至對著鏡頭揮手致意。

　　《二十世紀初期的中國生活》全片唯一個外籍官員,無論他
是向著攝影師(百代公司的攝影機操作員)、或是遠在十萬八千
里之外的歐美人士揮手致意,他也是全片唯一能夠掌握,這部影
片影像再現與意義產生的人。

中國關係

　　相較於《中國人遊行》、《香港街景》或《二十世紀初期的
中國生活》,《經巡中國》完成於一次大戰爆發前後的兩、三年
之間,以及它走遍中國東海沿岸主要城市,紀錄百年前中國的城
市景觀、社會風俗、百姓生活、民間勞動、古剎名勝、政治人物
到次殖民社會的狀態,都要讓人驚嘆於它的成就。除此之外,這

部紀實影片相較於二十世紀初來華外籍電影工作者，所有拍攝有關中國的紀實、風光或旅遊影片中，絕大多數短約一分鐘左右、長不過四、五分鐘的中國早期紀實影片，它接近八十分鐘的片長，● 是它另一不得不令人刮目相看的企圖。這部影片完成於一九一六年，接著的兩年左右都在美國宣傳、上映；雖然影片是在中國拍攝，它可能也未曾以中國觀眾為其訴求對象。直到今天，中國電影觀眾也僅止於少數學界相關專業人士看過此片，中國的電影資料館甚至並無藏有此片的紀錄。●

旅遊片可說是國際早期電影發展裡，在「五分錢戲院」（1905-1907）風行之前最為成熟的一種類型影片。製片人或攝影師藉由旅行，或是有計劃性、或是無計劃性地拍攝人文、山水、歷史、社會或文化特色的鏡頭；攝影師自己、巡迴放映師，或是固定戲院的經理（映演商），可以從多樣題材的鏡頭畫面裡，選擇、排序、重組以因應不同場合或觀眾的需求放映。●《經巡中國》作為一部紀實旅遊片，相較直到它的時代的多數旅遊影片，明顯不同之處有三點：1. 它的劇情長度（feature film length）規模；2. 全片以插卡字幕、地圖與簡單動畫，說明出品公司與敘述進行；3. 布洛斯基身兼這部影片的製片、共同攝影，以及負責稍後美國市場的發行與宣傳，對於這部旅遊片最能貫徹自己的意志與創意。●

《尋找布洛斯基》中的受訪學者之一，中國中央電視台電影頻道經理、中國電影史專家陸弘石三番兩次的問道：「他（布洛斯基）的資金是從哪裡來的？」。● 這也確實是一個了解《經巡中國》的

製作、拍攝、發行到映演，最爲關鍵的問題。直到今天，我們對
於這個問題沒有明確的答案，也只能根據相關史料、從旁推測。

　　如前所述，至少根據他自己的說法，如同 1906 年在舊金山：
「我碰到一個傢伙，他告訴我他們正在拍一部電影，……」；接著，
他開始經營「五分前戲院」，並且涉入電影的買賣交易。布洛斯
基也因爲自己在「日俄戰爭」期間，走訪俄國、日本、夏威夷、
香港與中國，因此「我知道我該怎麼做。我確定要開設一家電影
公司，於是我採購了器材、影片和帳篷，跑去了中國」。● 布洛斯
基來到中國，他在上海與天津嘗試巡迴放映影片，因爲中國人對
於動態影像的陌生與恐懼而遭遇挫敗；他在上海企圖經營戲院的
努力，也因合夥人官司纏身、事業破產而告腰斬。直到 1911 年中，
他的「綜藝電影交易公司」在橫濱成立分公司，● 自此事業經營與
財務狀況逐漸取得相當的進展。至於他如何從巡迴放映、買賣影
片，進而開始涉入電影製作與拍攝，他在自己的回憶錄〈上帝的
國度〉中提到：

　　「我在到中國的旅程中，遇到一個年輕人，他的父親是中國
總統的連襟。沒有人願意跟這個年輕人坐，客輪的事務長問我可
以和我坐嗎？我說：可以啊！於是我就和這個年輕的中國男孩成
爲朋友。我們到了中國，我也不再對它感興趣，我當時不知道他
是誰。他告訴我他到美國唸一個名爲耶魯的大學，法律畢業的。
一個聰明的男孩，我也開始和他交朋友。到了中國，我就在上海
下船了。」●

布洛斯基的這趟旅程大約發生在 1909 年、也是「中國革命即將爆發」之際，他的「綜藝電影」即將推展亞洲業務，他開始頻繁穿梭於太平洋兩岸的時候。這名「耶魯畢業生」或是布洛斯基在 1912 年五月十八日於 *Motion Picture World* 提及，他在中國結識的「先進的中國人」；我們可以由 *Motion Picture World* 於 1915 年四月十日、作者 Hugh Hoffman 所撰寫的另一篇專訪報導，文中提到他在香港成立「中國電影公司」（China Cinema Company），並且附上一張布洛斯基與該公司幾位「懷著進步精神與高尚原則的上流中國人」執行長的全體合照，進一步參照與比對、推敲出來。
● 這些出身權貴子弟或富商世家的留美學生，其中最著名的要算是日後當上北京大學校長的馬寅初，無論他們或是僅止於與布洛斯基認識交往，或是在《經巡中國》製作與拍攝過程中提供實質資金與執行上的援助，他們至少為布洛斯基日後在中國發展電影事業，建立起權貴與富商的人脈關係。布洛斯基在 1912 年五月的專訪之後，隨即離開紐約，並且再次走訪中國，對於這次的旅程，他曾表示：

　　「如果我再去中國，我要去拍中國電影，用中國的片名；如果我回到美國，我不會再買電影了。我要買電影底片，買一些拍攝器材、攝影機，而且我還要帶一個攝影師一起去。我自己就是一個不錯的攝影師；不過那時我還是需要其他人幫我做這些事。我回到中國拍了一部電影，這是我一生中最大的成功。這部影片一上映就持續演了六個月，我在每一家戲院上映，都演了六個月，

這真是我在中國電影事業的最大成功，自此我在中國所有的大城市，總共開設了 82 家戲院。」●

布洛斯基在 1912 年中再次來到中國，他也確實從放映電影、發行電影，開始踏入電影的拍製。他在香港拍攝了幾部時事新聞短片，1914 年的年初完成香港第一部劇情短片《莊子試妻》，●傳言他在上海間接促成的中國第一部劇情短片《難夫難妻》（1913），或許仍待釐清。毫無疑問的是，他完成了中國早期電影時期最重要的一部紀實旅遊片。《經巡中國》開始於紀錄香港、緊接著就是廣州，中國南方的部分大致拍攝於 1912 年的後半年；上海與其周遭蘇杭一帶主要完成於 1914 年至 1915 年間，亦即布洛斯基籌組「中國電影公司」的前後，最後的北京、天津與其近郊地區的拍攝，則完成於 1915 年。總之，我們大致可以說《經巡中國》的拍製，或許開始於香港與廣州的若干鏡頭，布洛斯基在 1914 年底確定他在中國可以獲得資金與官方的行政支援，《經巡中國》發展成爲劇情長度的規模於焉形成。布洛斯基在日後電影的宣傳聲稱，本片「耗時五年拍攝完成」（1912-1916），如果我們加上後期作業，他的說法仍算中肯。

來自過去的震撼與啟示

《經巡中國》原以 35 毫米發行，十本（ten-reeler）的影片默

片放映約爲兩個鐘頭，就其目前存留 16 毫米米版本，以有聲電影格式放影片長約爲八十分鐘。⑬ 全片如果剔除重複剪入，或是明顯的「不良畫面鏡頭」（out-takes），⑭ 共計有大約三百三十個鏡頭。全片走訪中國的地區與城鎮，從南到北包括香港地區的香港島、九龍、新界與新昌島、廣州、澳門、珠海水域、上海、南京、杭州與蘇州、天津、北京、北京近郊的十三陵與長城地區。⑮ 相較於大約更早十年的《二十世紀初期的中國生活》，它們令人驚訝地強烈透露出一個「殖民旅遊者」的觀點與視野；相較於布洛斯基稍後拍攝的《美麗的日本》，它們同樣相當篇幅地描繪兩國的社會生活與百姓文化；無論如何，比起《二十世紀初期的中國生活》中那名面對鏡頭，揮手向著攝影機致意的法籍軍官，《經巡中國》的地圖示意、以簡單動畫設計表現的出品公司名稱，特別是它對片中特定事件與人物的插卡字幕說明，無疑也顯露出布洛斯基的個人風格。

　　《經巡中國》開始於一艘像是即將進港的客輪，接著就是香港維多利亞廣場的全景，說明這個設有銀行、行政大樓的地平高度商業區，可以方便地連接山頂白人居住的住宅區。片中以兩段分別將攝影機架設於電纜巴士和山頂纜車的延長影像，帶著我們穿梭於中環繁忙的商業街，然後接著帶著我們逐漸爬升太平山、直到山頂。這幾個鏡頭大約是全片最是精彩的表現，布洛斯基藉由早期電影將攝影機安置於交通工具上，營造攝影機運動的「鬼魅飄行鏡頭」（ghost-ride shot），確實令人著迷，一時之間彷彿

親身體驗一個百年前的事件。到了山頂酒店（Peak Hotel）、鳥瞰港島全景，香港島的一段基本上宣示著英屬香港是一個「東方魔幻魅力之都」。九龍海邊來往的小船，運送或卸下貨物、蔬果的忙碌景象，我們看到一旁維持秩序的印度警察；另一令人印象深刻的紀錄，則是外籍傳教士所設置收容所，女傳教士教導殘障、盲啞女童手語、點字和編織技藝的場面，接著的插卡字幕寫著：「直到傳教士來到（香港）之前，這些身心殘障小孩，將被棄之不顧、自生自滅」。

　　廣州的部分開始於地圖標示與字幕說明，幾個標誌性的機構與建築一一介紹，廣東貿易港滬、廣州城門、以花崗岩與柚木雕刻著名的陳氏家祠、廣州青年會、廣州經貿中心、維多利亞飯店、美國領事館等。接著的珠江沿岸一個原木集散地，工人們忙著搬運粗重的橡木與黑檀木。工人們扛著「電線桿」般的木頭，字幕畫面說道：「一天工作十二小時，換來一碗飯和一丁點的肉，然後就沒事做、等到明天」、「勞工那麼便宜，又有效率，所以都不用安裝機器了」；他對於這些苦力的評語是：「這些勞役繁重如牛馬的苦力，他們唯一個救贖就是對於美好生活的忽視」。布洛斯基紀錄上海部分的前半段，同樣把焦點投注於碼頭的搬運工人、或是外灘出賣勞力的送貨工人。一連串的幾個鏡頭，我們看著工人雙肩扛著麻袋、兩人推著堆積高聳貨物的板車、三人拉著繩索牽動的兩輪車，確實「來自美國沉重的皮革。人類的勞動，比起馬匹還便宜」；還有一個以獨輪車載著左、右兩側的大木箱，

字幕寫道：「一手一個鋼琴」。鏡頭帶到一旁的蘇州河畔，緊臨河邊的外灘公園，園內數名日本婦女坐在「來自埃及的梧桐樹下」，悠閒地欣賞著河中來往的帆船。船上的中國婦女正手操船槳賣力划著，「在中國婦女們享有一樣的權利，她們得工作」。

布洛斯基拍攝了 1915 年七月下旬上海颱風過後，街道樹木東倒西歪，漁船破爛、商船擱淺，海上人家遭受摧殘的珍貴景象。他也紀錄了上海外僑跑馬比賽和運動競賽的西式活動。他在蘇州與杭州的紀錄，一方面把蘇州比擬為義大利的威尼斯、提醒我們馬可波羅對於杭州的讚賞，他也拍攝了兩地的戲曲表演、廟宇神像、精緻建築、拱橋流水與美麗風景；另一方面，他也拍下街頭藝人表演鐵頭功與耍大刀、露天理髮師當街剃頭、刮鬍、掏耳朵，以及街頭擺攤算命等，看來落後、野蠻與迷信的生活狀態。布洛斯基在天津詳盡地拍攝了一場滿族富貴人家嫁女兒的婚禮，他仍不忘幽默地評以：「她坐在封閉嚴實的花轎裡。中國女孩在結婚前是從未與丈夫謀面；如果在美國她可能婚後也難得再看到丈夫」。當然，他還是在天津街頭拍了麵攤前兩個比賽吃麵的流浪兒，「一對一流的麵食迷」。

直到北京的部分，我們明確可由片中紀錄的事件，佐證布洛斯基的權貴關係。也是在北京的這一段，他似乎興起敬畏之意，對於北京的內城、外城，北京近郊的明十三陵、長城，它們的歷史背景、當下的功能與人文特色，給予詳盡的介紹。如同香港太平山的山頂纜車鏡頭，他在說明北京城門附近的熱鬧街景時，一

個顯然安置於馬車上的攝影機，快速朝向前門「飄浮前進」，為我們留下另一神來之筆的歷史鏡頭。他走訪美國退還部分庚子賠款所建的留美預備學校清華學堂（清華大學前身），拍下了當年的校長 Dr. Arthur Richard Bolt，率隊迎向鏡頭的畫面。他在天津拍了一場盛大的婚禮，在北京則紀錄了莊嚴的喪禮儀式，出殯隊伍、散撒冥紙，到了安置棺木，字幕寫道：「為了滿足他的債主，這個遺體將放置在地上四十天」，這也是北京部分唯一一次對於中國民俗的嘲諷。

布洛斯基自己出現在《經巡中國》片中，我們可以指認出來就有四個場合，其中北京的部分就佔了三個鏡頭；我們從側面看著北海一艘靠岸的舫船，幾位北洋軍裝扮的軍人走過接橋、跨步上岸，我們也看到另一名攝影師（布洛斯基本人），由正前方拍攝舫船靠岸的情景；接著是布洛斯基陪同袁世凱正值青少年的四個小孩，走出靜心齋，四人一一對著鏡頭脫帽、揮手致意；再就是在一個空曠教練場，北洋軍操練進行中，前景出現布洛斯基與中國軍官、（英國）顧問交頭接耳、商議事情的場面。❶這三個鏡頭已經說明，他與袁世凱政府關係密切的可能。他在北京拍攝紫禁城、軍隊操練、北海、頤和園等地，也都是一般百姓不易接近的地方。從片中一張「北海靜心齋出入執照」的特寫鏡頭顯示，這段長達五分半鐘的影片拍攝於 1915 年的十一月二十八日。這張出入執照上還特別註明「用畢撤銷」，也就是說這段影片中除了北洋軍操練的幾個鏡頭之外，大部分在北海禁區拍攝的部分，可

能都是在十一月二十八日當天完成。另外值得一提的是，《經巡中國》全片之中，也就是軍隊操練和造訪北海公園的這段，沒有任何插卡字幕的說明；這段可以是《經巡中國》一部分的影片，同時也可能是布洛斯基充當了一天袁世凱的「御用攝影師」的成果：北海公園已經準備著布洛斯基的來訪拍攝，布洛斯基也為自己在此重要時機留下身影。

《經巡中國》與《二十世紀初期的中國生活》它們似乎不像是巧合，來到中國都拍攝了街頭剃頭、理髮和掏耳朵，街頭衣衫襤褸的乞丐，街頭藝人耍猴戲或耍大刀；一場婚禮與一場喪禮。布洛斯基相較於早幾年的百代公司，主要差別在於前者對於自己拍攝的對象，給了自己的評論，也就是《經巡中國》全片的插卡字幕，使得影片的言外之意更為豐富並饒有趣味。我們或許不宜武斷地批評《經巡中國》描繪了一個落後、失序、野蠻、迷信、窮困、愚昧與墮落的中國；它同時也忠實地紀錄了香港的中環、廣州的（已夷為平地）城門、上海的外灘公園、杭州的雷峰塔、蘇州的玄妙觀、天津的大鐘或北京的前門大街、明十三陵與長城。布洛斯基的評論或許多所嘲弄、譏諷，他對苦力的挖苦，有時也帶著憐惜，對於蘇州小河上的烏棚船，他評以：「以手划腳踏推動的郵運船，這是中國人構想裡的二輪傳動」；他有時也幽默地自嘲，在紀錄上海的蔬果批發市場時，字幕說道：「中國人喜愛鮮嫩的竹筍，美國人、如我們所知，喜歡從罐頭裡長出來的水果和蔬菜」。《經巡中國》全片最是令人震驚的一幕，是一段凌遲式的殘酷死刑，

影片也忠實呈現;一名在群眾圍觀之下,跪姿綁在木樁上的犯人,兩名行刑者輪流以鐵刷刷他的腹部、直到鮮血淋漓。對於眼前的這個景象,布洛斯基或許終究起了悲憫之心、無言以對。●

《經巡中國》在香港中環或太平山坡、北京前門的「鬼魅飄行鏡頭」,讓我們強烈感染來自過去影像的超越魔力;或是它在香港、蘇州、天津與北京,藉由鳥瞰橫移的鏡頭,給我們一個更廣人文歷史的關照;它也是在透露自己鮮明觀點的時候,我們不得不對它另眼相看。《經巡中國》是一個早期電影的影像美學實踐,它也是中國人可能藉以掌握過去的歷史文本;當然,關鍵的問題還是我們如何將它納入我們的視野。

回應凝視

國際早期電影的紀實或旅遊影片,或是在它之前有關旅遊的靜態攝影,是在結合旅遊攝影家舉辦的展演或演講,成為一種兼具文化、教育與娛樂的社會活動。這些活動對於西方早期聽眾／觀眾而言,它們的門票收費廉價實惠,同時又兼有教育與娛樂的功能,自從動態影像於 1895 年的出現、直到一九二零年代,結合地圖、幻燈片、攝影照片、留聲機或動態影像的展演與演說,持續在英、美國家受到社會大眾的歡迎。● Lyman H Howe 可為最早以紀實影像的展演獲得廣大觀眾,並且持續經營長達二十年之久的巡迴放

映師。Howe 在 1896 至 1897 年開始從事巡迴放映影片，除了自己拍攝的紀實影片之外，他也最早嘗試運用留聲機製造音效，搭配著自己的演講，並且展現菁英文化的價值取向，吸引了中產階級的觀眾。● 大約與 Howe 活躍於同一個時期的著名旅行家／攝影師／演講家為 Burton Holmes，相較於 Howe 主要遊歷與拍攝地域為美國東部與加拿大地區，Holmes 則為典型動態影像初期帶著攝影機遊歷各國拍攝的西方旅行家。Holmes 與攝影師搭檔 Depue，在 1901 年遊歷了俄國、中國、日本與韓國，稍後接著有挪威、阿拉斯加、埃及、希臘等地遊訪與拍攝。他在 1900 年至 1901 年的演講主題之一為「中國的邊界」（The Edge of China）、1913 年至 1914 年的演講主題之一為「中國 1913 年」（China in 1913）。Holmes 來到中國旅遊拍攝有兩次，● 第一次時，Depue 是以自己改裝的 60 毫米攝影機拍攝（或許因此難以流傳）；第二次的來訪在 1913 年的夏天，據他在一篇芝加哥每日新聞的訪談中提到，●他在由香港返美的船上，遇上同樣來自美國的布洛斯基。

　　《經巡中國》於 1916 年底至 1918 年初在美國上映時，旅遊影片的發展狀況已從原本多在一些中、小城鎮，以單本或多本的放映形式，發展為通常以兩大本（一千呎）16 毫米影片，總長度約八十分鐘的劇情長度在固定戲院放映。這些影片的導演，通常也兼任攝影師，大多數情況也是放映時的演講者，他們站在設有講台的映演廳裡，隨著放映說明、評論或解釋片中的內容；中場換片或放映結束時觀眾也有機會與演講者見面會談。

　　布洛斯基大約於 1916 年的中旬完成《經巡中國》的製作，接
著積極進行在美國宣傳與映演的工作。他在當年的八月十一日為
紐約 Rialto Theatre 的管理高層做了一次試映，接著因為加州北部
的《奧克蘭論壇報》（Oakland Tribune）提供更多的宣傳配合，《經
巡中國》的美國映演也從西岸開始推展。● 1916 年九月底之後將
近有三十篇的報導或評論，有關電影的拍攝、布洛斯基的介紹、
觀眾的觀影感想，以及附上購票折扣兌換券等。直到當年的十月
一日至十一日，本片在奧克蘭的市政廳公開放映之前，該報的另
一宣傳重點集中於《經巡中國》廣州的一段，其中紀錄珠江流域
漁民「鸕鷀捕魚」的生活樣貌（布洛斯基一年後在日本拍攝的《美
麗的日本》中，同樣紀錄了日本「鸕鷀捕魚」的古老傳統），● 也
被與舊金山地區的美國老鷹相提並論。●《經巡中國》在美國的宣
傳過程，至此已經將此旅遊影片既有之文化、教育與娛樂的功能，
連結於流行文化，特別是同時已產業化或制度化發展的商業電影
實踐脈絡；當然，顯而易見的是，它也為電影本身增添了「異國
情調」的內涵。

　　《經巡中國》在奧克蘭、洛杉磯映演之後，1917 年的五月轉
戰東岸的紐約，當年的《布魯克林每日鷹報》（The Brooklyn Daily
Eagle）在十七日的一則評論寫道：

　　「昨晚 Eltinge 戲院上映一部名為《經巡中國》的令人讚嘆好
電影；當身著中國服裝的帶位員，引領觀眾入座時，一群喧鬧吵
雜的中國管絃樂團也跟著入場。班傑明・布洛斯基是一位在中國

旅居多年的電影工作者，他花了五年的時間拍攝了這部美麗繪畫、十本片長的藝術教育旅遊片。觀眾們可以看到澳門、廣州、上海、北京、天津等、許多地方的風光。中國的政治與社會生活，也以非常有趣的方式呈現。電影放映也將搭配 Henry B. Dean 風趣機智的現場講評。……」。㉟

美國電影專業刊物《綜藝》（*Variety*）接著於十八日刊載的一篇評論，對於此片

「顯然出自一位受到中國政府特別待遇的電影工作者，本片也未辜負這番美意。它提供了一個中國內部的觀點，……，並且能夠為我們熟悉的刻版印象，嘗試營造出很特別的效果」。㊱

這篇評論最後約略表達了一點批評：

「這部影片展現了許多的地方，並且其中很多也都附有補充的說明。但是當影片剪到第八本的時候，並且搭配偶爾帶點幽默趣味的演講，它可能會是一部有趣的旅遊影片」。

我們大致可歸納出美國媒體、評論或觀眾，可能如何看待或期望《經巡中國》這部旅遊片。可以確定的是，他們對於這些旅遊影片所提供的「沙發旅行」都已相當熟悉，對於來自拍攝中國的內容，「異國情調」似乎是一個理所當然的言外之意；這些影片的展演場合，強調中國服飾裝扮的帶位員、安排助興起鬨的中國樂團，無疑也蘊含著「種族中心主義」、「國族主義」或「種族主義」的觀影參考架構。至於他們對於這些影片可能的「刻版印象」，或許就是片中「落後、失序、野蠻、迷信、窮困、愚昧

與墮落」的中國文明與社會。放映搭配演講得過程中，他們期望一個「風趣機智」或「幽默趣味」的演講，也都使這些展演活動，除了教育與文化的功能之外，更像是一個流行文化或大眾娛樂的活動。

文字創作與旅遊、照像機與旅遊，甚或攝影機與旅遊之於西方的文化實踐，●到了布洛斯基拍攝《經巡中國》已經成為一種習以為常的文化形式。這種特定的文化實踐與文化形式，相較於繪畫或雕刻，它們藉由攝影機的科技裝置賦予更為「真實」的價值，也因而能夠形成商業交易的買賣行為，十九世紀英國旅遊攝影師 Francis Firth、二十世紀初的 Burton Holmes，可為兩個世代的代表人物。●布洛斯基的《經巡中國》同樣也以紀實影像的特性、旅遊影片的形式，以及它的民族誌紀錄價值，承襲了從旅遊文學、攝影到影片的傳統。另一重要的層面，就是它們可能的文化意涵：

「攝影的行為相當程度是在為被拍攝的對象，設定一個恰適的位置，其間也存在一種權利／知識的關係。對於一件事物的視覺掌握，大致也可說是對於它的權力掌握，即使可能只是短暫的。攝影能夠為我們馴服凝視的對象，像是那些奇風異俗的文化，可說是最令人震驚的例證」●

至此，《經巡中國》作為一件歷史文本、影像再現的實踐或流行文化的社會實踐；我們又如何可能透過史料編撰，為其重新納入當下的相關體系。

面對將近百年前的《經巡中國》歷史文本，我們大致可以將

其視為一件透過動態影像紀錄過去的文獻，它所可能表現的內涵，特別是它強烈透露的「種族中心主義」、「國族主義」或「種族主義」的「殖民凝視」，至今顯然已經在我們的社會生活裡逐漸淡化。然而，另一方面，《經巡中國》電影中所呈現的中國政治狀態或文化特色、自然景觀或名勝古蹟、城鎮景觀或日常生活，無疑同時激發我們對於過去的憧憬，我們在此將其與當下所處情境聯繫、想像，以至於建構對於我們現在的可能意義。

　　《經巡中國》作為一個影像再現的實踐，他的紀實／旅遊、甚或它依地與依時記述特性，無疑也將被置於西方早期電影的發展，直到佛萊赫提《北方的南努克》的脈絡裡，尋求自身在紀錄片電影史、美國電影史或國際電影史的歷史位置。

　　最後，《經巡中國》作為流行文化的社會實踐，抑或電影拍製、宣傳與映演的活動，它們絕大部分發生在中國的事實，也必將與布洛斯基在香港與上海的所有電影活動相提並論。誠然，如同他在日本完成的《美麗的日本》，不僅只是以「藍色眼睛所看到的大正時代日本」。《美麗的日本》「不只是單純地外國人到日本拍攝的觀光紀錄電影，它代表著日本國政府政策、財團的經營策略與布洛斯基企圖在日本創業的意志，三方面的力量使得完成的影片」。●《經巡中國》至今的另一重要意義，我們也或可採取特定的史料編撰途徑，嘗試將它納入中國電影史、特別是中國早期電影的領域。

一註釋一

- 〈上帝的國度〉爲一份並未公開發表或出版的回憶錄，總共有 256 頁，全文存藏於布氏家屬手中，僅限少數學者以研究用途查閱，其中包括美國伊利諾大學的 Ramona Curry 教授。本文根據臺灣國家電影資料館保存全文的前 28 頁，其中缺漏第 9 頁與 12 頁。

- 參閱〈上帝的國度〉（電影資料館版）。

- Ramona Curry, "Benjamin Brodsky(1877-1960): The Trans-Pacific American Film Entrepreneur-Part one, Taking A Trip Thru China", *Journal of American-East Asian Relations 18*, 2011, pp.64-65.

- 日本民族誌紀錄片工作者與研究者岡田一男與岡田正子夫婦，因爲對於《美麗的日本》片中紀錄北海道少數民族愛奴人深感興趣，兩人從一九九零年代初開始進行有關布洛斯基的調查與研究，並擴展深入他的兩部影片。參見廖金鳳製作、謝嘉錕導演《尋找布洛斯基》，台灣藝術大學電影學系，2009。

- 參閱 Kim Fahlstedt, *The Curious Case of Benjamin Brodsky*（瑞典斯德哥爾摩大學碩士論文，並未正式出版），2012，pp.61-62；羅卡與 Frank Bren, "The Enigma of Benjamin Brodsky." HK Film Archive Newsletter 14, 2000；Ramona Curry, "Benjamin Brodsky(1877-1960) Part one", 2011。

- 《經巡中國》在美國映演的廣告以 "An Art Motion Picture 5 Years in the Making" 做宣傳。日本研究者岡田正子（Okada Masako）、羅卡與 Frank Bren 都認爲它拍攝於 1914 至 1915 年之間，美國學者 Ramona Curry 認爲布洛斯基是從 1912 年底開始拍攝，直到 1915 年完成北京的部分。

- 譯自 Kim Fahlstedt，引於〈上帝的國度〉（全文版），同●。

- 參閱陳立 *Dianying - Electric Shadows*，1972，pp.8-9。Burton Holmes 的

訪談見於 *Chicago Daily News*, 16 September, 1914.

● 瑞典學者 Kim Fahlstedt 認為布洛斯基或許在此巧遇會談之後，開始才有了跨入電影製作的念頭，進而幾個月後在香港拍攝四部時事短片。參閱斯德哥爾摩大學碩士論文 *The Curious Case of Benjamin Brodsky*，pp.61-62.

● George S. Kaufman, "Bret Harte Said It, The Heathen Chinee is Peculiar," *New York Tribune*, 27 Aug. 1916.

● *North China Daily News*, Saturday, Mar. 27, 1909.

● *North China Daily News*, Tuesday, Mar. 30, 1909.

● 廖金鳳譯，《電影百年發展史》（上冊），第二章，1998，頁 55-85。

● Kristin Thompson, *Exporting Entertainment: America in the World Film Market 1907 – 34*, London: BFI Publishing, 1985。

● 這個見解來自 Kim Fahlstedt，同●，pp.51-52。

● Kim Fahlstedt 與 Ramona Curry 都也此見解，同●。

● Ramona Curry, "Benjamin Brodsky(1877-1960) Part one", p.74.

● 愛迪生公司製片 James H. White 與攝影師搭檔 Frederick Blechynden，為典型代表來自歐美核心電影生產國家的早期攝影師，兩人於 1898 年三月七日至三十一日來到香港，進而於 1989 年相繼在香港、澳門、廣州、上海拍攝了多部紀實短片。參見 http://www.citwf.com/person455254.htm，2013/11/14。

● 其中最著名的案例莫過於大英帝國生物學家赫胥黎（T.H. Huxley）藉由拍攝各類種族照片，進行對於他們人格、行為與社會背景的分析，進而強化既有之社會階層制度與殖民統治的制度。參閱 Liz Wells ed. *Photography: A Critical Introduction, Second Edition*, London: Rouledge, 2000, pp.219-225.

- Elizabeth Edwards ed. *Photography and Anthropology*, New Haven: Yale University Press, 1992.

- 這部影片現在收藏於倫敦大學亞洲研究學院電影資料館（SOAS film archive），影片長度四十七分鐘。參見 https://www.youtube.com/watch?v=wZRhDmUn3m4，2014/2/22。

- 目前台北的國家電影資料館存藏購自布洛斯基家屬的 16 毫米版本，可能也是現存最完整的版本。其他包括美國國會圖書館保存有其中上海的一段，片長約十一分鐘，參見 http://lccn.loc.gov/mp73126200；美國國會的國家電影保存基金會（National Film Preservation Foundation）藏有由紐西蘭電影資料館提供北京的一段，片長約十八分鐘，參見 http://www.filmpreservation.org/preserved-films/screening-room。本片原以 35 毫米發行，十本（ten-reeler）的影片默片放映約兩個鐘頭，本文以台北電影資料館購得之原 35 毫米轉成 16 毫米版本爲研究資料依據，有聲影片放映長度約八十分鐘。

- 上海影音資料館購得上海部分的幾個鏡頭。

- Charles Musser 以具有巡迴放映師背景，並於 1903 年完成《火車大劫案》的 Edwin Porter 爲例，試圖說明早期電影巡迴放映師在放映電影時表現的創意，或可成爲推動日後劇情片發展的前奏。參閱所作，"The Travel Genre in 1903-1904: Moving Towards Fictional Narrative", *Early Cinema: space, frame, narrative*, ed. Thomas Elsaesser with Adam Barker, London: British Film Institute, 1990.

- 從目前存留的不同版本，或是上海與北京片段分別收藏於美國與紐西蘭的現象看來，本片當年發行的情況，也像多數早期旅遊影片一般，全片的鏡頭經過選擇、排序、重組以因應不同場合或觀眾的需求進行放映活動。參閱❼。

189

- 同❷。

- 同❸。

- 日本東京民族誌紀錄片獨立學者岡田正子提供有關《美麗的日本》研究成果，抑或參見 http://tokyocinema.net/BeautifulJ.htm，2014/9/16。

- 譯自 Ramona Curry 引文，"Benjamin Brodsky(1877-1960): The Trans-Pacific American Film Entrepreneur-Part One", p.73.

- Ramona Curry 鉅細靡遺的探究成果顯示，他們的出生地域包括廣州、澳門、上海、天津與北京，也因此分別在這些地方具有家族企業或政治影響力，稍後對於布洛斯基《經巡中國》的製作與拍攝，也可能提供資金與執行上的援助。參閱❸，亦或參考所作中譯本版〈布拉斯基與早期跨太平洋電影〉，收於黃愛玲編輯《中國電影溯源》，香港電影資料館，2011，頁 94-119。

- 同❸，p.74。

- 布洛斯基確實在 1913 年九月從紐約邀請攝影師萬維沙（Roland F. Van Velzer）來到香港，爲布洛斯基完成新聞短片《國王的體育》（*The Sport of Kings*，1914）與《莊子試妻》，並於 1914 年五月中旬離開香港。參閱羅卡與 Frank Bren, "Ben Brodsky and the real dawn of Hong Kong Cinema", *China Daily*, Mar. 13, 2010.

- 同❸。

- 這些「不良畫面鏡頭」或因構圖偏差、或因光線曝白而被剪去不用，它們主要集中於，台北國家電影資料館存藏版本的最後一本，亦即第十本。

- 這個順序是依據台北電影資料館 16 毫米版本，十本影片，重新由南到北的排列。原本編有序號的片盤，如依序號放映其中出現穿插、混亂與重覆的現象。這或與當年分本或分地域單獨放映，日後並未依其

地理邏輯（大致也是拍攝時間的順序）依序整合有關。

● 另一個布洛斯基出現在片中的鏡頭，是在第十本「不良畫面鏡頭」中的其中之一，他與另一名西式裝扮男士，以及兩位西式裝扮女士，分別搭乘兩艘烏棚船（通常見於蘇杭一帶）快速在河中行駛的景象。

● 這個事件的紀錄，顯然是一個獨立的鏡頭，影片中它是被放在廣州部分即將結束左右。日本民族誌研究學者岡田正子，認爲這個事件是在天津拍攝的。同●。

● Alison Griffiths, *Wondrous Difference: Cinema, Anthropology, and Turn-of-the-Century Visual Culture*, New York: Columbia University Press, 2002, p.204.

● 同●，p.205。

● 資料可以參見 http://www.burtonholmesarchive.com/ 以及 http://www.burtonholmes.org/，2014/2/15。

● 同●。

● 參見 Kim Fahlstedt，同●。

● 「鸕鶿捕魚」的捕魚方法現今仍存在於中國與日本。中國大陸雲南省麗江、廣西壯族自治區桂林市陽朔，仍能見到已經成爲觀光景觀的「鸕鶿捕魚」場面。

● 參見 Kim Fahlstedt，同●，p.63。

● 譯自 Kim Fahlstedt 引文，同●，pp.63-64。

● 本篇評論作者爲 FRED，*Variety* May 18, 1917, 本文出自 *Variety Film Reviews 1907-1920, vol.1*, New York: Garland Publications,1983-1996.

● 參閱 Alison Griffiths，同●。

● 他們的攝影集或獨家照片至今仍爲搶手交易品，Holmes 的影片作品也在積極修護中。參見 ● 與 http://www.francisfrith.com/，2014/5/6。

❶ 譯自 J. Urry 引文, *The Tourist Gaze: Leisure and Travel in Contemporary Societies*, London: Sage, 1990, p.193.

❷ 引自岡田正子，參見同前❶。

結語
歧路敘事

布 洛 斯 基 與 夥 伴 們
中 國 早 期 電 影 的 跨 國 歷 史

Brodsky and Companies
A Transnational History of Chinese Early Cinema

敘述的陷阱

程樹仁在 1927 年所著〈中華影業史〉中曾經提到：

「新式影戲由洋人輸入中國……，影戲輸入中國，不過二十餘年，由香港以至上海，由上海以至內地。……前清宣統元年（西曆 1909 年）美人布拉士其（Benjamin Brasky）在上海組織亞細亞影片公司（*China Cinema Co.*）攝製《西太后》、《不幸兒》；在香港攝製《瓦盆伸冤》、《偷燒鴨》。……民國二年（西曆 1913 年）美國電影家依什爾為巴黎馬賽會，來中國攝影戲，張石川、鄭正秋等組織新民公司，由依氏攝了幾本錢化佛、楊潤身等十六人所演之新戲而去。」●

這段對於中國早期電影的歷史，具有深遠影響的記述，經由當事人的回憶、電影史學家的轉述或詮釋、報章雜誌的紀錄；直到一九六零年代初，「重整納入」了程季華等編著的權威鉅著《中國電影發展史》。如果我們進一步探究，同樣採取當事人的回憶、電影史學家的轉述或詮釋、報章雜誌的紀錄，《中國電影發展史》的記述中有關事件發生的時間、涉及公司之間的關係、幾個重要人物與相關公司彼此之間的關係，「肯定不是張冠李戴，就是無中生有」。●

布洛斯基在 1912 年的五月於 *Motion Picture World*（*MPW*）的專訪中提到，他藉由「雇用觀眾」的迂迴策略，吸引害怕「奪人靈魂」電影的觀眾入場觀看；他在中國（可能是天津）放映一部「牛

仔槍戰」的影片時，因為此時中國「即將爆發革命」，觀眾看到牛仔對峙、開槍，嚇得奪門而出、憤而將帳篷燒得精光。他在 1916 年八月於 *New York Tribune* 的專訪提到，由於這次的災難，他獲得（來中國時）同船友人的接濟，這位友人的父親曾在清朝任督軍，他自己也是中國政府的顧問，批准了布洛斯基在中國二十五年的電影經銷權，進而他的映演事業蓬勃發展，在中國各大城市開設了八十二家戲院。布洛斯基的傳奇軼事，以及他在中國的輝煌電影事業，也都在他 1957 年的回憶錄〈上帝的國度〉中再次轉述，直到進入張靚蓓在 1995 年發表於《中國時報》「寰宇版」的〈俄羅斯攝影機裡的亞細亞〉。

　　古籍史料、個人回憶、報章報導或訪談，哪一個來源的正確性或可信度比較高？● 2009 年香港電影資料館舉辦的「中國早期電影再探」研討會之後，有關布洛斯基的研究或許進入 Brodsky Studies 2.0 的階段，早先微縮影片（microfilm）的資料儲存，逐漸由數位典藏的資料庫取代，網路資源的運用也明顯帶來便利性與新的可能性。瑞典的 Kim Fahlstedt、美國的 Romona Curry，以及本書的完成，也都仰賴各自研究取向的網路資料庫資源。其中共同參閱檢索的重要資料庫之中，包括美國國會圖書館與「美國國家人文學術基金會」（National Endowment for the Humanities）合作建立，有關美國 1836 至 1922 年報章雜誌資料庫的網站 http://chroniclingamerica.loc.gov/、「媒體歷史數位圖書館」（Media History Digital Library）http://mediahistoryproject.org/collections/、

上海《北華捷報》（*North China Herald*）資料庫 http://nch.
primarysourcesonline.nl/nch/，甚或祖先移民資料庫 http://www.
ancestry.com/ 等。本書因為涉及國際早期電影、中國早期電影
的外籍來華電影工作者，也要多虧國際早期電影工作者介紹網站
http://victorian-cinema.net/、盧米埃公司片目網站 http://catalogue-
lumiere.com/，以及 Youtube 影音網站上幾個早期愛迪生影片的頻
道。即便如此，也不會因為史料取得更為便利，即可讓我們更貼
切地掌握過去。

　　過去之於歷史學家，只能仰賴所有可能的歷史文本（我們應
該清楚，對於「過去」而言，它們只是滄海之一粟），將其置於
過去特定的時空情境，進而宣稱我們掌握了一個對於過去的「客
觀歷史論述」；或是將其置於一個當下想像與再現的情境，強調
一個納入當下知識體系的「主觀歷史論述」；● 當然，我們也可嘗
試在兩者之間斡旋、協商，達到一個過去能夠延續現在，彼此相
互關照的歷史論述。

時空漫遊的契機

　　布洛斯基與他的夥伴們在二十世紀初的十幾年間，不約而同地
來自美國、英國、法國、西班牙、義大利、俄羅斯或日本，來到
中國追求他們的電影夢。他們各自從不同的地點、不一樣的時間，

來到上海或北京。顯而易見的是，如果我們要將他們各自的事蹟「寫進歷史」，這個歷史論述的形式，不會、不易，也不應該是個仰賴時序鋪陳的敘事形式。他們的電影活動發生在動態影像充滿多樣可能的時代，在「制度化再現模式」尚未形成之前的時代，在中國電影仍然處於工匠技藝式的草創時代；他們也因此或可不受既有脈絡之制約。如前所述，語音、文字、圖片、音樂、繪畫、照片或動態影像，它們經過數位典藏的過程，所有東西只是一個資料（datum）、一則訊息，再經處理之後以資料庫的形式儲存。資料庫的邏輯、或據此邏輯所產生的文化形式，可能也是最能激發「另類敘事」的時機。● 1898 年在香港的 James H. White、1901 年在南京的 Joseph Rosenthal 或在北京的 Fred Ackerman、1905 年在上海的布洛斯基，或是從 1903 至 1932 年主要以上海為其事業基地的 Antonio Ramos；我們如何可能以一個「因果邏輯」將他們安置於一個持續發展的特定敘事範疇，更何況他們的事蹟「同時」存在於網路資料庫形式的網站，我們（The Brodskyites）可以在任何地方「同時」查閱。

誠然，如同一九九零年代出現的「困惑電影」創作趨勢，● 從《黑色追緝令》（*Pulp Fiction*，1994）到《愛情是母狗》（*Amores Perros / Love is a Bitch*，2000）、從《暴雨將至》（*Before the Rain*，1994）到《大象》（*Elephant*，2003）。國際間的獨立導演揚棄古典的故事講述方式，不約而同地嘗試開發多樣而複雜的敘事樣貌。我們從不同的觀點接觸人物、事件或情境，幾條看似無

關的線索確實令人困惑，歷經不同的途徑掌握故事之後，我們也才發覺它們可以是那麼深入且豐富。歷史的論述也行？歧路敘事。

Inspector Mills ●

　　程季華等《中國電影發展史》與陳立 *Dianying - Electric Shadows*，無論它們的撰述可能出現多少的謬誤，當代有關中國早期電影的研究終究還是奠基於這兩部重要專著。陳立的中國電影史同樣相當程度仰賴程季華等的稍早成果，陳立的貢獻除了提供一個西方或國際的觀點之外，特別是有關中國早期電影充斥著外籍來華電影工作者，陳立也指出了這些人士的英文姓名。● 程季華等有關布洛斯基的記述，談到他巡迴放映的失敗，「因為這些無聊的短片，沒能引起當時觀眾的注意」。布拉斯基無法繼續經營下去，「就在 1912 年（民國元年）將亞細亞影戲公司的名義及器材，轉讓給上海南洋人壽保險公司經理依什爾和另一個美國人薩弗」。●「依什爾」和「薩弗」兩位看來極為關鍵的人物，在陳立的著述中，事件的描述基本上類似，陳立給我們的名稱為 Essler 和 Lehrmann，● 這兩個英文姓氏顯然無法對應。

　　根據 Romona Curry 查閱近年公布於網路的舊金山工商名簿，● 「依什爾」和「薩弗」可能是分別為 Emil S. Fisher 與 Thomas Henry Suffert。Suffert 於 1895 年開始定居於上海（直到 1941 年去

世）並且開設從事買賣交易的「中央貿易公司」（Central Trading Company），Fisher 家境富裕、喜愛旅遊，並於上海、天津定居多年，兩人共同投資，於 1912 年底成立了「亞細亞影片公司」（Asian Film Co.）。電影專業雜誌 *MPW* 在上海的代理人或業務代表名爲 Will H. Lynch，曾於 1912 至 1913 年間受雇於 Suffer。布洛斯基與 Lynch 可能都爲 MPW 提供中國電影製片與映演發展近況的訊息，也因此兩人形成競爭關係。總之，布洛斯基與「亞細亞影片公司」的關聯幾乎可以排除。至於，「美國某人」在 1913 年中「在上海拍完風景片素材，仍有剩餘膠片等器材，於是杜俊初與經營三和張石川商量，並徵得美國某人的同意，便共同成立了新民公司」。⑫ 這位「美國某人」最有可能的就是布洛斯基了，當然我們仍待進一步的調查。

　　另一個仍待釐清的疑問，同樣來自 Curry 的持續調查。《中國革命》是一部以美國市場爲主要訴求的影片，也確實在美國公開映演；根據陳立的說法這部剪入《武漢戰爭》中紀實片段，稍後重新剪輯、並混合以拍攝重建事件片段完成的作品，都可能（包括《武漢戰爭》）與布洛斯基有關。根據 Curry 與 Kim Fahlstedt 的進一步追問，兩人從片中出現的一名「洋人」著手，認定這名美國人名爲 Francis Eugene Stafford。Stafford 於 1910 年至 1915 年之間旅居上海，並且受雇於「商務印書館」擔任資深攝影師，他在中國遊歷甚廣，1911 年至 1912 年間走遍各地、拍攝了許多風景影片。Stafford 很可能是《武漢戰爭》紀實影片的攝影師，也因此牽

涉《中國革命》的製作與拍攝，他與布洛斯基都在 1915 年結識袁世凱身邊要人，《經巡中國》中 1915 年拍攝北京的部分，也或許出自 Stafford 之手。

　　Stafford 的事蹟使得「商務印書館」開始發展電影製作的歷史產生動搖。● Suffert、Fisher、Lynch、Stafford，還有另一個在 1917 年「攜資十萬、並底片多箱，及攝影上應用之機件等，挈眷來華，設製片公司於南京。擬為大舉……」，終因「不諳國俗民情、所如輒阻」的「美人某」；● 都不同程度地長期埋沒於過去的歲月。

　　法國符號學家 / 文化批評者巴特（Roland Barthes）曾經指出，十九世紀給了我們歷史與攝影；他以為歷史是「根據正確準則的杜撰記憶」，攝影也只是「徒勞無功的見證」。● 巴特在他的最後一本著作裡，或是對於母親的深刻思念，或是不再認為符號的單純顯意功能，看似對於歷史與攝影抱持著懷疑；他的重點在於提醒我們，歷史如同攝影，我們必須思考它們的本質、它們可能的用途，以及它們所處的情境脈絡。對於中國早期電影，當我們把焦點轉向布洛斯基或和他一樣的外籍來華電影工作者時，它也將為我們開闢另一種視野、拓展另一個境界；當這些外籍來華電影工作者開始「說話」的時候，他們始得進入歷史，中國早期電影的歷史也將會是「前史的」、「修正的」與「跨國的」。

一註釋一

- 程樹仁編著《中華影業年鑑》，上海：中華影業年鑑社，1927，頁
 17。

- 黃德泉作〈亞細亞中國活動影戲之真相〉收於所著《中國早期電影史
 事考證》，北京：中國電影出版社，2012，頁 46-81。

- Romona Curry 認為《經巡中國》是在 1912 年的年底開始拍攝，我們
 可以確定上海、北京的兩段都在 1915 年完成，至於是否可能從廣
 州的一段開始，或是廣州的一段是在何時拍的，她不確定。Curry 提
 議或許可以像《尋找布洛斯基》的影片一般，從《經巡中國》的影
 片中辨識、確認這部影片拍攝的時間、地點。參閱所作 "Benjamin
 Brodsky(1877-1960) Part one", 2011, p.94.

- Japp Den Hollander, 'Contemporary History and the Art of Self-Distancing'
 in *History and Theory*, Theme Issue 50, Dec. 2011, pp.51-57.

- Lev Manovich, "Database as a Genre of New Media", http://vv.arts.ucla.
 edu/AI_Society/manovich.html，2014/8/16。

- Warren Buckland Edited, *Puzzle Films: Complex Storytelling in
 Contemporary Cinema*, Blackwell Publishing Ltd, 2009.

- 我們在 2008 年拍攝《尋找布洛斯基》時來到洛杉磯，因故無法依約
 拜會布洛斯基的兒子 Ron Borden，王熙寧表示願意為我們聘請偵探查
 訪他的住處。Romona Curry 偕同 Eric Pascarelli 終於採訪到 Borden。根
 據 America（the Band）的說法，比佛利山莊有位名為 Mills 的探員，
 專門找尋失蹤人士。

- 陳立是第一個指正「布拉斯基」的全名為 Benjamin Brodsky 的學者。
 中國的電影學術論文，談到西方人物或文獻出處，我們仍少見附帶
 記述它們的原文；直到今天中國電影學術界習慣仍以「布拉斯基」

（Brasky）稱之。

- 程季華、李少白、邢祖文編著《中國電影發展史》，香港：文化資料供應社，1978，頁 16。

- 陳立，*Dianying - Electric Shadows*，頁 15。

- Romona Curry 2011 年完成 "Benjamin Brodsky(1877-1960)" Part One and Part Two 之後，持續追查相關疑問，她也將初步研究心得，透過 e-mail 與 Brodskyites 研究圈分享。

- 黃德泉對於「亞細亞影片公司」在上海的活動有深入的分析，參閱所作〈亞西亞中國活動影戲之真相〉，收於《中國早期電影史事考證》，頁 46-81。

- 黃德泉最近的研究〈上海商務印書館之電影事業〉，或是其他中國電影史的著述與文獻，都以「商務印書館」於 1917 年聘請留美學生葉向榮，拍攝了四部時事紀實片，開啓該公司的電影事業，同●，頁 82-127。

- 出自除恥痕《中國影戲之溯源》，引於黃德泉，同●，頁 82。

- 譯自 'memory fabricated according to positive formulas'、'but fugitive testimony'。參閱所作 *Camera Lucida*, New York: Hill and Wang, 1981, p.93.

參考資料

－專書－

方方，《中國紀錄片發展史》，北京：中國戲劇出版社，2003。

李道新，《中國電影文化史 1905 － 2004》，北京：北京大學，2005

胡霽榮，《中國早期電影史（1869 － 1937）》，上海：上海人民出版社，2010。

陸弘石，《中國電影史 1905 － 1949：早期中國電影的敘述與記憶》，北京：文化藝術出版社，2005。

黃德泉，《中國早期電影史事考證》，北京：中國電影出版社，2012。

黃愛玲編，《中國電影溯源》，香港：香港電影資料館，2011。

張英進編著，《民國時期的上海電影與城市文化》，北京： 北京大學出版社，第 1 版，2011 年。

傅葆石著，《雙城故事：中國早期電影的文化政治》，北京：北京大學出版社 , 2008。

喬治・薩杜爾著，《世界電影史》，北京：中國電影出版社，1995。

葉龍彥著，《日治時期台灣電影史》，台北：玉山社，1998。

中國電影圖史編輯委員會編，《中國電影圖史：1905-2005》，北京：中國傳媒大學出版社、2007，

國立臺灣歷史博物館，《國立臺灣歷史博物館修復館藏日治時期紀錄片成果》，2008。

程季華、李少白、刑祖文編著，《中國發展史》，香港：文化資料供應社，1978(重版)。

熊月之，馬學強編輯，《上海的外國人：1824 － 1949》，上海：上海古籍出版社，2003。

廖金鳳著，《台語片的電影再現與文化認同》，台北：遠流，2001。

203

廖金鳳譯，David Bordwell 等原著，《電影百年發展史》（上），台北：
　　美商麥格羅希爾，1999。

劉小磊，《中國早期滬外地區電影業的形成：1896 － 1949》，北京：中
　　國電影出版社，2009。

酈蘇元、胡菊彬合編，《中國無聲電影史》，北京：中國電影出版社，
　　1996。

Abel, Richard edited, *Encyclopedia of Early Cinema*, London: Routledge; Reprint
　　edition, 2013.

Allen, Robert C. *Vaudeville and Film 1895 – 1915: A Study in Media Interaction*.

Anderson, Benedict, *Imagined Communities: Reflections on the Origin and
　　Spread of Nationalism*, Verso, 1983.

Bordwell, David. *On the History of Film Style*, Harvard University Press, 1997,
　　Film History, 2e，北京：世界圖書出版公司、後浪出版公司，2012.

── *On the History of Film Style*, Harvard University Press, 1997.

Burch, Noël, *Life to Those Shadows*, Ben Brewster ed. and trans, London: BFI,
　　1990.

Edwards, Elizabeth ed. *Photography and Anthropology*, New Haven: Yale
　　University Press, 1992.

Elsaesser, Thomas and Adam Barker, ed., *Early Cinema: Space, Frame,
　　Narrative*, London: BFI Publishing, 1992.

Emanuel, Susan. trans., *Birth of the Motion Picture*, New York City: Harry N.
　　Abrams, Inc., 1995.

Fu, Poshek, *Between Shanghai and Hong Kong: The Politics of Chinese Cinemas*,
　　Stanford University Press, 2003.

Gabler, Neal *An Empire of Their Own: How the Jews Invented Hollywood*, New
　　York: Anchor Books, 1989.

Gomery, Douglass, *Shared Pleasure: A History of Movie Presentation in the
　　United States*, The University of Wisconsin Press, 1992.

Griffiths, Alison. *Wondrous Difference: Cinema, Anthropology, and Turn-of-the-Century Visual Culture*, New York: Columbia University Press, 2002.

Kar, Law (羅 卡)and Frank Bren, Hong Kong Cinema: A Cross-Cultural View, Scarecrow Press, 2004.

Lewis, Jon ed., *The End of Cinema As We Know it: American Film in the Nineties*, New York: New York University Press,2004

Leyda, Jay (陳 立), Dianying - Electric Shadows: An Account of Films and the *Audience in China*, Cambridge Mass.: MIT Press, 1972.

Musser, Charles, *The Emergence of Cinema: The American Screen to 1907*, Berkeley: University of California Press, 1994.

— — *Before the Nickelodeon: Edwin S. Porter and the Edison Manufacturing Company*, University of California Press, 1991.

Musser, Charles, and Carol Nelson, *High-Class Moving Pictures: Lyman H. Howe and the Forgotten Era of Traveling Exhibition, 1880-1920*, Princeton University, 1991

Nowell-Smith, Geoffrey ed., *The Oxford History of World Cinema*, Oxford University Press, 1996.

Ricalton, James, *China through the Stereoscope: A Journey through the Dragon Empire at the Time of the Boxer Uprising*, Nabu Press, 2010.

Strauven, Wanda ed., *The Cinema of Attractions Reloaded*, Amsterdam University Press, 2006.

Sobchack, Vivian, "What is film history?, or, the Riddle of the Sphinxes", *Reinventing Film Studies*, ed., Linda Williams & Christine Gledhill, London: Oxford University Press, 2000. .

Thompson,Kristin. *Exporting Entertainment: America in the World Film Market 1907 – 34*, London: BFI Publishing, 1985.

Urry, J. *The Tourist Gaze: Leisure and Travel in Contemporary Societies*, London: Sage, 1990.

Vasudev, Aruna etc. ed., *Being and Becoming: The Cinemas of Asia*, New Delhi: MacMillan, 2003.

Wells, Liz, ed., *Photography: A Critical Introduction, Second Ed.* : Routledge, 2000.

Zhang, Yingjin ed., *Cinema and Urban Culture in Shanghai, 1922-1943*, California: Stanford University Press,1999.

Zhang, Zhen, *An Amorous History of the Silver Screen: Shanghai Cinema, 1896-1937*, Chicago: University of Chicago Press, 2005.

－期刊與專書論文－

李道明作，〈十九世紀末電影人在臺灣、香港、日本、中國與中　南半島間的（可能）流動〉，黃愛玲編，《中國電影溯源》，香港：香港電影資料館，2011，頁 126-143。

黃德泉作，〈電影初到上海考〉，《電影藝術》2007 年第 3 期，頁 102-109。

——〈亞細亞活動影戲系之真相〉，《當代電影》七月號，2008，頁 81-88。

雷夢娜柯理作，〈布拉斯基與早期跨太平洋電影〉，收於黃愛玲編輯《中國電影溯源》，香港電影資料館，2011，頁 94-119。

趙衛防作，〈關於內地／香港早期電影幾個問題的再分析〉，《當代電影》四月號，2010，頁 85-90。

廖金鳳作，〈臺灣紀錄片「前史」：紀實影像、家庭電影到紀錄片〉，收於《臺灣紀錄片美學系列》，「第一單元」，國家美術館／印刻出版，2008 年 12 月。

——〈軼事與電影史：中國早期電影與布洛斯基的再協議〉，收於黃愛玲編輯《中國電影溯源》，香港：香港電影資料館，2011，頁 110-125。

鍾大豐作，"From Wen Min Xi (Civilized Play) to Ying Xi(Shadowplay): The

Foundation of Shanghai Film Industry in 1920s,"*Asian Cinema*, Vol.9, No.1, Fall 1997。

Bell, Desmond. "Documentary film and the poetic of history", *Journal of Media Practice*, Vol. 12, No. 1, 2011, pp.3-25.

Crofts, Stephen, "Reconceptualising National Cinema/s", Valentina Vitali and Paul Willemen edited, *Theorizing National Cinema*, London: British Film Institute, 2008, pp. 44-58.

Fahlstedt, Kim, *The Curious Case of Benjamin Brodsky: Early Shanghai Film Culture Revisited* (master's thesis), University of Stockholm, 2010.

Hollander, Japp Den, "Contemporary History and the Art of Self-Distancing" in *History and Theory*, Theme Issue 50, Dec. 2011, pp.51-57。

Kar, Law (羅卡)and Frank Bren, "The Enigma of Benjamin Brodsky," *Hong Kong Film Archive Newsletter*, no. 14, November 2000, pp.7-11.

Loiperdinger , Martin, "Lumiere's Arrival of the Train: Cinema's Founding Myth," *The Moving Image*, 4:1, Spring, 2004, pp.89-118.

Matthew D. Johnson, "Journey to the seat of war: the international exhibition of China in early Cinema," *Journal of Chinese Cinema*, Vol. 3, Nov. 2, 2009.

Ramona Curry, 'Benjamin Brodsky (1877-1960): The Trans-American Film Entrepreneur-Part One, Making A Trip Thru China' *Journal of American-East Relations*, No. 18, 2011, pp. 58-94.

—— Benjamin Brodsky (1877-1960) : The Trans-Pacific American Film Entrepreneur –Part Two, Taking A Trip Thru China to America, *Journal of American-East Asian Relations* No.18 2011, pp.142–180.

Winston, Brain, "Documentary Film", in William Guynn edited, *The Routledge Companion to Film History*, Routledge, 2010, p.85.

－ DVD 與影片－

《百年光影：紀念中國電影誕生一百周年（1905-2005）》，北京：中央
新影音像出版社，2005。

廖金鳳策劃、監製，謝嘉錕導演，《尋找布洛斯基》（Searching for
Brodsky，2009），極光影業 / 台灣藝術大學電影學系。

《經巡中國》（*A Trip Thru China*，1912-1916），台北國家電影資料館。

《美麗的日本》（*Beautiful Japan*，1917-1918），The Smithsonian Institution

Landmarks of Early Films, Vol. 1 & 2，Image Entertainment, 1997

The Lumière Brothers' First Films (1895-1897), New York: Kino International,
1999

Edison: The Invention of the Movies (1891-1918), New York: Kino International,
2005

Early Cinema: Primitives and Pioneers (1895-1910), London: BFI Video Publishing,
2005

David Gill and Kevin Brownlow, *Cinema Europe: The Other Hollywood*, London:
Photoplay Productions, 1995。

Charles Musser, *Before the Nickelodeon: The Early Cinema of Edwin S. Porter*,
New York: Kino International, 2008

－網站－

盧米埃公司片目網站 http://catalogue-lumiere.com/

愛迪生作品 Youtube 網站頻道 MediaReborn: https://www.youtube.com/play
list?list=PLUoX7U4aT1PNNlfmcMu80p95ggs3GULqG

Who's Who of Victorian Cinema: http://victorian-cinema.net/

《北華捷報》(North China Herald) 資料庫 http://nch.primarysourcesonline.
nl/nch/

附錄一　班傑明・布洛斯基生平年表

時間	足跡與事蹟
1887 年 8 月 1 日	出生日期與地點： ● 布洛斯基對於自己的出生年份有幾個不同的說法，比較可信的年份與日期，出現於他的死亡證明書與位於洛杉磯的墓地墓碑上面，兩處記載的生日一致為 1887 年 8 月 1 日。 ● 布洛斯基在他 1956 年的一篇傳記式自述 God's Country（〈上帝的國度〉，後文簡稱 GC）中曾言及他出生於靠近 Tektarin 與 Ektarslav 的一個小鎮。這兩個地方很可能都是當地人對於一個名為 Ekaterinoslav 城市的通稱。這個城市位於烏克蘭中部的東邊，大約距離奧德賽港（Odessa）485 公里處。
約 1891-1892	離家： ● 根據 GC 中布洛斯基的自述，他在母親過世之後離家闖蕩。這個時間最有可能是在母親生下他的最小弟弟之後，而她有可能是因生產死亡。

證據或旁引推測	研究貢獻學者
布洛斯基在 GC 中提到，他出生在 Ekaterinoslav 西北、朝著 Kremenchuk 方向，一個「沒有太多猶太人」的小鎮，「因此父親兼職擔任猶太祭師」。Kremenchuk 是離 Ekaterinoslav 另一個最近的城市。 　根據布洛斯基父親 Jacob 的美國移民記錄（1907）、哥哥 Nohmi（後來改名為 Norman）的移民記錄（1913），以及同父異母弟弟 Yona 的入伍記錄；父親與哥哥的出生地都是 Kremenchuk，而弟弟的記錄則為 Ekaterinoslav。	Ramona Curry 廖金鳳 謝嘉錕
洛杉磯的電影特效／剪接工作者 Eric Pascarelli，在 2010 年 7 月訪問了布洛斯基的兒子 Ron Borden。有關布洛斯基弟弟 Max Brodsky 的生平，主要來自這次的訪問。Eric Pascarelli 將訪談影片存於網路，並標示 "For our Eyes Only"，僅供 Ramona Curry、廖金鳳等少數研究者參閱。 　Curry 教授根據美國移民資料、客輪乘客資料，進一步確認「麥斯叔叔」的年籍資料。	Eric Pascarelli Ramona Curry 廖金鳳 謝嘉錕

1905 年	● 日俄戰爭（1904 年 2 月 4 日 -1905 年 2 月 8 日）結束 1905 年 9 月 13 日由橫濱抵上海，9 月 22 日由上海 赴橫濱。 ● 根據 GC 中的自述，布洛斯基大約已在這段時間從 事跨洋貿易。來到中國可能除了拜訪在上海經營旅館 生意的哥哥 Norman 之外，順道在中國採買商品轉售 日本，以至美國。
1906 年	● 3 月 1 日由橫濱返抵舊金山，隨行的還包括 Mamie Friedman 與 Ray Friedman 姊妹倆。 ● 3 月 13 日與 Mamie Friedman 在加州結婚。 ● 4 月 18 日舊金山大地震。 ● 10 月在舊金山南區購置房地產、經營雜貨店。
1908 年	● 1 月至 5 月在舊金山經營雜貨店。
1909 年	● （布氏於 1909 年舊金山工商名錄中消失） ● 三月下旬在上海經營戲院（Orpheum Theater, 4 Rue Montalban）；推出節目包括兩部美國電影、歌 舞表演、喜劇等。 ● 5 月 3 日由上海搭乘客輪 Tenyo Maru 號抵達舊金山
1910 年	● 4 月 18 日與妻子 Mamie 定居於西雅圖，地址為 Monmouth Apartment #12 , Yesler Way，靠近日人與華 人的社區。布氏職業登記為商人，並經營一家商店。

● 日本獨立媒體研究者岡田正子根據橫濱客輪資料、香港電影史獨立研究者 Frank Bren 根據 Japan Times，分別確認橫濱至上海的行程；瑞典斯德哥爾摩大學電影學院的 Kim Fahlstedt、Bren 與 Curry 根據上海發行英文報 North China Daily News（《字林西報》）則分別確認上海至橫濱的行程。	岡田正子 Frank Bren Kim Fahlstedt Ramona Curry
● 根據美國客輪資料、人口普查資料，以及國會圖書館（Library of Congress）線上報紙資料、舊金山 1906 年結婚證書公告資料、1907 與 1908 年房地產交易資料等。	Ramona Curry
● 舊金山工商名錄。	Ramona Curry
● 上海外文報紙廣告，特別是英文的 *North China Daily News* 刊載的大量廣告與通告。	Kim Fahlstedt, Ramona Curry 廖金鳳
● 舊金山客輪紀錄資料。	
● 1910 年美國人口普查資料。	Ramona Curry

1911 年	• 5 月 7 日「綜藝電影交易公司」（Variety Film Exchange）遭遇火災，公司登記人為 Jacob Perosky（應為父親 Jacob Brodsky 之誤拼）。 • 11 月 28 日布氏因火災事件上法院應訊。
1912 年	• 5 月前往紐約採購影片，並以「綜藝電影」檀香山分部經理的身分，接受 *The Moving Picture World* 雜誌專訪。 • 7 月於夏威夷從事「綜藝電影」相關工作。
1913 年	• 6 月 16 日搭乘客輪 Tenyo Maru 號抵達香港（啟程無法確認是由舊金山、上海或橫濱）。 • 7 月 14 日離開香港。 • 8 月 7 日抵達舊金山。 • 9 月前往紐約聘請攝影師 Roland F. Van Velzer。 • 11 月 5 日布氏與妻子，偕同 Van Velzer 家人，由舊金山抵達檀香山。 • 11 月 28 日在檀香山停留大約三周，處理「綜藝電影」相關工作之後離開。 • 12 月 16 日布氏與妻子、Van Velzer 家人抵達香港。
1914 年	• 1 月至 3 月於香港製作《莊子試妻》與《偷燒鴨》。 • 6 月 13 日 Van Velzer 返回舊金山，稍後赴紐約並接受 *The Moving Picture World* 雜誌專訪。 • 6 月至 8 月歐戰爆發，布氏往返於香港與上海之間，（進行《經巡中國》之拍攝工作）。 • 11 月 14 日於香港註冊成立 China Cinema Co. • 12 月中旬離開香港，轉經上海，返回舊金山。

• 舊金山紀事報（*San Francisco Chronicle*），1911 年 5 月 8 日與 11 月 19 日。	Frank Bren Kim Fahlstedt
• "A Visitor from the Orient", *MPW*，1912 年 5 月 18 日。 • 夏威夷報紙新聞 1912 年 9 月，刊載布氏即將前往亞洲。	Frank Bren Ramona Curry 羅卡 廖金鳳
• 香港英文報紙客輪乘客名錄 （這趟旅途中布氏巧遇著名旅行家、攝影與電影旅遊片工作者 Burton Holmes，根據 Burton 稍後於 Chicago Tribune 的訪談，布氏在此之前已經在香港。這時開始布氏積極投入電影製作，《經巡中國》大部分的影片是從此拍攝完成）。 • 11 月 7 日 Hawaiian Gazette 客輪乘客資料。 • 12 月 17 日香港英文 *China Mail* 報紙客輪乘客資料。	Frank Bren Ramona Curry 羅卡
• 7 月 25 日 *MPW* Van Velzer 專訪。 （2009 年底香港舉辦「中國早期電影再探」研討會對於香港第一部拍攝影片，至此確認爲 1914 年初完成的《莊子試妻》）。 • 《經巡中國》片中上海的一段，呈現颱風過後的景像，發生時間是在 1914 年。 • 香港工商註冊登記資料。 • 上海客輪 Shiyo Maru 乘客資料。	

1915 年	● 2 月 1 日布氏與同僚 Hasbrook 返抵舊金山。 ● 4 月中旬接受 *The Moving Picture World* 雜誌專訪。 ● 5 月 1 日由舊金山赴上海（或許繼續《經巡中國》拍攝工作，或許處理當地影片發行事業）。 ● 6 月至 12 月在上海周遭、天津、北京等地，繼續《經巡中國》拍攝工作。
1916 年	● 1 月 25 日布氏與同僚 Hasbrook 離開上海，攜帶《經巡中國》拷貝於 2 月 21 日返抵舊金山。 ● 6 月重新登記舊金山戶籍。 ● 8 月至 11 月積極推展《經巡中國》於舊金山、奧克蘭、洛杉磯等西岸城市的發行與映演。
1917 年	● 3 月至 6 月轉經橫濱、再訪香港（或許處理結束香港 China Cinema Co. 的事業，並於橫濱接洽拍攝《美麗的日本》相關事宜）。 ● 5 月 6 月《經巡中國》於紐約上映。 ● 7 月重新申請護照、再訪橫濱，開始進行《美麗的日本》拍攝工作（直到年底、可能曾赴上海結束當地相關事業）。
1918 年	● 1 月 4 日由橫濱（可能轉經香港，持續拍攝工作）返美，並於 2 月 8 日返抵舊金山。 ● 9 月 10 日布氏受到徵召入伍、登入陸軍名冊，居住地址記載爲橫濱美國領事館。 ● 12 月 13 日由橫濱返抵舊金山（《美麗的日本》應該於此時完成拍攝與剪接）。

舊金山客輪乘客資料。 4 月 10 日 *MPW* 專訪。 《經巡中國》影像資料。	Ramona Curry 廖金鳳
舊金山客輪乘客資料。 舊金山人口普查資料。 *Variety*、*The Moving Picture World*、*Los Angeles Times* 等報章雜誌的多處報導與廣告。	Frank Bren Ramona Curry Kim Fahlstedt 羅卡 廖金鳳
舊金山、橫濱客輪乘客資料 報章雜誌報導與廣告。 舊金山、橫濱客輪乘客資料，布氏與妻子於客輪 Chiyo Maru 號甲板上合照（台北電影資料館保存）。	Ramona Curry 岡田正子 廖金鳳
舊金山客輪乘客資料。 美國徵召入伍登記名冊。 舊金山客輪乘客資料。	Ramona Curry 岡田正子

1919 年	1 月到 3 月於舊金山成立 Sunrise Film Co.，登記地址為 100 Golden Gate Avenue。 4 月至 12 月重新申請護照，再赴日本。
1920 年	2 月 2 日離開橫濱，18 日返抵舊金山（自此直到 1950 年才再訪日本）。
1921 年	布氏由舊金山遷居洛杉磯。兄長 Norman 結束在上海經營的旅館 Motel Bordsky，返回美國、定居底特律。

香港工商註冊登記資料。 申請護照記錄。	Frank Bren Ramona Curry
舊金山、橫濱客輪乘客資料。	岡田正子 Ramona Curry
移民局、人口普查資料。	Ramona Curry

附錄二　中國早期電影外籍巡迴放映師、攝影師、
映演商、租賃商與製片商

（約）來華期間	國籍、姓名與電影活動相關事蹟
1886 年 8 月 11 日	● 1986 年（清光緒 22 年），上海徐園 內的「又一村」放映了「西洋影戲」，這是中國第一次放映電影。影片是穿插在《戲法》、《焰火》、《文虎》等一些演藝雜耍節目中放映的。
1897 年 4 月	● 法國人 Maurice Charvet 攜帶法國盧米埃公司的 cinematographe 攝影機，經舊金山來到香港，並且於 4 月 26, 28、至 5 月 4 日，在香港市政府的聖安德魯廳（St. Andrew Hall）放映電影。
1897 年 5 月	● 時任上海的查理飯店（Astor House Hotel，今浦江飯店）主管的美國人 Lewis M. Johnson 與放映師 Harry Welby Cook 於 5 月 22 飯店放映一批愛迪生的影片，稍後間歇性地映演一直到 7 月 29 日，現場伴奏為 Albert Linton。

電影工作者身分	參考出處與說明
來華電影工作者分、姓名不詳。據早期電影由西方幾個核心電影生國家,快速於國際間擴散、推廣的模式看來,比較可能是來自於法國盧米埃公司(The Lumière brothers, Auguste and Louis Lumière)的巡迴放映師。	● 前述引文出自程季華主編之《中國電影發展史》。中國學者黃德泉、香港學者羅卡與 Frank Bren,都對此「中國第一次放映電影」提出質疑。主要說法在於這次展演的「西洋影戲」,很可能是此時尚屬流行的視覺娛樂型式「幻燈片」(magic lantern),而不是「電光影戲」、亦即日後我們所熟悉的「電影」(motion picture)。盧米埃公司有據可考的最早業務代表 Marius Sestier,於 7 月 7 日至 8 月 15 之間,在印度孟買的華生飯店(Watson's Hotel)與新奇戲院(Novelty Theater)放映電影。
巡迴放映師	● Law Kar(羅卡)、Frank Bren, *Hong Kong Cinema: A Cross-Cultural View*, 2004。 ● 如果這時中國包括香港,Charvet 的映演,可能才是中國最早的電影活動。
巡迴放映師租賃商	● 羅卡與 Frank Bren,引自 5 月 28 日的 *North-China Herald*(《北華捷報》)。 ● 如果這時的中國不包括香港,Johnson(程季華書中譯為「雍松」)與 Cook 合作的映演,可能才是中國最早的電影活動。

1897 年 6 月	● Lewis M. Johnson 與 Maurice Charvet 合作在天津的 Lyceum Theater（蘭心大戲院）於 6 月 26、28 日，放映一批盧米埃的影片，兩人稍後於 7 月 27 在上海天華茶園也放映一場。
1897 年 7 月 -1898 年 5 月	● 美國人 James Ricalton 來到上海，他在天華茶園與一些遊樂場持續 7 天的放映活動。他除了放映影片之外，並且開始拍攝一些城市風景的短片。1898 年 月下旬於徐園放映一批來自美國愛迪生公司（Edison Company）的新片。
1898 年	● 美國愛迪生公司（Edison Company）最早的製片 James H. White 與 攝影師 Frederick Blechynder 搭檔於 3 月 7-31 日來到香港，拍攝 7 部短片。
1899 年	● 西班牙人 Galen Bocca 來到上海，在茶館、溜冰場與飯館放映電影，因觀眾對僅有的一套節目逐漸失去興趣；他將放映器材與影片轉售予友人 Antonia Ramos 。 ● 法國人 Francis Doublier 來到中國，放映或拍攝影片活動不詳。（盧米埃公司早期的片單目錄中，並無任何在中國拍攝的影片）。
1900 年	● 美國人 Fred Ackerman 於「義和團事件」發生之際來到北京，他拍攝了當地景觀之外，也拍攝了一些軍隊活動。Ackerman 自己也出現於他將一部 Mutoscope 攝影機贈與李鴻章的影片裡。 ● Ackerman 將一些北京的畫面，混合一些重建場景與事件的情節，完成 *Sixth Cavalry's Assault on the South Gate*，可為英、美最早以「義和團事件」拍攝反華戲情片風潮中的一部。

巡迴放映師 租賃商	● 羅卡與 Frank Bren，引自 6 月 26 日的 Peking and Tientsin Times（《京津泰晤士報》）、7 月 26 日上海《申報》。
巡迴放映師 攝影師	● Jay Leyda（陳立），Dianying - Electric Shadow: An Account of Films and the Audience in China。 ● 陳立指出 1898 年愛迪生公司的出品片目，列有 6 部有關香港、上海與廣州的短片。
攝影師	● 羅卡與 Frank Bren。 ● White 與 Blechynder 為愛迪生公司早期 Vitascope 攝影機的實踐與推廣者，1897-98 年間拍攝美國西岸、墨西哥等各大城市，並有「火車紀實片」（Train Actualities）系列影片；至今很方便於 YouTube 網站取得與觀賞。
巡迴放映師	● 程季華、陳立。 ● http://victorian-cinema.net/doublier：Doublier 是盧米埃公司 Cinématographe 攝影機最早的電影推廣者之一，遊歷國家包括俄國、希臘、保加利亞、羅馬尼亞、埃及、土耳其、印度、印尼、日本與中國。
攝影師	● 陳立認為 Ackerman 來華時間是在 1901 年。 ● http://victorian-cinema.net/ackerman：Ackerman 為美國早期電影公司 American Mutoscope and Biograph 的重要攝影師。來華之前，他在菲律賓拍攝了美西戰爭引發的一些衝突場面。

1901 年	• 英國人 Joseph Rosenthal 在「義和團事件」之後來到北京，稍後在上海拍攝了一部 *Nanking Road Shanghai*（《上海南京路》）。他所代表 Warwick Trading Company 於 1904 年派遣他重返遠東，拍攝日俄戰爭（1904-1905）。
1901 年	• 美國攝影師 Oscar Depue 攜帶改裝的高蒙（Gaumont）攝影機，伴隨旅行家／攝影師／演講家 Burton Holems，於 1 月來到北京。他們在美國軍隊的保護之下，拍攝了最早的一批紫禁城動態影像畫面。
1902 年	• 這年「有一個外國人攜帶了影片、放映機及發電機來到北京，在前門打磨廠租借福壽堂映演。影片內容，多系『美人旋轉微笑』，或者『花衣作蝴蝶舞』以及『黑人吃西瓜』、『腳踏賽跑車』、『馬由牆上屋頂』等」。
1903 年	• Antonio Ramos 接手 Bocca 的放映器材之後，在上海虹口的跑冰場、同安茶居、青蓮閣等地，放映電影。由於不斷增添新片，1908 年以鐵皮搭建 250 人座位的虹口大戲院，稍後又增設更富麗的維多利亞影戲院。
1904-1905 年	• 英國 Charles Urban Trading Company 派遣兩名攝影師 George Rogers 與 Joseph Rosenthal，分別從日本與俄國的角度，拍攝日俄戰爭的場面。稍後混合這些紀實影像與重建安排的場面，完成一部劇情化的作品。

攝影師	• 陳立：Warwick 出品片單目錄、美國紐約早期專業電影雜誌 *Moving Picture World*, 1909/05/08 • http://victorian-cinema.net/rosenthal：Rosenthal 爲英國早期電影著名的戰地攝影師，足跡遍及南非、加拿大、菲律賓，中國的北京、上海與東北地區等地。
攝影師	• 陳立引自 "My First Fifty Years in Motion Picture", *Journal of the Society of Motion Picture*, Dec. 1947。 • http://victorian-cinema.net/holmes： Depue 伴隨 Holems 的各地演講，擔任演講搭配幻燈片的放影師，並且拍攝相關影像。兩人遊歷遍及歐、美、遠東各地。1901 相繼走訪西伯利亞、中國與日本。Holems 於 1904 年開創使用 travelogue（旅遊影片）一詞，指稱早期電影製作最流行的片型之一。
不詳（巡迴放映 師）	• 程季華引自〈北京電影事業之發達〉，載於《電影周刊》，1921/11/01。 • 這些影片多像是美國電影，陳立認爲來自 1897 年 Mutoscope 出品的影片。這次映演，可能也是北京第一次公開放映影電影。
巡迴放映師 租賃商 映演商	• 程季華 〈上海電影院的發展〉，載於《上海研究資料續集》，上海通社，（增印版）1939。
攝影師	• 陳立 • http://victorian-cinema.net/urban：Urban 原爲愛迪生公司 Vitascope 攝影機駐英代理商，並於 1898 年在倫敦成立 Warwick Trading Company、1903 年改組 Charles Urban Trading Company，一生致力電影之於紀實、教育、科學與自然的倡導與推廣。

1907 年	• Antonio Ramos 在香港中環的 Pottinger Street（砵 乍街）開設了 Victoria Theater。
1907 年	• 義大利人 Enrica Lauro 到達上海開設戲院，他買 一部 Ernemann 攝影機、開始拍攝影片，不僅供應 地放映、也作爲外銷。Lauro 的重要影片包括《上 第一輛電車行駛》（1908）、《西太后光緒帝大出喪 （1908）、《上海租界各處風景》（1909）、《強 剪辮》（1911）等。
1907-1909 年	• 法國百代公司（Pathé Frères）的 "We Cover th World" 系列影片，固定派駐一名攝影師於中國 1907-1909 年間拍攝片段包括運河、廣東的河上人家 北京的京劇表演與街景等。
1909 年	• 一名來自德國慕尼黑的映演者，帶著放映機與 片，深入中國的鄉村和小鎮，放映精心重新配上字 的百代的影片。
1909 年	•「美國電影商人賓杰門・布拉斯基（Benjam Brasky）投資經營的亞細亞影戲公司成立，並開始 上海和香港攝製影片。就現在所知，亞細亞公司在 海攝製過短片《西太后》和《不幸兒》，在香港攝 過短片《瓦盆伸冤》和《偷燒鴨》」。

映演商	• 羅卡與 Frank Bren
攝影師 租賃商 映演商	• 程季華、陳立
攝影師	• 程季華、陳立，拍攝內容兩人不盡相同。 • 百代於 1908 年開創新聞影片（newsrell）的拍攝與製作，自此這些不到一分鐘的短片，在西方主要電影生產國家的電影院裡，通常於主要劇情長片放映之前映演，直到 1960 年代電視普及之後。"We Cover the World for News" 的一些新聞影片，很方便於 YouTube 網站取得與觀賞。
巡迴放映師	• 陳立：這部放映機仍收藏於柏林的 Gerhard Lamprecht 電影博物館
製片商	• 引自程季華，程著的說法主要出處為，程樹仁 1927 編著的《中華影業年鑑》，自此多被沿引、成為權威論述。陳立指出「亞細亞影戲公司」（Asian Film Company）成立於香港。 • 西元 2000 年以後，對於「布拉斯基」的人名，他所成立的「亞細亞影戲公司」，以及他分別在上海與香港拍攝的影片，都被分別提出質疑（詳見內文討論）。

1910 年	● 日本人首先在滿州放映電影,多數的影片來自百代公司,主要是以哈爾濱的俄國人爲觀眾對象。
1911 年	● 雜技幻術家朱連奎與洋行「美利公司」合作,拍攝了一部頌揚武昌起義的革命活動的「紀錄片」《武漢戰爭》。
1913 年	● 「亞細亞影戲公司」(於 1912 年再次出現上海)拍攝了「二次革命」風潮、上海聲討袁世凱的《上海戰爭》紀實影片,並且於年底與「中國第一部」自製劇情片《難夫難妻》,於上海同時上映。
1912-1913 年	● 布洛斯基返美路經香港,結識主持「人我鏡劇社」的黎民偉,「由布拉斯基等出資並提供必要的技術設備,利用人我鏡劇社已有的文明戲的布景與演員,以華美影片公司的名義製片並發行」,完成短片《莊子試妻》。
1916 年	● 一次大戰爆發之後,原本主要從德國進口的膠片自此轉由美國供給。鄭正秋趁此時機集資成立了「幻仙公司」;租借 Enrica Lauro 提供的攝影機與攝影場Lauro 並擔任攝影師,完成《黑籍冤魂》。

	● 陳立引自 Joseph L. Anderson and Donald Richie, *The Japanese Film*, New York: Grove Press, 1960。
攝影師 製片商	● 出自程季華，陳立認為這部影片與「亞細亞影戲公司」有關。它與美國國家圖書館版權註冊的影片 *The Chinese Revolution*（《中國革命》，1912，香港 Oriental Film Company 出品），應為同一部影片。 ● 本片的拷貝仍存在，片中配有中、英對照插卡字幕，可以看出是一部混合紀實影像與重建安排情節而完成的作品。
攝影師 製片商	● 陳立推測「亞細亞影戲公司」都和《武漢戰爭》與《上海戰爭》的製片有關；亦即與布洛斯基在上海的電影活動有關。 ● 根據程季華，《難夫難妻》的攝影師為美國人依什爾（Essler）。
攝影師 製片商	● 引自程季華。陳立於所著平裝本的附錄，進一步指出《莊子試妻》的攝影師為美國人萬維沙（Ronald. F. Van Valzer）。
攝影師 製片商	● 程季華、陳立 ● 陳立稱「幻仙公司」為中國人成立的第一家電影製作公司。

1917 年	• 「1917 年秋季，有一名美國人『攜資十萬，幷底片多箱及攝影上應用之機件等』，來到中國，設製片公司于南京，擬爲大舉，……因『不諳國俗民情，所爲輒阻，以致片未出而資已折蝕殆盡』」。稍後，上海商務印書館接手這名美國人的器材與底片，創辦電影製片的業務，開啓新聞影片製作。
1917 年	• 印裔英人 Abdul Bari 在天津開設 The Empir Theater，英國人院線經理 F. Marshall Sanderson 爲戲院添設了酒吧、咖啡廳，「並搭配一個以美國人爲主導俄羅斯管弦樂團的歌舞劇表演」。
1919 年	• 美國環球電影公司（Universal）在北京以長城與天壇爲場景，拍攝系列影片 *The Dragon's Net*，商務印書館支援協助，美國劇組離去留下一些器材作爲回報。
1920-1921 年	• Antonio Ramos 於 1903 年開始的電影映演事業，至此發展爲「雷孟斯娛樂公司」（Ramos Amusemen Corporation），擁有上海一半以上的戲院；其餘則由同樣是西班牙人的 B. Goldenberg、葡萄牙人 S.G Herzberg，以及義大利人 Enrica Lauro 所掌控；稍後日本、英國的商人相繼加入，幾近完全掌控上海電影映演與發行的產業。

製片商	● 引自陳立，出自徐恥痕〈中國影戲之溯源〉，載於《中國影戲大觀》，上海，1927。 ● 商務聘請留美學人葉向榮擔任攝影師，拍攝的新聞影片包括《盛杏蓀大出喪》、《商務印書館放工》等，前者使得紀實影片拍攝名人出喪蔚為流行，後者明顯仿效盧米埃公司的第一部短片《工廠下班》（*Workers Leaving The Lumière Factory*，1895）。
映演商 租賃商	● 引自陳立，主要出處為 William J. Reilly, "China Kicks in with a Champion," *Moving Picture World*, 1919/04/26。
製片商	● *The Dragon's Net*（1920，Henry MacRae）為環球製作、出品的 11 集系列影片，除了在中國拍攝之外，也到了夏威夷取景。The Baltimore American, 1920/03/14。 ● 商務稍後由美進口一批攝影器材，並且建立第一個玻璃帷幕、人工照明的攝影棚，梅蘭芳的京劇戲曲片《春香鬧學》、《天女散花》即在此拍攝。
映演商 租賃商	● 程季華、陳立 ● 雖然《閻瑞生》、《紅粉骷髏》賣作成功，但是上海的電影發行、票務管理、檔期排定，都掌握在外來經營者的掌控之下，中國的製片公司因此難以持續經營。

附錄三　中國早期外籍來華電影工作者簡介

Joseph Rosenthal（1864-1946）英國戰地／旅行攝影師

Joseph Rosenthal 出身於倫敦的貧困猶太家庭，他曾為一名配藥化學師，1896 年加入「麥奎爾與鮑可斯公司」（Maguire & Baucus）。兩年之後，Charles Urban 改組 Maguire & Baucus 成立了「沃維貿易公司」（Warwick Trading Company），他被派任攝影師的工作，起初在歐洲作業，稍後走訪之處遠至南非。Rosenthal 於 1900 年 1 月抵達南非拍攝「布爾戰爭」（Boer War，1899-1902），他跟隨英軍隊伍、深入戰場拍攝，甚至險些喪命；這次任務也為他贏得戰地攝影師的聲譽。

Rosenthal 返回倫敦，即於當年 8 月前往遠東地區，所經之處包括中國、菲律賓、澳洲、俄國、印度等地。他來到中國「義和團事件」已經平息，轉而到了菲律賓拍攝「美西戰爭」（1898）引發的一些零星戰事，在俄國（中國）拍攝了「日俄戰爭」（1904-1905）；Rosenthal 雖然錯失拍攝「義和團事件」的戰爭場面，他在中國走訪北京、上海，留下了最早紀錄上海南京路的珍貴紀實影像《上海南京路》（*Nankin Road, Shanghai*，1901）。

參考影片：

《上海南京路》*Nankin Road, Shanghai*，1901：https:// www.youtube. com/watch?v=Z9ls4mV51Yk。

James Ricalton（1844-1929）美國旅遊攝影師

　　Ricalton 一生熱衷於教育、旅遊與攝影，原為紐澤西小鎮 Maplewood 一所小學的校長，長年藉由休假或暑期時間、遠走他國、異地旅行與拍攝照片，增廣見聞之外，也分享於他的教育事業。Ricalton 於 1888 年辭去教職，受雇於「愛迪生公司」擔任研發應用竹子細絲作為燈泡電絲的工作，為此他遠走錫蘭尋訪；三個半月之後繼而走訪印度、新加坡、中國與日本。這趟亞洲之旅，Ricalton 完成的代表作之一，即為他在中國「義和團事件」前後，拍攝的攝影作品集《透視中國：義和團動亂期間的龍之帝國旅程》（*China through the Stereoscope: A Journey through the Dragon Empire at the Time of the Boxer Uprising*）。

　　他在 1891 年加入著名的 Underwood & Underwood 攝影公司，並且拍攝許多香港、廣州與上海的市容街景。美國學者陳立指出 1898 年愛迪生公司的出品片目中，列有 6 部有關香港、廣州與上海的短片（參閱 James H. White 與 Frederick Blechynden），即為 Ricalton 的傑作。然而，Ricalton 來到中國三次、香港一次，第一次，亦即包括香港的這次時間約為 1889-90 年之間，動態影像攝影尚未問世；尚且根據紀念 Ricalton 官方網站的一生事蹟介紹（http://ricalton.org/），他與愛迪生公司的再度合作是在 1912 年，自此也才投入動態影像的拍攝工作。我們在 Youtube 網站看到 1898 年的香港街景短片（https://www.youtube.com/watch?v=YSnQcGDgn5w），拍攝的攝影師或許另有其人。（參閱 James H. White 與 Frederick Blechynden）。

James H. White （1872-1944）美國製片
Frederick Blechynden（年籍不詳）英國攝影師

James White 原為一名留聲機的銷售員，稍後也任職 Kinetoscope 電影攝影機的銷售業務，進而勝任愛迪生公司 Vitascope 攝影機推廣的重要責任。早期電影中許多風行的影片，像是 *Kiss, Seminary Girls*、*Broadway at 14th Street* 等，都是他的傑作。White 並且拍攝了李鴻章訪問紐約的紀實影片 *The Arrival of Li Huang Chang*（1896）。他在 1897 年中夥同英國的攝影師 Frederick Blechynden，展開從美國本土到世界各地廣泛而密集的拍攝與紀錄工作。

愛迪生公司製片 White 與攝影師搭檔 Blechynden，為典型代表來自歐美核心電影生產國家的早期攝影師，兩人於 1898 年 3 月 7 日至 31 日來到香港，進而於 1989 年相繼在香港、澳門、廣州、上海拍攝了多部紀實短片；它們包括 *Street Scene in Hong Kong*、*Hong Kong, Wharf Scene*、*Hong Kong Regiment No. 1*、*Hong Kong Regiment No. 2*、*River Scene at Macao, China*、*Parade of Chinese*、*Canton River Scene*、*Landing Wharf at Canton*、*Canton Steamboat Landing Chinese Passengers*、*Shanghai Police*、*Shanghai Street Scene No. 1*、*Shanghai Street Scene No. 2* 等。

參考影片與網站：

1 *Parade of Chinese*（1898）：https://www.youtube.com/watch?v=Owmkd5MWvKU。

2 *Street Scene in Hong Kong*：https://www.youtube.com/watch?v=YSnQcGDgn5w。

3 http://www.citwf.com/person455254.htm。

4 http://www.weirdwildrealm.com/f-white-blechynden.html。

柴田常吉（1850-1929）日本攝影師

柴田常吉最早開始拍電影，是在 1899 年遵照著名辯士駒田好洋（Komada Koyo）的指導，拍攝藝妓舞蹈的影片。雖然過程進行中藝妓偶有舞出攝影機視線之外，這三部藝妓表演的影片，在當年的 6 月 20 日上映，受到日本廣大群眾的歡迎。常吉接著於 9 月拍攝了劇情短片《手槍強盜清水定吉》（*Inazuma goto Hobaku no Ba / The Lightning Robber is Arrested*），11 月完成這個時期備受讚譽的《紅葉狩》（*Momiji-gari / Maple Leaf Hunters*）。

常吉可為早期日本電影最為資深與熟練的攝影機操作員，稍後他與深谷駒吉（Fukaya Komakichi）合作，拍攝中國「義和團事件」的紀實影像，完成《北清事變寫真帖》（1901）。

Gabriel Veyre（1871-1936）
法國盧米埃公司 Cinématographe 攝影機操作員

Gabriel Veyre 原爲法國一個名爲 Saint-Alban-du-Rhone 小鎮的藥劑師，投效法國盧米埃公司，除了希望幫助家計之外，也能嘗試新的生活體驗；自此，他成爲盧米埃攝影師團隊中，帶著 Cinématographe 攝影機活躍於全球拍攝的重要操作員之一。

Veyre 於 1896 年 7 月 19 日抵達紐約，由此轉進墨西哥；並於 8 月 6 日與擁有盧米埃特許權的 C.F. von Bernard，共同在墨西哥市的總統官邸，舉辦了一場電影放映；稍後並於 8 月 16 日在 Plateros 街 9 號，推動了該國的第一次公開映演，獲得社會廣大的迴響。墨西哥之後的古巴於 1897 年 1 月 24 日的首次映演，Veyre 也是幕後的重要推手。Veyre 於 1897 年 8 月造訪委內瑞拉、法屬馬提尼克（Martinique）與哥倫比亞等地，直到當年 10 月返回法國，結束這趟中南美洲之旅。不久之後，Veyre 再次踏上旅途，經由加拿大於 1898 年的 10 月來到日本，接替公司另一派駐操作員 François-Constant Girel 的任務。Veyre 離開日本、並於 1899 年的 2 月到 4 月之間來到中國，接著又輾轉越南，終於 1900 年 2 月返抵法國。

Veyre 在 1910-11 年間離開了盧米埃公司，成爲一位獨立攝影師持續自己的拍攝事業。盧米埃公司的出品片目或它旗下所有正式派遣出訪的操作員，都沒有任何在中國拍攝的紀錄；Veyre 雖然在中國停留大約三個月之久，也未曾拍攝任何影片。

C. Fred Ackerman（年籍不詳）美國攝影師 / 放映師

Fred Ackerman 早在 1899 年中，投效「美國幕鏡拜奧公司」（American Mutoscope and Biograph Company，AM&B）成爲旗下攝影機操作員，他在 1899 年 11 月至 1900 年 3 月之間，曾於菲律賓拍攝了「美西戰爭」在菲律賓戰事的一些場面。Ackerman 較爲著名的成就即爲，在 1900 年來到中國拍攝了「義和團事件」的紀實影片；包括北京市景、軍隊動態，以及他將一部 Mutoscope 攝影機，贈予李鴻章作爲禮物的畫面。他在同年返回美國之後，整理了在中國拍攝的素材，完成一套名爲包括幻燈片與影片的《中國的戰爭》（*War in China*）節目，協同新聞記者 Thomas Millard 巡迴各地演講與映演。

Ackerman 的作品包括 *Co. 'L' Thirty-Third Infantry Going to Firing Line*（1899）、*Making Manila Rope*（1900）、*Repelling the Enemy*（1900），以及 *In the Forbidden City*（1901）。

參見影片：

1 *Western troops invading China parade in Forbidden City in 1900*：https://www.youtube.com/watch?v=bLZ7C5NBUYA&spfreload=1。

2 *The Boxer Rebellion*：https://www.youtube.com/watch?v=F4QdEKjEg88&list=PLyIVC7oUvBPJZP_8clyumY0H7sJtxlFb&index=5。

Francis Doublier（1878-1948）
法國盧米埃公司　Cinématographe 攝影機操作員

Francis Doublier 家住里昂，出生就有些跛腳，父親希望他以後的工作能不需走太多的路；年長之後的 Doublier，竟然成為盧米埃公司攝影機操作員之中，最為活躍遊歷各國的攝影師之一。 他和兄弟 Gabriel 年輕時即在 Charles Antoine Lumière（盧米埃兄弟 Louis and Auguste 的父親）的工廠工作，因而積極地參與了電影最早的映演活動。《工廠下班》（*Sortie des Usines*，1895）中影片進行接進 40 秒、一名帶著草帽騎腳踏車的人，就是 Doublier。

Doublier 第一次的遠遊、協同放映師 Charles Moisson，兩人經由阿姆斯特丹來到俄羅斯，並於 1896 年 5 月 14 日拍攝了尼古拉二世的登基大典。這個俄國境內的第一次影片拍攝，也為兩人獲得准許，在幾天後的 17 日於聖彼得堡安排了俄國第一次的電影映演。9 月返回法國之後，隨即與助理 Swatton 再次前訪俄國，並且持續遊歷長達兩年之久。稍後於 1898 年，他遊訪包括荷蘭、西班牙、德國與匈牙利等國；他獨自於 1899 年遊覽希臘、保加利亞、羅馬尼亞、土耳其、埃及、印度、中國、日本，以及中南半與印尼；直到 1900 年返回法國，協助盧米埃公司籌備參與當年於巴黎舉行的世界博覽會（Paris in 1900 - Exposition Universelle：https://www.youtube.com/watch?v=n-4R72jTb74）。

如同盧米埃公司的另一位攝影機操作員 Gabriel Veyre，Doublier 於 Veyre 之後來過中國，兩人都未曾留下在中國拍攝影片的紀錄。陳立根據盧米埃公司的官方紀錄，或是參閱羅卡與 Frank。

C. Antonio Ramos Espejo（1875-1944）
西班牙攝影師 / 放映師 / 映演商 / 院線經營 / 製片

Antonio Ramos 出生於西班牙的格拉納達省（Granada），年輕時因家道中落自願從軍，「美西戰爭」爆發，他跟隨部隊前往菲律賓戰區。西班牙戰敗之後，多數軍人隨即返鄉，Ramos 決定留在菲律賓另謀發展。他購得一部盧米埃公司 Cinématographe 攝影 / 放映機，並於 1897 至 98 年間，巡迴各地放映影片，並且拍攝一些紀實畫面，開啓了菲律賓電影放映與拍攝的活動。

　　Ramos 經由菲律賓於 1903 年來到上海，接手於 1899 年同樣來自西班牙的 Galen Bocca 經營不善的放映生意，在上海虹口的跑冰場、同安茶居、青蓮閣等地放映電影。Ramos 藉由降低票價、郵寄宣傳，雇用遊民穿戴亮麗裝扮街頭招攬等促銷手法，吸引了大批觀眾光顧觀影，1908 年增設了 250 座位的虹口大戲院，成爲中國第一座固定映演的電影院。Ramos 此後十年之間，相繼開設了維多利亞（Vitoria）、夏令配克（Olympic）、恩派亞（Embassy）、卡德（Carter）、萬國（National）等，五家以中產階級觀眾爲主的豪華戲院，儼然成爲「上海電影王」。國民黨總理孫中山於 1925 年病逝，國共鬥爭日邊、上海情勢不安，Ramos 出租「雷瑪斯娛樂公司」（Ramos Amusement Corporation）院線產業返回西班牙，並於 1930 年在馬德里設立 Rialto 戲院，成爲西班牙 1930 年代戲院建設的代表作。他在 1932 年重返上海，以五百萬西幣（比塞塔，pesetas）將旗下院線轉售鄭正秋與張石川等人，回國之後持續經營電影映演的事業。

參考網站：

1　Antonio Ramos Espejo, el alhameño que llevó el cine a China：
　　http://www.natureduca.com/radioblog/antonio-ramos-espejo-
　　el- alhameno-que-llevo-el-cine-china/。

2　Los inicios del cine chino: Antonio Ramos Espejo：http://china.
　　globalasia.com/cine-chino/cine-chino-antonio-ramos-espejo/。

3　Antonio Ramos Espejo, "El Chino", un alhameño de cine：http://
　　alhama.com/digital/sociedad/personajes/5378-antonio-ramos-
　　espejo-qel-chinoq-un-alhameno-de-cine。

Americo Enrico Lauro（1879-1937）
義大利攝影師 / 放映師 / 映演商 / 院線經營 / 製片

Enrico Lauro 十九世紀初年來到上海，他買了一部 Ernemann 攝影機、開始拍攝影片，不僅供應本地放映、也作為外銷。Lauro 拍攝的影片包括《上海第一輛電車行駛》（1908）、《西太后光緒帝大出喪》（1908）、《上海租界各處風景》（1909）、《強行剪辮》（1911）等。他早期經營巡迴茶園的放映活動，成立自己的製作公司 Lauro Films，並於 1917 年集資設立上海大戲院（Isis Theatre）。一次大戰期間，1916 年之後美國進口電影膠片貨源穩定，張石川等人集資合組「幻仙影片公司」，重啓「亞細亞影戲公司」未能完成的拍攝計畫《黑籍冤魂》，Lauro 提供攝影器材與攝影場地之外，也擔任這部影片製作的攝影師，成就了這部第一個中國人成立製作公司出品的商業劇情片。Enrico Lauro1937 年病逝於上海，上海宋慶齡陵園爲其長眠之地。

參考資料與影片：

1 湯惟杰，〈記錄過上海的義大利人〉，上海：新民晚報，2014-12-06。

2 *Les Chinois de Shanghai et du Yangtse* / *The Chinese of Shanghai and the Yangtze*（1908）：https://www.youtube.com/ watch?v=UAf8kmmbLms。

Burton Holmes（1870-1958）
美國旅遊家 / 攝影師 / 演講家

Burton Holmes 出生於美國芝加哥，小時候就喜歡表演魔術，年輕時候即開始遊歷美國各地與海外，並以旅遊拍攝照片製作成幻燈片。他於 1890 年旅歐之後，藉由介紹他的攝影與幻燈片，在芝加哥的攝影俱樂部以〈透過柯達看歐洲〉（Through Europe with a Kodak）為題，第一次公開演講，流利的口才與出眾的儀表很快地建立起自己公眾演講的自信。Holmes 於 1893 年造訪日本之後，決定從事專業旅遊演講的職業，並且邀請 Oscar B. Depue 作為他的幻燈片操作助手。自此，兩人合作的旅遊演講的主題包括日本、英國、義大利與瑞士等。Depue 於 1897 年在巴黎購得一部高蒙（Gaumont）電影攝影機，動態攝影的展示也成為他們日後演講的成果展現。Holmes 與 Depue 搭檔於 1901 年遊歷了俄國、中國、日本與韓國，稍後接著有挪威、阿拉斯加、埃及、希臘等地的遊訪與拍攝。Holmes 於 1904 年在倫敦的一次以 "Eureka! Travelogue!" 為主題的演講，正式提到以「旅遊片」（Travelogue），指稱這些在動態影像發展第一個十年裡，最為風行的影像創作片型。

根據 Burton Holmes 官方網站的紀錄，他在 1900-01 年的演講主題之一為 "The Edge of China"，1913-14 年的演講主題之一為 "China in 1913"。Holmes 來到中國旅遊拍攝有兩次：第一次時，Depue 是以自己改裝的 60 毫米攝影機拍攝（或許因此難以流傳）；第二次的來訪在 1913 年的夏天，跟據他在一篇芝加哥每日新聞的訪談中提到，他在來訪香港的船上，遇上同樣來自美國的布洛斯基。

Holmes 旅遊拍攝的專職生涯，持續長達六十年之久。他於 1915-21 年之間與派拉蒙片公司合作，期間完成 52 部旅遊影片；

1929-30 年間與米高梅（MGM）簽約，開始有聲電影的拍攝；好萊塢的星光大道上設有紀念他的星形地標。

參考網站：

1 http://www.burtonholmesarchive.com/。

2 http://www.burtonholmes.org/。

鏡頭序號	插卡字幕	長度
3	One of the city's beautiful squares, showing bank and government buildings and the monument erected in honor of Queen Victoria's jubilee reign of fifty years.	14"
5	The business center is on the sea-level, while the white residential district is on the Peak.	8"
7	The splendid business buildings of Chinese granite showing the wealth and progress in the foreign concessions is an unending surprise to all visitors.	14"
9	Native merchants, too, prosper amazingly under British rule.	4"
11	The Peak cable tramway has connected the white residential district to the business center since 1888.	10"
13	On the hillside beautiful villas nestle like games in their settings of tropical foliage.	8"
15	Once only the cable broke at this point, the car tobogganing 1500 feet down into the sea without a single fatality.	10"
17	The cars are equipped with safety clutches and have separate compartments for natives and servants.	8"
19	From the luxurious Peak Hotel one may look down thru the purple twilight upon the jewel-studded city and as the moon rises behind the Peaks of Kowloon, one may realize what is meant by the "witchery and glamour of the Orient".	8"
21	Two thousand feet below stretcher the business district with the British navy yard on the right.	5"
21	Two thousand feet below stretcher the business district with the British navy yard on the right.	5"
23	A splendid harbor where a thousand vessels may anchor in safety.	5"
25	Kowloon, meaning "Nine Dragons", takes its name from its nine peaks. Several regiments of native troops are stationed here by England.	10"

27	Chinese youngsters diving for pennies thrown by visitors.	4"
29	The missionary home for deaf, dumb and blind children.	5"
31	Before the missionaries came all defective children were put to death.	5"
33	Thousands of these unfortunates are made useful members of society by the patient, self-sacrificing efforts of their teachers.	10"
35	Though deaf, dumb and blind, this little girl establishes communication with a world as far removed as the planets.	5"
39	The gates in the city walls are closed at sundown to exclude robbers.	5"
41	The homes of wealthy Chinese are elaborately adorned with carvings in marble and teak.	6"
43	The Y.M.C.A'S are growing in popularity.	2"
45	The shopping district with its large and well stocked stores where articles from all parts of the world may be purchased.	7"
47	The foreign concession is reached by a bridge across the canal.	5"
49	Hotel Victoria — situated in the foreign concession — an excellent modern European hostelry.	5"
51	A lump rises most naturally in the throat of the American tourist when he sees old Glory waving over the American Consulate.	8"
53	The interior of China is rich in hardwood, notably teak, oak and ebony. The output is small, owning to their primitive methods of handling.	12"
55	Although these coolies earn as much as twelve cents a day, they refuse to carry more than one telegraph pole at a time.	9"
57	The fellow must be working for a raise.	5"
59	Twelve hours a day — a bowl of rice and a little pork — and nothing to do till tomorrow.	8"
61	So expert are these workmen that the plank does not vary one hundredth of an inch in thickness.	8"
63	Labor is so cheap and efficient that it does not pay to install machinery.	5"
65	A raft loaded with valuable teak logs.	4"
67	A Chinese junk — the freight boat of China.	4"

71	Beast of burden-whose only salvation is their ignorance of a better lot in life.	6"
73	The main traffic outlet from the concessions to the Chinese city.	4"
75	The steamer are coaler and unloaded by coolies. The bags contain peanuts for the American paint and oil market.	7"
77	In Japan , laborers work fast with small loads. In China they work faster with heavy burdens.	8"
79	Method used in transporting cargo about the city.	4"
81	From these stations your trunk and bags are delivered to you hotel for a few cents.	9"
83	Those who can afford it ride in Jinrikishas, introduced from Japan by missionaries.	6"
85	The wheelbarrow or poor man's jitney. A short ride costs a coin with a hole in it.	7"
87	These views give a more graphic description than words can convey of the terrible struggle of 400 million people for very existence.	14"
89	A piano in each hand.	2"
91	A big load of American leather. Human labor is cheaper than horses.	2"
93	The Bund or River Promenade in the foreign concession.	5"
95	Nan king road – the "Broad-way" of Shanghai.	3"
97	The public park and playground of all nations. The sycamore trees were brought from Egypt.	29"
99	Views of busy Soochow Creeks as seem from the park.	4"
101	A san pan lowering its sail to pass under a bridge. Chinese too poor to buy canvas make their sails of matting.	8"
103	In China the woman have equal rights — to works.	6"
105	The only homes the river dwellers have. Notice the clothes drying on the pole. The Chinese do not use clothespins.	11"
107	A well-stocked fruit and vegetable market.	4"
109	The Chinese are fond of tender young bamboo shoots,while the American, as usual, prefer the kind of fruit and vegetables that grow in cans.	10"
111	The old shoemaker claimed to be 108 years old — "never too late to mend".	5"

113	Chinese prisoners not meriting death — but condemned to a life of brutal toil.	6"
115	In such cases the death penalty would have been more merciful.	5"
117	They are closely guarded by Indian who do not handle them with kids gloves.	5"
119	The only photographic record of the remarkable floating city of Shanghai where millions of Chinese lived before it was destroyed.	15"
121	Narrow plank paths for streets — a dangerous place for children to play-yet when the girls go overboard it makes very little difference.	12"
123	In the great typhoon, the whole of this was destroyed — a million and a half Chinese being drowned.	8"
125	The boats were busy on the waterways when suddenly the great tragedy came upon them.	16"
128	The women spectators have a section to themselves. Women are still considered inferior to men in China.	6"
130	Hang chow, an ancient city. Marco Pole compared its splendors with those of Nineveh and Type. Population 1,000,000.	2"
131	Hang chow, an ancient city. Marco Pole compared its splendors with those of Nineveh and Type. Population 1,000,000. (重覆字幕)	6"
133	Hang chow, an ancient city. Marco Pole compared its splendors with those of Nineveh and Type. Population 1,000,000. (重覆字幕 No.144)	2"
135	A open air theatre. One of China's oldest institutions.	4"
137	Chinese acting is like the olive — it requires an educated taste to appreciate it.	3"
139	Statues of a man and his wife who, according to Chinese	5"
143	The Pai-Sin-Tai Pagoda, called the Pride of China. It is the shrine of 200 gods. The poles keep the devil out.	8"
145	The sure-footed donkey is extensively used in this port of China.When the traveler reached his destination the donkey is turned loose to find its way home.	2"
147	A Chinese Joss house. One of the few left standing after the Tai Ping rebellion.	2"

147	A Chinese Joss house. One of the few left standing after the Tai Ping rebellion.	2"
149	A Chinese Joss house. One of the few left standing after the Tai Ping rebellion. (重覆字幕)	7"
151	Soochow is the Venice of China, but the boatmen do not sing like the gondoliers of Venice.	6"
153	A Chinese proverb reads. "To be happy on earth you must be born in Soochow; there are the handsome Chinese. Live in Canton; there are the greatest luxuries — ".	14"
155	" — and die in Liau Chau for there are the most excellent coffins."	6"
157	Mail boats propelled by hand and foot — the Chinese idea of a two gear shift.	6"
159	A hard-headed business man — who makes his living by breaking stones with his head — An open air barber shop — hair-cut, shave and massage for 3 cents and no tips.	6"
161	Solid ivory!	1"
163	An open air barber shop — hair-cut, shave and massage for 3 cents and no tips.	7"
165	A Chinese barber shaves you without the use of leather-ouch.	5"
167	" Have your brains dusted out, Sir.？"	4"
170	Nanking — the capital of Kiangsu Province, is an extensive manufacturing and railroad center.	4"
173	The Chinese have great faith it fortune tellers. He is also a marriage broker and is always consulted to read the bride's horoscope.	9"
175	Millions of acres of rice are irrigated in this primitive manner — man power being much cheaper than pumping machinery.	10"
178	Kowloon is on the mainland opposite Hongkong Island, and is the manufacturing and resident district of the natives.	6"
180	Chinese pigs — like the Chinese Government — seem to bend in the middle.	4"
182	A Chinese Picture Theatre, built without nails and lashed with bamboo. Standing capacity 5,000. There are no seats, as the audience would stay until driven out by hunger.	13"
185	The Chinese are clever stone-masons.	2"

187	Newchang is an island near Hongkong. Yearly, for centuries, the Chinese masses have come to worship the birthday of their god.	10"
189	Food for the consumption of the god is brought by boats and purchased from peddlers by the worshippers.	6"
191	Firecrackers to scare the devil away. Gunpowder may frighten the devil out of a Chinaman, but it puts the devil in a white man.	12"
193	Chinese craving for gambling is a source of enormous income for the Portuguese Government.	7"
195	Hot towels to calm the excited gamblers. This is not the morning after.	6"
197	And my language is plain. That for ways that are dark and for tricks that are vain The " heathen Chinese is Peculiar".	10"
199	Gunboats are used to protect shipping from pirates who swarm the rivers.	3"
201	Street Juggler showing the People the art of protecting themselves from pirates. We believe that no self-respecting pirate would care to choose this fellow.	9"
203	One of the regular passenger steamers on the Pearl River.	4"
205	Flowery Pagoda — erected several hundred years — to bring good luck to the Flowery Kingdom.	6"
207	While all the world is moving by steam and electricity, the coolie remains China's only — motive power.	8"
209	A dredging machine run by a Chinese " four cylinder motor — three women and a boy".	6"
211	In Los Angeles you go to a cafeteria. In China the cafeteria comes to you.	6"
213	Workee allee time — catchee bowl rice. Catchee bowl rice — allee time workee.	5"
217	The roofs are solidly built because of the winter snows and the streets of the foreign concession are the widest of any Chinese city.	8"
219	The great Bell is supposed to ring whenever China was invaded.The Chinese cannot explain why it was kept silent. It is covered inside and out with Buddhist inscriptions and is held very sacred.	11"
221	Meals for one-tenth of a cent — can do a big day's labor on a few yards of noodles.	7"

221	Meals for one-tenth of a cent — can do a big day's labor on a few yards of noodles.	7"
223	The Chinese believe that their good health is due to eating very hot food.	6"
225	A pair of champion noodle hounds.	3"
227	A Rich Manchu marriage. The guests assemble at the bride's house. The boards beside the building are the guests' invitation cards.	33"
229	Preparations for the procession. The marriage brokers arrange the wedding.	4"
231	The marriage ceremony consists of an elaborate procession from the bride's home to that of her future husband.	6"
233	Even in China a rich man has lots of friends. The boys are carrying the visiting cards of the big guns attending.	9"
235	The bride's wardrobe is sumptuous. Her clothes and cooking utensils are carried in the boxes before her.	7"
237	She is carried locked in a covered sedan A Chinese girl never sees her husband before marriage — in American she may seldom see him afterwards.	10"
239	The guest give her the once over. Small feet indicate good breeding — the hands show that she has not toiled. She is dressed in richly embroidered silks and is evidently pleased with her favorable reception.	16"
242	When the Allies captured Pekin during the Boxer rebellion of 1900, the Tartar City enclosure was legations ed for the residence of the foreign legations.	8"
244	Railway station within the Tartar wall near the British Legation quarters connecting direct with the Siberian Railway.	6"
246	The outer, or Chinese city, is densely populated.	3"
248	Approaching the great Ching Meng Gate in the Tartar wall.	6"
250	The fort on the Tarter wall was held by the American troops for several months during the uprising.	10"
252	Approach to Tsing Hau College built in 1909 from a portion of the Boxer indemnity fund remitted to China by the United States.	12"

254	Chinese students receive their training here for entering various colleges in American where they complete their education.	7"
256	The principal, Dr. Arthur Richard Bolt, and his assistants.	2"
258	Caravan of camels starts on a year's journey carrying tea and silks to Russia and Tibet.	9"
260	Ancestor worship and respect for the dead are the Chinaman's strongest traits — a family will bankrupt itself for generations to pay for an elaborate funeral.	14"
262	White is the mourning color. Priests and paid mourners conduct the funeral.	4"
264	Papers full of perforations are scattered along the route. The devil must go through each hole before he can reach the corpse — and probably gives it up in disgust.	13"
266	Coolies carry the richly decorated hearse, inside of which rides the leading man in a massive teakwood kimona.	5"
268	Bodies are left forty days above the ground to satisfy creditor.	3"
271	A vendor of trained bird in the foreground — in the distance an observatory erected by Jesuit astronomers in the seventeenth century.	8"
273	A well trained bird sells for fifteen cents.	3"
275	The great marble bridge across the purple Lotus Lake.	5"
277	The great marble terraced Temple of Heaven, where once a year the Emperor prayed for his people. No other mortal was deemed sacred enough to pray directly to Heaven.	14"
279	Circular roof of blue tile surmounting the several marble terraces of the temple. Believed by the Chinese to be 4,000 years old.	8"
281	Old throne room, over four thousand years old, where the early Emperors of China were crowned.	7"
283	The new throne room and courtyard, where the Emperors from the Ming Dynasty received the homage of the Governors and officials of their Provinces.	9"
285	The great white marble steps leading to the throne room.	4"
287	The center, like a carpet, is carved from top to bottom.	14"
289	The stork is the national bird of China. If not, it should be, considering China's population of 400 million.	8"

291	The famous Avenue of the Ming tombs forty miles from Pekin, where repose the ashes of thirteen Ming Emperors — the last Chinese Dynasty to rule the Flowery Kingdom.	11"
293	The large stone dog commemorates the first Ming Emperors, Chin, who in 1368 overthrew the Tarter Dynasty and re-established Chinese supremacy.	11"
295	The Ming Tombs are to China what the Pyramids are to Egypt. The different animals represent the characteristics of the respective Emperors.	8"
297	The elephant, standing represents strength.	4"
299	The sitting elephant represents a strong ruler who listened to his councilors.	4"
302	The great wall built by Tsin about 250 years B.C. to keep out the robber hordes of the north. It has outlasted all the seven wonders of the world.	7"
304	It is sixty feet high, thirty feet wide, and 3800 miles long. It contains enough stone and brick to build all the houses in all the cities of the United States.	4"
306	It fills the beholder with awe and amazement to think of the difficulties surmounted in its building as it winds its way over the Kaisuh mountains.	8"
308	At one time sentries watched from twenty thousand forts for the approach of any foe.	10"

256

片名

263

麥田人文 157

布洛斯基與夥伴們：中國早期電影的跨國歷史

作　　　者	廖金鳳
責 任 編 輯	王志欽
國 際 版 權	吳玲緯
行　　　銷	陳麗雯　蘇莞婷
業　　　務	李再星　陳玫潾　陳美燕　杻幸君
副 總 編 輯	林秀梅
副 總 經 理	陳瀅如
編 輯 總 監	劉麗真
總 　經　 理	陳逸瑛
發 　行　 人	涂玉雲
出　　　版	麥田出版　城邦文化事業股份有限公司
	台北市 100 台北市中山區民生東路二段 141 號 5 樓
	電話：(02)25007696　傳真：(02)25001966
發　　　行	英屬蓋曼群島商家庭傳媒股份有限公司城邦分公司
	台北市民生東路二段 141 號 11 樓
香港發行所	城邦（香港）出版集團有限公司
	香港灣仔駱克道 193 號東超商業中心 1 樓
	電話：(852) 25086231　傳真：(852) 25789337
	E-mail：hkcite@biznetvigator.com
馬新發行所	城邦（馬新）出版集團【Cite(M)Sdn. Bhd】
	41, Jalan Radin Anum, Bandar Baru Sri Petaling, 57000 Kuala Lumpur, Malaysia.
	電話：(603) 90578822　傳真：(603) 90576622
	E-Mail: cite@cite.com.my
封 面 設 計	陳孟宏
印　　　刷	前進彩藝有限公司

2015 年（民 104）4 月　一版一刷　Printed in Taiwan.

定價：320 元

ISBN：978-986-344-227-1

書虫客服專線：02-25007718．02-25007719
24 小時傳真服務：02-25001990．02-25001991
服務時間：週一至週五 09:30-12:00．13:30-17:00
郵撥帳號：19863813　戶名：書虫股份有限公司
讀者服務信箱 E-mail：service@readingclub.com.tw
城邦讀書花園：www.cite.com.tw
麥田出版：ryefield.com.tw

城邦讀書花園
www.cite.com.tw

國家圖書館出版品預行編目資料

布洛斯基與夥伴們：中國早期電影的跨國
歷史 / 廖金鳳作 . -- 一版 . -- 臺北市：麥
田，城邦文化出版：家庭傳媒城邦分公司
發行，民 104.04
　面；　公分 . --（麥田人文）
ISBN 978-986-344-227-1(平裝)
1. 電影史　2. 中國
987.092　　　　　　　　104004374